1일 1파스텔 그림

1일 1파스텔 그림

연필파스텔로 만나는 릴리안의 특별한 일상

—

2021년 3월 15일 1판 1쇄 인쇄
2021년 3월 25일 1판 1쇄 발행

—

지은이 전열홍
펴낸이 이상훈
펴낸곳 책밥
주소 03986 서울시 마포구 동교로23길 116 3층
전화 번호 02-582-6707
팩스 번호 02-335-6702
홈페이지 www.bookisbab.co.kr
등록 2007.1.31. 제313-2007-126호

—

기획·진행 권경자
디자인 디자인허브

—

ISBN 979-11-90641-39-5 (13650)
정가 19,500원

—

책밥은 (주)오렌지페이퍼의 출판 브랜드입니다.

릴리안의 #하루

전열홍 지음

연필파스텔로 만나는 릴리안의 특별한 일상

1일 1파스텔 그림

책밥

원래 처음은 다 어려워요!!

처음부터 작가의 꿈을 꾼 건 아니었어요.
서양화와 미술교육학을 전공했지만 처음 시작은 너무 어려웠어요.
입시 미술과 다르게 처음 접하는 재료들도 어려웠고
저보다 잘 그리는 친구들도 너무 많았거든요.

대학원 졸업 후 국립중앙박물관 교육팀 인턴으로 사회생활을 시작했어요.
역시 처음은 어려웠죠.
집순이였던 제가 많은 관람객과 소통하기란 쉽지 않았거든요.

결혼을 하고 엄마가 되었습니다. 엄마라는 새로운 역할도 처음에는 어려웠어요.
아이가 왜 우는지 무엇을 원하는지 세심하게 살피는 건 또 다른 책임감이 필요했죠.

저는 현재 가족과 함께 호주에서 살고 있답니다.
호주에서 처음으로 그림을 그렸을 때가 생각나요.
우연히 접한 딸아이의 12색 연필파스텔로 그린 그림을 시작으로
경력 단절이었던 저는 그렇게 낯선 곳에서 매일 매일 그림을 그려 작가가 되었습니다.

처음은 어려웠지만 학교에서, 사회에서, 그리고 가정에서 배웠던 모든 것들이
지금 이렇게 선물이 되어 여러분과 그림으로 만나게 된 것 같아요.

지금도 가끔 생각해 봅니다.
처음이 어려웠다고 해서 그림을 다시 시작하지 않고 그만두었다면….

돌이켜보면 무엇이든 처음 시작했던 그때가 가장 어려웠지만
또 가장 설레었던 때가 아닌가 싶습니다.

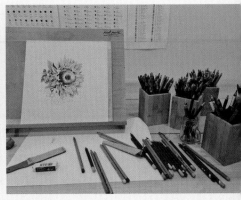

저는 지금 가장 행복한 일을 하고 있습니다.
지금 저는 처음 그 마음으로 그림을 그리고 있습니다.

여러분은 혹시 처음이 어렵다고 그만두어 후회한 적이 있나요.
그게 혹시 그림이나 나만의 취미 만들기였다면
저와 함께 다시 시작해 보는 건 어떤가요.

나의 모든 것에서 묻어나는
더불어 내가 그린 그림에서 만나게 되는 나의 일상들
그 일상 속 한순간을 연필파스텔로 그려 보아요.

저와 함께
1일 1파스텔 그림!

호주에서
릴리안 드림

Contents
차 례

Part 1

My Place

Part 2

My Happiness

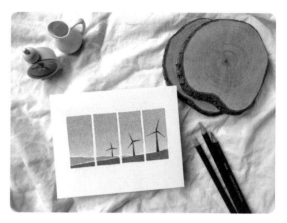

Part 3

My Nature

Part 4

My Time

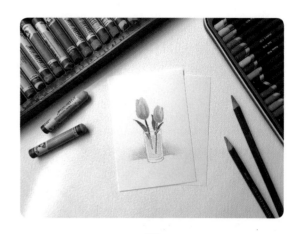

Part 5

My Memory

다양한 파스텔의 종류

어릴 적 누구나 한 번쯤은 파스텔을 접해 봤을 텐데요.
우리가 알고 있는 막대형의 소프트파스텔과 하드파스텔을 비롯해 팬파스텔,
오일파스텔 그리고 연필파스텔까지 그 종류도 다양하답니다.

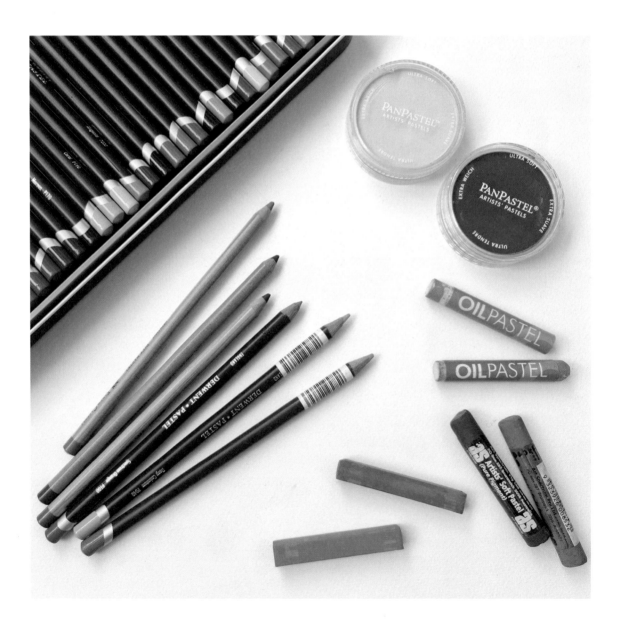

소프트파스텔

우리에게 친숙한 문교 브랜드의 소프트파스텔은 막대형 파스텔과 원형 파스텔이 있습니다. 가루 안료를 굳혀 만든 파스텔은 그대로 그림을 그리기도 하고, 칼이나 별도의 파스텔 채에 파스텔 끝을 갈아 그 가루를 이용해 그리기도 해요.

`•note` 파스텔 채: 사각형의 채에 손잡이가 달린 미술 도구랍니다. 가격도 저렴하고 화방에서 쉽게 구입할 수 있어요.

팬파스텔

화장품처럼 생긴 신한 팬파스텔은 고농축 파우더 형식으로 주로 스펀지 브러시를 이용해서 그려요. 가루 날림이 적고 파손이 적은 대신 다른 파스텔에 비해 가격대가 높지만 넓은 배경을 고르게 색칠할 때는 유용하게 사용됩니다.

오일파스텔

오일파스텔은 유화의 밑그림이나 강조하는 부분에 사용되었지만, 요즘은 그 자체로도 인기가 많은 재료입니다. 부드러운 색상과 다양한 질감 표현이 가능한 오일파스텔은 우리가 어렸을 때 사용했던 크레파스와 비슷한 재료로 우리에게 익숙한 만큼 다루기 쉬운 장점이 있답니다.

연필파스텔

이 책에서 우리가 함께 사용할 연필파스텔은 색상이 다양하고, 연필 형태로 되어 있어 세밀한 터치가 가능해 작고 섬세한 그림을 그릴 때 좋아요. 연필파스텔은 앞서 살펴본 막대형이나 원형의 소프트파스텔과 팬파스텔 위에 덧칠이 가능하며 색연필이나 수채화, 콘테, 목탄 등 다른 재료와도 혼합해 사용할 수 있어요. 마른 종이뿐만 아니라 젖은 종이 위에도 그릴 수 있는 매력적인 재료랍니다. 다른 파스텔보다 가루 날림이나 손에 오염이 비교적 적은 것이 연필파스텔의 가장 큰 장점인데요. 만약 준비하고 정리할 것이 너무 많으면 우리가 그림 그릴 때 힘들겠죠. 사각사각 연필파스텔 그림을 그리다 보면 마음도 차분해지고 편안해진답니다.

1일 1파스텔 그림을 위한 준비물

파스텔 그림을 시작하기 전에
먼저 그림 그릴 때 필요한 준비물을 살펴볼게요.

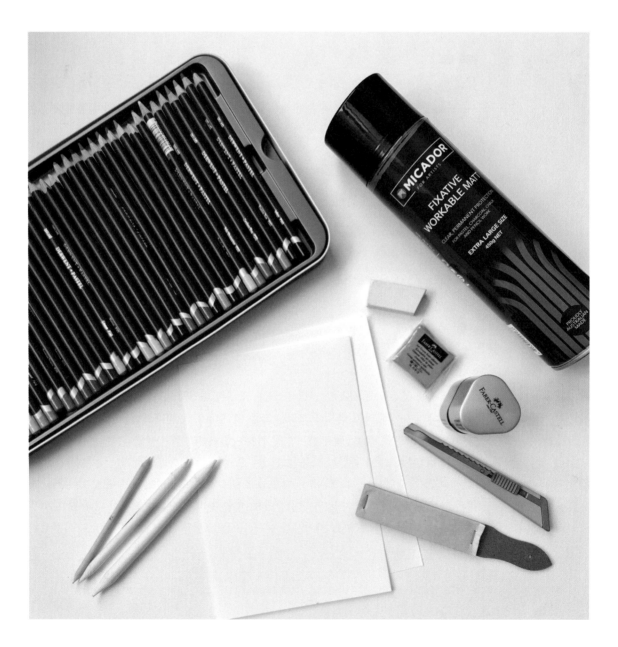

연필파스텔

이 책에서는 더웬트 연필파스텔 72색을 사용했어요. 연필파스텔에도 다양한 브랜드가 있답니다. 더웬트, 파버카스텔 PITT, 까렌다쉬, 크레타컬러, 스타빌로 카보오델로 연필파스텔이 대표적인데, 더웬트 연필파스텔은 영국 회사 제품으로 가격적인 부분에서 저렴한 편에 속하는 브랜드입니다. 원색이 많이 포함되어 있어 선명한 색상의 그림을 그리기 좋은데요. 같은 이름의 색상이라도 회사마다 색감과 발림의 차이가 있으니 다양하게 사용해 보는 것이 좋습니다. 다양한 색상의 세트를 갖고 있다면 색상 혼합의 번거로움 없이 사용하기 좋고 적은 색상의 세트를 갖고 있다면 필요한 색상만 낱개로 구매할 수 있어요.

종이

기본적으로 파스텔 그림은 파스텔 전용지를 사용하지만 겉표지에 파스텔, 콘테, 차콜이라고 적혀 있는 드로잉 스케치북을 사용해도 괜찮아요. 우리가 함께 그릴 그림은 일러스트 형식으로 A4 또는 A5의 작은 종이 사이즈가 적합합니다. 문교 프로페셔널 페이퍼 패드 파스텔 전용지 160g, 세르지오 파스텔 전용 스케치북 160g, 파브리아노 아카데미아 드로잉 패드 200g은 부담 없이 사용하기 좋고, 본격적으로 파스텔 그림을 그릴 경우에는 캉송 미텡트(Mi-Teintes) 패드 160g이나 무라노 파스텔 전용 패드 160g을 추천합니다. 파스텔 전용지는 흰색으로 구성된 패드도 있고 다양한 색상이 포함된 패드도 있어요. 색상이 있는 패드는 따로 바탕색을 칠할 필요가 없고 다양한 분위기를 표현할 수 있답니다.

note 패드는 여러 종이가 묶여 있는 스케치북과 같은 의미의 단어입니다.

목화나 흰털의 동물 같이 밝은 색상을 많이 쓰는 그림
의 경우 어두운 색지를 사용하면 더 효과적으로 표현할 수 있어요. 크라프트지나 흑지를 사용해도 좋지만 A4 용지같이 면이 매끄러운 종이는 파스텔 가루가 잘 입혀지지 않는답니다. 파스텔 전용지는 가루가 잘 정착될 수 있게 하는 특유의 요철이 있어요. 미리 칠해 보고 요철이 적은 면을 사용하면 더 고르게 잘 표현할 수 있답니다.

note 파스텔 전용지에는 이렇게 요철이 보여요.

연필깎이와 칼

연필파스텔은 심이 두꺼워 일반 연필깎이에 들어가지 않아요. 두꺼운 심이 들어가는 2홀 이상의 연필깎이를 사용해야 합니다. 파버카스텔 삼각 연필깎이나 더웬트 파스텔 전용 연필깎이를 주로 많이 사용하며, 구매한 연필파스텔과 같은 브랜드의 연필깎이 사용을 권합니다. 연필파스텔의 끝이 자주 부러지고 뭉툭하게 깎일 경우에는 연필깎이 자체를 교체하는 것이 좋습니다. 연필깎이로 심을 뾰족하게 깎으면 힘이 끝에 가해져서 쉽게 부러지고 또 자주 깎아 주어야 하다 보니 연필파스텔 자체가 금방 닳기도 해요. 그래서 일반 커터 칼을 함께 사용하는 걸 추천합니다. 스케치나 세밀한 부분을 색칠할 때는 칼로 심 끝부분만 깎고, 넓은 부분을 색칠할 때는 심 끝에 힘을 더 받을 수 있도록 넓게 깎을 수 있어서 연필파스텔을 조금 더 오래 사용할 수 있습니다.

심갈이 사포

뭉툭해진 연필파스텔의 끝은 심갈이 사포를 이용해 갈아서 사용하기도 해요. 연필깎이로 깎으면 심이 빨리 닳지만 심갈이 사포에 끝만 갈아주면 연필파스텔을 더 오래 사용할 수 있어요. 연필파스텔 외에도 연필, 콘테, 목탄 그리고 찰필의 심을 갈 때도 활용할 수 있답니다.

찰필

찰필은 종이를 말아 만든 재료로 부드러운 블렌딩 기법이 필요할 때 사용해요. 다양한 크기의 찰필이 있으며, 작은 사이즈의 찰필은 손으로 블렌딩할 수 없는 면적이 좁은 부분에 사용하면 좋습니다. 사용 후 다른 색이 묻은 찰필을 칼로 깎으면 끝이 거칠어지므로 심갈이 사포를 사용하면 되고 찰필이 없을 때는 면봉이나 휴지를 사용해도 됩니다.

지우개

파스텔 그림은 필요에 따라 단단한 지우개와 말랑한 지우개 두 가지 모두 있으면 좋아요. 단단한 지우개는 스케치를 수정하기도 하고 우리가 그림에서 함께할 이레이징 기법(24쪽 참조)에 사용하기도 합니다. 이레이징 기법에서 단단한 지우개의 모서리를 사용하면 선을 더 깔끔하게 지워 표현할 수 있답니다. 말랑한 지우개로는 파버카스텔의 니더블 떡지우개가 있어요. 고무찰흙 느낌의 떡지우개는 파스텔 가루를 정리할 때도 사용할 수 있어요. 그림을 그리면서 나온 파스텔 가루를 후후 불지 않고 톡톡 눌러서 정리하면 더 깨끗한 환경에서 작업할 수 있답니다. 좁은 면적이나 구름을 더 하얗고 깨끗하게 지우고 싶을 때는 홀더형 지우개나 전동 지우개를 추천합니다.

픽사티브

파스텔은 접착력이 약하므로 완성 후 꼭 픽사티브를 뿌려 주어야 그림이 변하지 않아요. 스프레이 형식의 픽사티브는 공기가 잘 통하는 곳에서 사용해야 하며, 그림 위에 바로 닿게 많은 양을 뿌리는 것보다 20, 30cm 위에서 뿌려 자연스럽게 아래로 떨어지도록 하는 것이 좋습니다. 그림 위에 바로 분사할 경우 그림의 파스텔 가루가 날아갈 수 있어요.

그 외 있으면 좋은 도구

· 샤프: 이 책에서 함께하는 그림은 연필파스텔로 스케치를 하고 그 색상으로 바로 채색을 합니다. 혹시 연필파스텔 스케치가 부담스럽다면 얇은 심의 샤프를 사용해 스케치한 후 그려도 좋아요.
· 물티슈: 블렌딩 또는 그림을 그리며 손에 묻은 가루는 바로 닦아 주어야 종이나 다른 색상이 오염되는 것을 피할 수 있어요.
· 면봉: 찰필 대신 좁은 면적을 블렌딩할 때 사용할 수 있어요.
· 가위: 마스킹 기법(25쪽 참조)을 이용한 그림에 사용됩니다.

1일 1파스텔 그림을 시작하기 전에

● **연필파스텔의 특징과 사용법**

① 연필파스텔은 살살 다뤄 주세요

연필파스텔은 무른 성질의 재료라 충격에 약해요. 특히 바닥에 떨어뜨렸을 때 겉에서는
보이지 않지만 연필파스텔 안쪽에서 부러진 경우가 많답니다. 충격이 가지 않게 주의해야
하고 사용 후에는 바로 연필파스텔 케이스에 넣어 습기가 없는 곳에 보관해 주세요.
색상별로 따로 병이나 컵에 담아 보관해도 좋아요. 너무 강한 힘으로 그리면 연필파스텔
심이 잘 부러질 뿐만 아니라 부러지면서 그림이 오염되는 경우가 많으니 주의해 주세요.
연필파스텔의 한쪽으로만 색칠할 경우 심이 빨리 닳게 되므로 뾰족한 부분으로 돌려가며
사용하는 것이 좋아요.

② 그림을 그리면서 생기는 가루는 어떻게 하나요

그림 그리기 전에 스케치북이나 파스텔 패드 아래 큰 종이나 신문지를 깔아 주세요. 특히 풍경화를 그릴 때는 가루가 많이 나온답니다. 그리면서 생기는 가루는 한쪽으로 살짝 불어 주어도 좋고 떡지우개로 콕콕 눌러 제거해 주면 됩니다.

③ 파스텔 그림 보관은 어떻게 하나요

그림 완성 후에는 바로 픽사티브를 뿌리고 픽사티브가 완전히 마른 후 그림 위에 얇은 종이나 티슈를 덮어 보관하거나 액자 보관하는 것이 가장 좋아요.

| 픽사티브를 뿌렸을 때　　　　　　| 픽사티브를 뿌리지 않았을 때

④ 흰색 연필파스텔은 자주 확인해야 해요

흰색 연필파스텔은 다른 색상과의 블렌딩에 많이 쓰이기 때문에 오염되기 쉽습니다. 그대로 사용하면 다른 색이 묻어 나오니 반드시 티슈로 자주 닦아 하얗게 유지해야 해요.

⑤ 그 밖의 주의사항이 있나요

그림을 그린 후 손은 바로 씻고 파스텔 가루가 입이나 눈에 들어가지 않도록 해 주세요. 특히 아이들의 손에 닿지 않게 보관하는 것이 좋겠죠.

● 색상표 만들기

연필파스텔 끝에는 색상번호와 색상명이 적혀 있어요. 먼저 작게 동그라미나 네모를 그려 색상을 칠하고 그 옆에 색상번호와 색상명을 쓰면 됩니다. 색상표를 만드는 이유는 실제로 연필파스텔을 볼 때와 종이에 칠했을 때 색상이 다르게 보이기도 하고, 매번 어떤 색상인지 확인이 번거롭기 때문이에요. 색상표를 만들어 주면 한눈에 모든 색상을 확인할 수 있을 뿐만 아니라 그러데이션 색을 고를 때도 편하답니다. 또 색상표를 만들면서 색상과 이름에 대해 더 공부해 볼 수 있는 시간이라 항상 작업 전에 해 볼 것을 추천해요. 색상표는 한쪽에 잘 두고 그림을 그릴 때마다 확인하면 도움이 많이 됩니다. 이 책에서는 더웬트 연필파스텔 72색 세트로 색상표를 만들었어요. 그림 그릴 때 참고해 주세요.

`·note` 이 책에서는 각각의 그림을 그리기 전에 해당 그림에 사용되는 더웬트 연필파스텔의 색상번호와 색상명을 함께 적어 정리했으며, 그리는 과정을 설명하는 데에는 색상번호만 표기했습니다.

◦ 더웬트 연필파스텔 72색 색상표

P010 Vanilla	P020 Zinc Yellow	P030 Process Yellow
P040 Deep Cadmium	P050 Saffron	P060 Dandelion
P070 Naples Yellow	P080 Marigold	P090 Burnt Orange
P100 Spectrum Orange	P110 Tangerine	P120 Tomato
P130 Cadmium Red	P140 Raspberry	P150 Flesh
P160 Crimson	P170 Maroon	P180 Pale Pink
P190 Coral	P200 Magenta	P210 Dark Fuchsia
P220 Burgundy	P230 Soft Violet	P240 Violet Oxide
P250 Lavender	P260 Violet	P270 Red Violet
P280 Dioxazine Purple	P290 Ultramarine	P300 Pale Ultramarine
P310 Powder Blue	P320 Cornflower Blue	P330 Cerulean Blue
P340 Cyan	P350 Prussian Blue	P360 Indigo

P370 Pale Spectrum Blue	P380 Kingfisher Blue	P390 Cobalt Blue

P400 Cobalt Turquoise	P410 Forest Green	P420 Shamrock

P430 Pea Green	P440 Mid Green	P450 Green Oxide

P460 Emerald Green	P470 Fresh Green	P480 May Green

P490 Pale Olive	P500 Ionian Green	P510 Olive Green

P520 Dark Olive	P530 Sepia	P540 Burnt Umber

P550 Brown Earth	P560 Raw Umber	P570 Tan

P580 Yellow Ochre	P590 Chocolate	P600 Burnt Ochre

P610 Burnt Carmine	P620 Dark Sanguine	P630 Venetian Red

P640 Terracotta	P650 French Grey Dark	P660 Seal

P670 French Grey Light	P680 Aluminium Grey	P690 Blue Grey

P700 Graphite Grey	P710 Carbon Black	P720 Titanium White

● 모든 그림의 시작은 점, 선, 면에서

모든 그림은 점, 선, 면에서 시작됩니다.
점과 점이 모여 선이 되고, 선과 선이 만나 면이 됩니다. 이 책의 모든 그림은 점, 선, 면이
만난 동그라미, 네모, 세모를 기초로 해서 스케치를 쉽게 그릴 수 있도록 알려드려요.

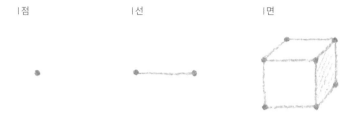

○ 점을 이어 보세요

모든 사물의 끝을 점으로 만들어 주고 그 끝을 선으로 연결하면 사물을 좀 더 쉽게 그릴 수
있어요.

10개의 점을 직선으로 이어 우유갑 완성!

두 점의 양 끝을 곡선으로 이어 나뭇잎을 그리고 직선으로 잎맥을 그리면 나뭇잎 완성!

● 연필파스텔과 친해지기

① 선 긋기 연습

선 긋기는 모든 그림의 시작입니다. 직선과 곡선을 자유자재로 잘 그릴 수 있다면 예쁜 그림이 완성되겠죠. 직선, 곡선, 사선, 짧은 선, 물결선 등 다양한 선 연습을 함께 해 봐요. 연습하다 보면 조금 더 어렵게 느껴지는 선 긋기가 있을 거예요. 우리가 자주 사용하는 손의 방향이 아니거나 선이 길면 어려울 수 있는데, 그럴 때는 중간에 점을 찍고 천천히 직선 또는 곡선을 이어주면 됩니다.

② 손의 힘 조절 연습

◦ 선 연습

연필파스텔은 힘의 세기와 각도에 따라 다른 효과를 나타낼 수 있어요. 연필파스텔의 각도를 조절해서 선 연습을 해 보세요.

| 스케치나 덧칠하기 할 때 | 굵은 선이나 넓은 면적을 색칠할 때

연필파스텔을 쥔 손힘의 세기, 즉 힘의 강약을 조절해서 선 연습을 해보세요.

| 약하게 > 강하게 > 약하게 > 강하게 | 약하게 > 강하게 > 약하게 > 강하게

◦ 면 연습

힘의 강약을 통해 같은 색상이라도 다양한 색상 변화를 줄 수 있어요.

| 1단계 > 2단계 > 3단계 | 3단계 > 2단계 > 1단계

| 3단계 힘으로 그린 그림 | 2,3단계 힘을 섞어서 그린 그림

③ 파스텔 그림의 꽃, 그러데이션

색상을 단계적 또는 부드럽게 변화시키는 기법인 그러데이션 또한 힘 조절을 잘 해야 해요.

◦ 단색 그러데이션

색을 풀어 자연스럽게 연해지도록 표현하는 기법이에요. 그림의 진한 부분을 힘 있게 색칠한 후 연한 부분으로 갈수록 손의 힘을 풀어 표현합니다. 손이나 찰필 또는 면봉을 이용해 밝은 부분을 향해 문질러 풀어 주는 것도 좋습니다. 빈 부분 없이 고르게 칠하고 펴 주는 것이 중요합니다.

○ 혼색 그러데이션

두 가지 색 이상을 섞어 사용한 혼색 그러데이션은 색상 사이의 경계를 자연스럽게 연결해 주는 것이 가장 중요합니다. 진한 색상에 연한 색상을 섞어 연결해 주는 것이 좋고, 색상의 경계에서는 손의 힘을 풀어 두 색상을 같은 방향으로 색칠합니다. 색상표를 보고 혼합해 볼 색을 골라 연습해 보는 것도 좋아요. 처음에는 내가 고른 색상과 비슷한 계열의 색상, 연필파스텔 케이스에서 옆쪽의 색상으로 혼합하다가 차츰 다양한 색상을 혼합하며 연습하는 것이 좋습니다.

● 다양한 파스텔 기법

본격적으로 파스텔 그림을 그리기에 앞서 이 책에서 사용된 파스텔 기법을 함께 살펴볼게요.

① 기본 칠하기

스케치한 그림의 안쪽을 색칠해 볼까요. 색칠은 사물의 모양에 따라 그 방향에 맞춰 일정한 힘과 간격으로 연결해서 채워 줍니다. 스케치한 선부터 안쪽 방향으로 칠해야 깔끔하게 색칠할 수 있어요. 처음에는 연필파스텔의 끝을 세워 스케치한 선부터 따라 칠하고 안쪽의 넓은 부분은 끝을 조금 뉘어서 편하게 색칠하면 됩니다. 빈 곳이 없게 꼼꼼하게 색칠하고 테두리 선을 깔끔하게 정리해 주는 것이 좋아요.

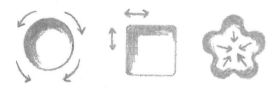

② 덧칠하기

연한 색 그림 위에 진한 색을 덧칠해 다른 선이나 그림을 표현하는 기법이에요. 진한 색을 덧칠할 때는 연필파스텔 끝을 세워 조금 더 강한 힘으로 그려 주지만 너무 많이 덧칠하면 가루가 밀리고 색칠이 잘 되지 않으니 주의해야 해요.

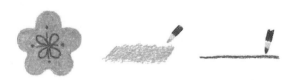

③ 여백 주기

면을 다 칠하지 않고 여백을 주어 사물의 선을 표현하는 방법으로 이
책에서 많이 사용하는 방법이에요. 파스텔은 서로 혼색이 되기 때문
에 여백을 주어 선을 나타내면 하얀 선을 그려 덧칠하는 것보다 훨씬
효과적으로 표현할 수 있어요. 간격을 두고 그림의 스케치 선을 따라
그대로 그린 후 색칠하는 방법입니다.

④ 색상 블렌딩

블렌딩은 두 색상 이상을 자연스럽게 섞어 표현하는 방법으로 어떤 색을 혼합해서 블렌딩
하느냐에 따라 그림의 분위기가 달라집니다. 진한 색상과 연한 색상의 블렌딩은 힘 조절
을 해서 연결해 줘야 해요. 두 색상이 만나는 경계 부분은 손에 힘을 빼고 연하게 칠하고
두 색상을 번갈아 가며 자연스럽게 연결해 주는 것이 좋습니다. 손이나 찰필을 이용해 경
계 부분을 살살 문질러 주어도 됩니다.

| 진한 색상에 흰색을 블렌딩 | 두 색상 사이를 흰색으로 블렌딩 | 진한 색상에 연한 색상을 덧입혀 블렌딩

⑤ 페더링 기법

새의 깃털에서 유래된 페더링 기법은 선을 일정한 방향으로 겹쳐 그려
주며 완성하는 기법이에요. 페더링 기법은 밝은색에서 점점 어두운색
으로 겹쳐 표현하는 것이 효과적이랍니다.

⑥ 이레이징 기법

고르게 색칠한 바탕 위를 지우개로 지워 형태를 표현하는 기법이에요.
지우개는 뭉툭하지 않고 단단하며 예리한 부분을 사용해야 원하는 모
양으로 예쁘게 지워진답니다. 하늘의 구름이나 나뭇잎의 잎맥 등을 표
현할 때 주로 사용하며 홀더형 지우개나 전동 지우개를 쓰면 더 하얗고
깔끔하게 지울 수 있어요.

⑦ 스컴블링 기법

연필파스텔의 끝을 동글동글 굴려 가며 그리는 기법이에요. 두 색상 이
상을 겹쳐 표현할 때는 밑에 칠한 색상이 보이도록 그 위에 불규칙하게
색을 굴려 입혀 주는 것이 좋고, 위에 칠할 색상이 더 진해야 효과적으로
표현할 수 있어요. 나무나 구름의 질감을 표현할 때 사용하면 좋아요.

⑧ 스티플링 기법

작은 점이나 짧은 선을 그려 면을 채워 주는 방식으로 그림을 그리는
기법이에요. 점의 간격을 고르게 해야 밝고 어두운 부분이 잘 나타납니
다. 두 가지 이상의 색으로 그릴 때는 밝은 색상을 먼저 사용하는 것이
좋고 우리 책의 불꽃놀이(288쪽 참조) 그림에서 함께 그려 볼게요.

⑨ 마스킹 기법

종이에 원하는 그림을 그린 후 가위로 모양을 잘라 줍니다. 그림을 그
릴 종이 위에 잘라 둔 그림을 올리고, 올린 그림의 테두리를 따라 연필
파스텔로 칠한 후 바깥 부분으로 파스텔 가루를 문질러 표현합니다. 그
런 다음 위에 올린 그림을 걷어 내면 아래에 해당 모양이 남아 있게 됩니
다.

⑩ 해칭 기법과 크로스 해칭 기법

일정한 간격의 빗금무늬를 그린다고 생각하면 편해요. 그림의 어두운
부분이나 그림자에 주로 사용되는 해칭 기법은 선으로 음영을 나타내
는 기법인데, 겹쳐지는 횟수에 따라 더 어두운 표현이 가능하답니다.
격자무늬의 크로스 해칭은 기존의 해칭 기법 위에 다른 방향으로 선을
겹쳐 표현하는 방식이에요. 다양한 방향의 선들이 겹쳐져 만나 그림의
입체감을 나타내 준답니다.

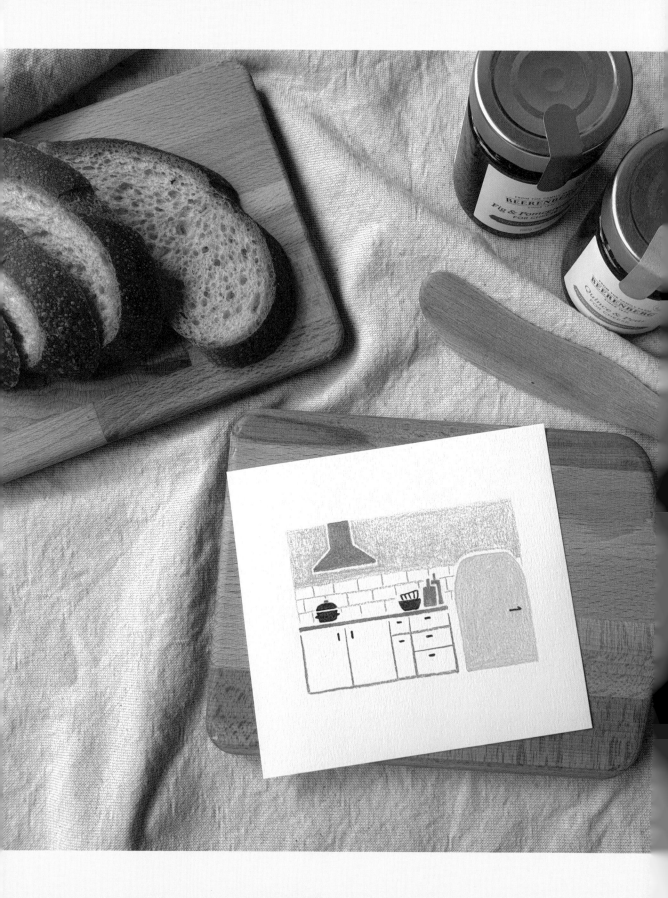

My Place

나와 나의 공간 그리고 일상의 기록,
내 공간에 함께 있는 친구들을 그려 보아요.
내가 아침에 눈뜰 때부터 잠들 때까지
항상 그 자리에서 나를 지켜봐 주는
나의 모든 것이 묻어나는 공간
나의 일상을 그림으로 남겨 볼까요.

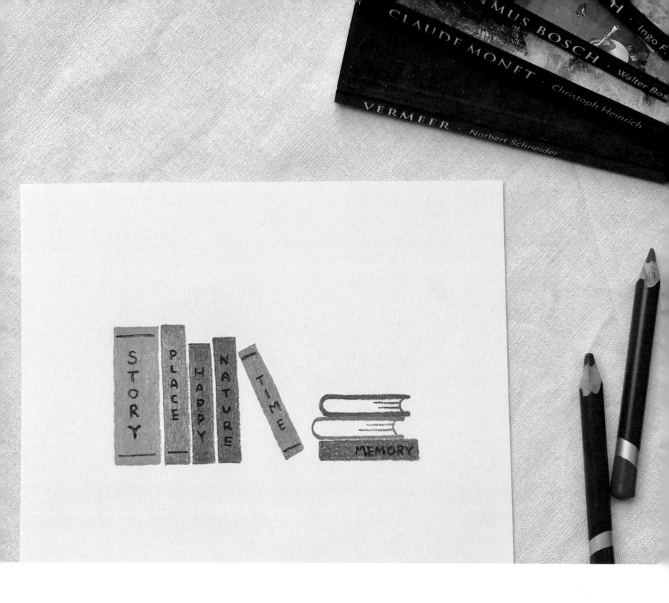

책

Book

저는 서점과 도서관에 가는 것을 좋아해요. 다양한 생각과 다양한 그림이 담긴 책들 속에서 내가 원하는 배움의 즐거움을 찾는 건 또 다른 매력이죠. 직선 위주의 선으로 다양한 책을 그려 볼게요. 책 표지에 우리가 그릴 그림의 주제들이 숨어 있어요.

더웬트 연필파스텔

● P080 Marigold ● P090 Burnt Orange ● P120 Tomato

● P450 Green Oxide ● P510 Olive Green ● P610 Burnt Carmine

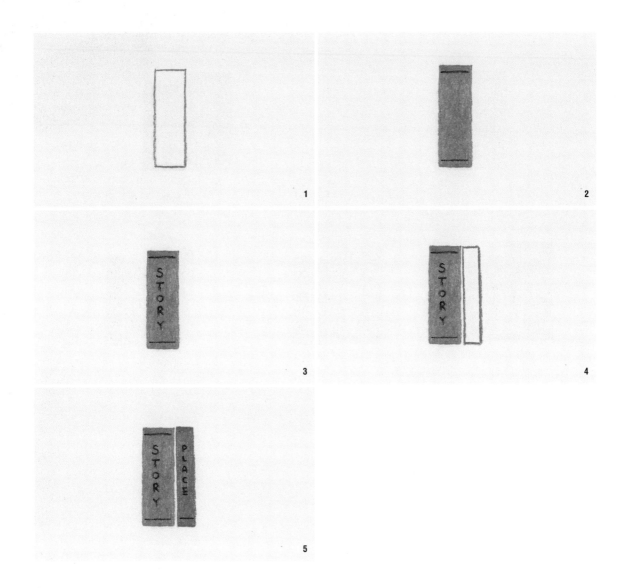

1 가장 왼쪽에 있는 책부터 그려 볼게요. 세로 선이 긴 직사각형 모양으로 책을 그려 주세요. ● P080

2 직사각형 안쪽을 색칠하고 위아래에 가로 선을 짧게 그어 줍니다. ● P080 ● P610

3 두 가로 선 가운데에 STORY라는 글자를 써 주세요. ● P610

> note 연필파스텔의 끝을 뾰족하게 깎은 후 강하게 힘을 주어 글씨를 써 주세요.

4 간격을 두고 두 번째 책을 그립니다. 첫 번째보다 두께를 조금 얇게 그려요. ● P450

> note 색이 섞이는 것을 방지하기 위해 간격을 조금 두고 그려요.

5 책 표지를 색칠하고 아래쪽에 짧은 가로 선을 그어 줄게요. 이 책에는 PLACE라고 적어 줍니다. ● P450 ● P610

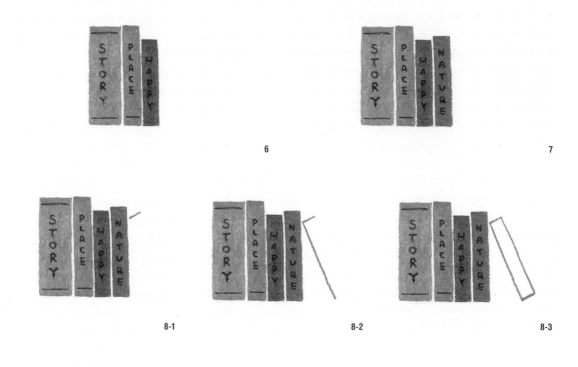

6

7

8-1

8-2

8-3

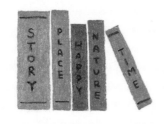

9

6 같은 방법으로 세 번째 책을 그리고, 이번에는 가운데에 HAPPY라고 적어 주세요.
● P120 ● P610

7 초록색으로 네 번째 책을 그리고, 가운데에는 NATURE를 써 줍니다. ● P510 ● P610

8 이번에는 기울어진 책을 그려 볼게요. 먼저 기울어진 짧은 가로 선으로 책의 윗면을 그리고, 바닥까지 길게 사선을 그어 책등을 표현해요. 그리고 같은 기울기의 가로, 세로 선을 그리면 보다 쉽게 그릴 수 있어요. ● P090

9 기울어진 책을 색칠하고, 책 표지의 위아래에 짧은 가로 선을 그어 줍니다. 이번 책의 이름은 TIME입니다. ● P090 ● P610

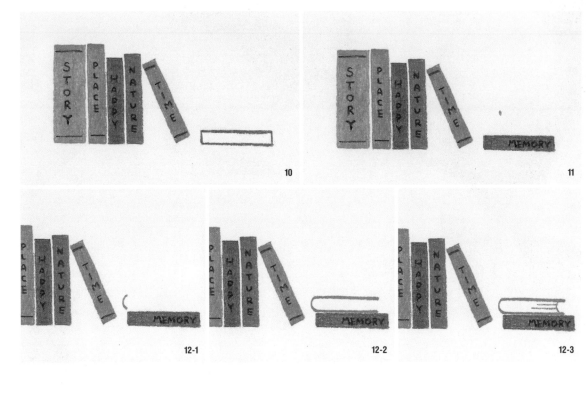

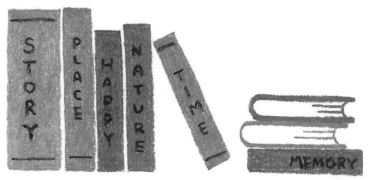

10 이번에는 쌓아 놓은 책을 그려요. 가장 아래쪽에 가로 선이 긴 직사각형의 책을 그립니다. ● P120

11 책을 꼼꼼하게 색칠한 후, 책 표지 오른쪽으로 MEMORY라는 글자를 써 주세요. ● P120 ● P610

12 그 위에 두 번째 책을 그려요. 두 번째 책을 ㄷ 모양으로 그린 후 선을 두툼하게 다듬어 줍니다. 그런 다음 ㄷ자 모양 사이로 곡선을 연결하고, 길이가 다른 가로 선을 2개 그려 책의 두께를 표현해 주세요. ● P450

13 같은 방법으로 책 한 권을 더 그리고 그림을 완성합니다. ● P510

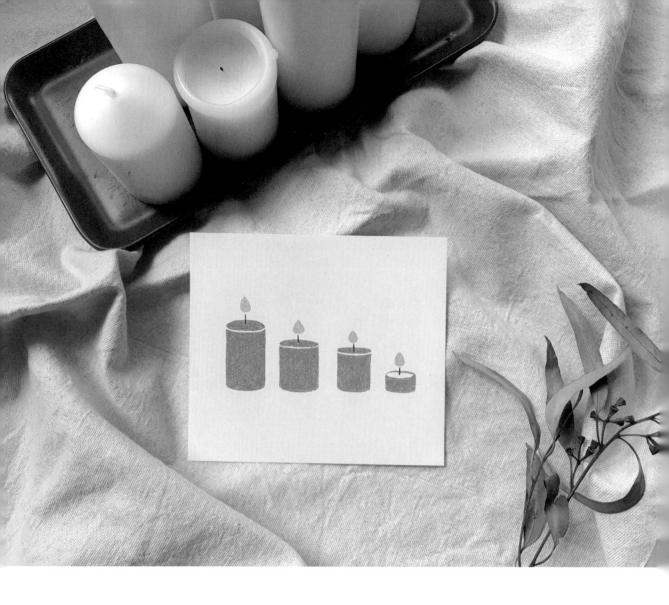

캔들

Candle

촛불을 조용히 바라보고 있으면 마음이 편안해져요. 캔들을 크기별로 나란히 세워 두면 멋진 인테리어 소품도 된답니다. 집안 분위기도 바꿔 주고 좋은 향까지 더해 주니 제 공간에 늘 함께 있지만 개구쟁이 아들이 생일축하 노래를 부르고는 후~ 하고 불어서 꺼버리니 항상 주의 깊게 봐야 해요.

더웬트 연필파스텔

● P040 Deep Cadmium　　● P450 Green Oxide　　● P530 Sepia

1 먼저 캔들의 윗부분을 타원 모양으로 그려 주세요. 물웅덩이 모양을 상상하면서 선이 끊기지 않게 얇게 그려 주세요. ● P450

2 아래로 살짝 간격을 두어 캔들의 몸통 부분을 그려 줄게요. 캔들의 제일 윗부분 타원과 같은 곡선으로 선을 그린 후, 양끝을 같은 길이의 세로 선으로 그려 주고 그 두 끝을 곡선으로 연결해 캔들의 바닥 부분을 그립니다. 바닥의 곡선은 캔들 윗부분의 곡선과 같은 기울기로 그려 주세요. ● P450

3 스케치한 캔들을 꼼꼼하게 색칠해 줍니다. ● P450

 `note` 캔들의 윗부분은 면적이 작으니 연필파스텔의 끝을 뾰족하게 하는 것이 좋습니다.

4 두 번째 캔들은 첫 번째 캔들보다 키를 조금 작게 그려 볼게요. 처음 캔들과 같은 방법으로 스케치해 주세요. ● P450

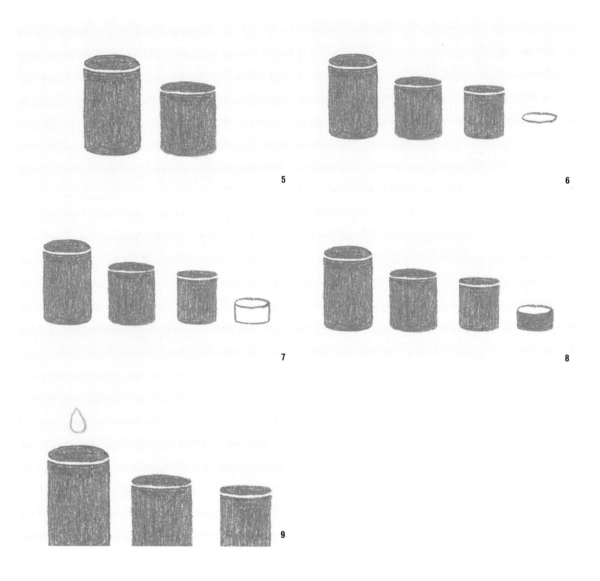

5 　두 번째 캔들의 안쪽도 꼼꼼하게 색칠해 주세요. ● P450

6 　세 번째 캔들과 마지막 캔들도 점점 키가 작아지도록 그려 줄 거예요. 세 번째 캔들도 두 번째 캔들과 같은 방법으로 그린 후 색칠하고, 마지막 캔들의 윗면을 타원 모양으로 그려 주세요. ● P450

7 　마지막 캔들은 간격을 두지 않고 윗면과 바로 연결해 몸통 부분을 그립니다. ● P450

8 　캔들 윗면을 제외하고 몸통 부분만 색칠해 주세요. 이제 4개의 캔들이 완성되었어요. ● P450

9 　이번에는 불 켜진 캔들의 모습을 그려 볼 거예요. 캔들의 윗면 위로 간격을 두어 노란색 불꽃을 물방울 모양으로 그려 주세요. ● P040

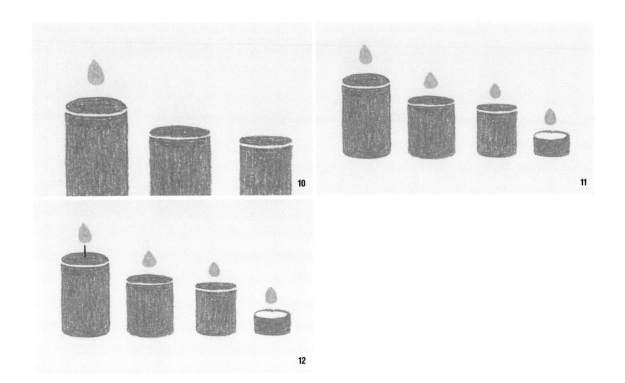

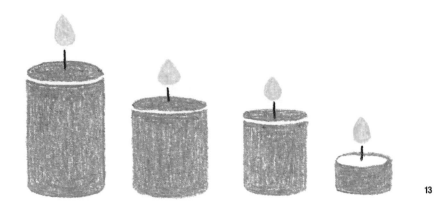

10 스케치한 불꽃 안쪽을 꼼꼼하게 색칠해 주세요. 면적이 작으니 연필파스텔의 끝을 뽀족하게 하는 것 잊지 않으셨죠. ● P040

11 나머지 캔들도 같은 방법으로 불꽃 모양을 스케치한 후 색칠해 줍니다. ● P040

12 캔들의 불꽃과 윗면 사이에 어두운색으로 심지를 그려 주세요. ● P530

13 나머지 캔들도 심지를 그려 준 후 그림을 완성합니다. ● P530

사이드
테이블과
조명

Side table &
Lighting

아침에 눈을 뜨면 바로 손이 닿는 곳은 침대 옆 사이드테이블이랍니다. 자명종 시계의 알람도 끄고 핸드폰도 충전하고 저를 위한 작은 비서 같아요. 하루의 시작과 끝을 지켜 주는 친구죠. 여러분의 하루의 시작과 끝은 어떤 친구가 지켜 주고 있나요?

더웬트 연필파스텔

● P530 Sepia ● P600 Burnt Ochre ● P680 Aluminium Grey

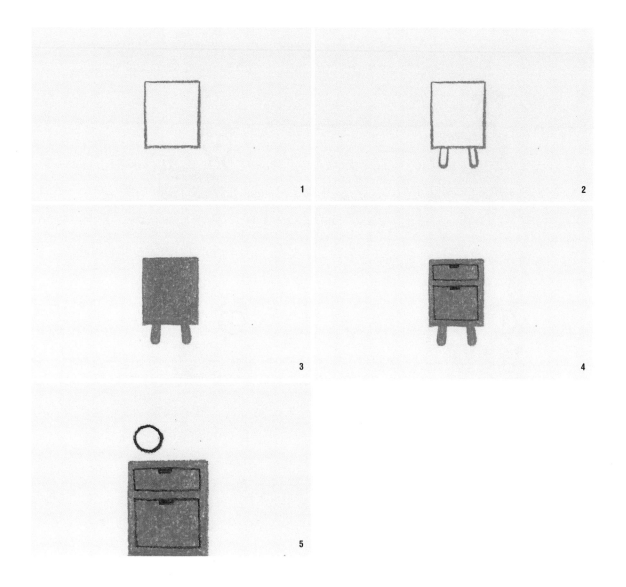

1 먼저 세로가 긴 직사각형으로 사이드테이블을 그립니다. ● P600

2 사이드테이블의 다리는 아래로 갈수록 벌어지게 기울기를 주고 두툼하게 그려 주세요. ● P600

3 사이드테이블과 다리를 꼼꼼하게 색칠해 줍니다. ● P600

4 이번에는 서랍을 그릴게요. 위 칸의 서랍은 간격을 좁게, 아래 칸의 서랍은 간격을 넓게 직사각형으로 그리고, 서랍 가운데에 작은 직사각형으로 손잡이를 만들어 주세요. ● P530

5 이제 자명종 시계를 그릴 거예요. 사이드테이블 왼쪽 위로 살짝 간격을 주고 작은 동그라미를 그립니다. ● P530

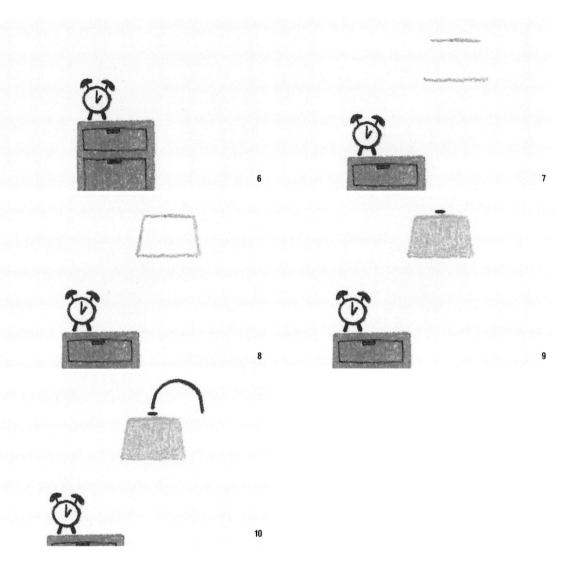

6 동그라미 양쪽 위는 반원 모양의 종 2개를, 아래는 다리를 벌어지게 그려 주세요. 동그라미 안에 2시 방향으로 시침과 분침을 그린 후 시계를 완성합니다. ● P530

7 다음으로 스탠드 조명을 그려요. 길이가 다른 두 가로 선을 그려 주세요. ● P680

8 두 가로 선을 사선으로 연결해 사다리꼴 모양의 스탠드 갓을 그려 줍니다. ● P680

9 스탠드 갓을 색칠하고 갓 위에 짧은 가로 선으로 조명대의 연결 부위를 그려 주세요. ● P680 ● P530

10 구부러진 스탠드 조명대를 그려요. 스탠드 갓 위의 연결 부위부터 곡선으로 반원을 그려 주세요. ● P530

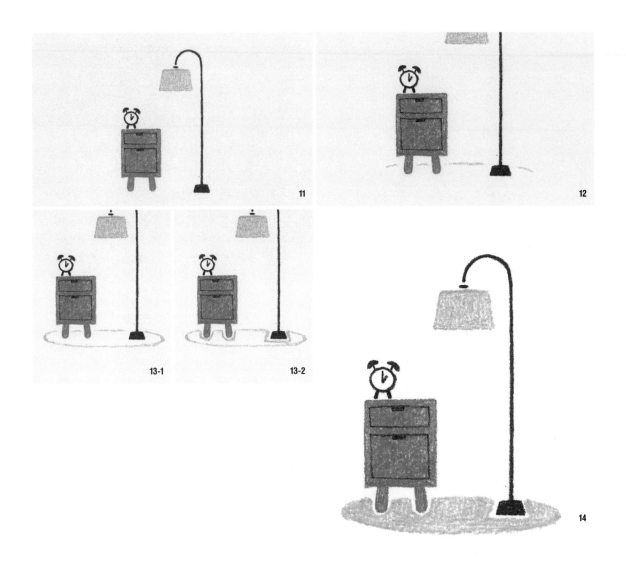

11 사이드테이블 밑면의 높이에 맞춰 길게 스탠드 조명대를 이어 그리고, 스탠드 받침대는 사다리꼴 모양으로 그립니다. ● P530

12 사이드테이블과 스탠드 조명 아래 매트를 깔아 볼게요. 회색으로 두 사물 사이사이를 연결해 주세요. ● P680

13 양 끝을 괄호 모양으로 연결하고 사물과는 간격을 두어 타원 모양의 매트를 그립니다. ● P680

14 매트 안을 꼼꼼하게 색칠하고 그림을 완성합니다. ● P680

[·note] 연필파스텔 끝을 깎아 주세요. 뾰족한 선으로 사물과 간격을 두고 선을 따라 그린 후 색칠하면 더 깔끔하게 표현됩니다.

화분

Flowerpot

엄마는 화분을 참 많이 좋아했어요. 그래서인지 우리 집에는 식물
원처럼 다양한 꽃과 나무가 많았죠. 어릴 때는 강아지, 고양이를
좋아했는데 저도 나이를 먹을수록 화분에 관심이 가더라구요. 여
린 잎이 나오고 꽃이 피면 그렇게 행복할 수가 없답니다. 오늘따
라 화분에 물 주고 분갈이하던 엄마의 모습이 떠오르네요.

더웬트 연필파스텔

● P430 Pea Green ● P510 Olive Green ● P590 Chocolate

● P600 Burnt Ochre ● P680 Aluminium Grey

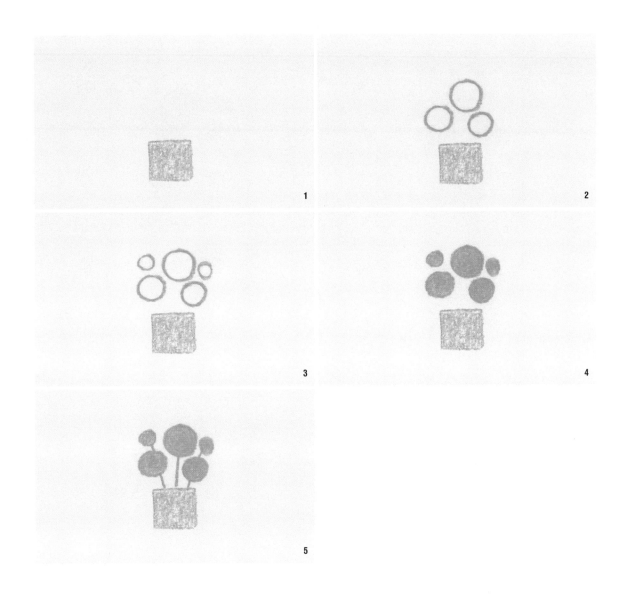

1 회색으로 정사각형의 화분을 그리고 색칠합니다. ● P680

2 동글동글 스테파니아 잎을 그려요. 가운데에 가장 큰 동그라미를 그리고 양쪽 아래에 그보다 작은 동그라미를 2개 더 그립니다. ● P430

3 가장 큰 동그라미 양쪽으로 가장 작은 동그라미를 2개 더 그려 주세요. ● P430

4 스케치한 스테파니아 잎 안쪽을 꼼꼼하게 색칠해 주세요. ● P430

5 스테파니아 잎에서 화분 쪽으로 줄기를 길게 그려 주세요. ● P430

6 이제 스테파니아의 잎맥을 표현해 줄 거예요. 짙은 갈색으로 동그라미 가운데에 X
자 모양을 그려 줍니다. ● P590

7 X 자 사이로 두 선을 그어 * 모양으로 잎맥을 표현해 줍니다. ● P590

8 나머지 스테파니아 잎들도 같은 방법으로 잎맥을 그려 주세요. ● P590

9 두 번째 화분도 정사각형으로 그린 후 색칠합니다. 이번에는 지그재그 선인장을
그려 줄게요. 화분 위에 길이가 다른 길쭉한 선 4개를 그려 주세요. ● P680 ● P510

10 직선 위에 지그재그 모양이 끊이지 않도록 겹쳐 그려 잎을 표현합니다. ● P510

11 나머지 선인장 잎들도 지그재그 모양으로 그려 주세요. ● P510

12 정사각형으로 화분을 하나 더 그리고, 크기가 다른 타원 2개를 연결해 선인장을 그려 주세요. ● P680 ● P510

13 스케치한 선인장 안을 색칠한 후 짙은 갈색으로 선인장의 가시를 그려 넣어 줍니다. ● P510 ● P590

14 화분 옆에 ㅠ 모양의 작은 의자를 그려 줄 거예요. 화분과 같은 높이에 의자의 상판을 두툼하게 그리고, 의자의 다리는 약간 벌어지게 그려 줍니다. ● P600

15 의자 오른쪽 위에도 작은 정사각형 화분을 그려 줄게요. ● P680

16 화분 안에 길이가 각기 다른 산세비에리아 잎을 그려 그림을 완성합니다. ● P430

과일
바구니

Fruit basket

과일이 가득 담긴 바구니를 보고 있으면 부자가 된 듯한 기분이 들어요. 색상도 모양도 예쁜 서양배와 귤, 자몽, 사과가 담긴 바구니를 함께 그려 보아요.

더웬트 연필파스텔

● P040 Deep Cadmium ● P080 Marigold ● P130 Cadmium Red

● P410 Forest Green ● P480 May Green ● P560 Raw Umber

● P600 Burnt Ochre

44

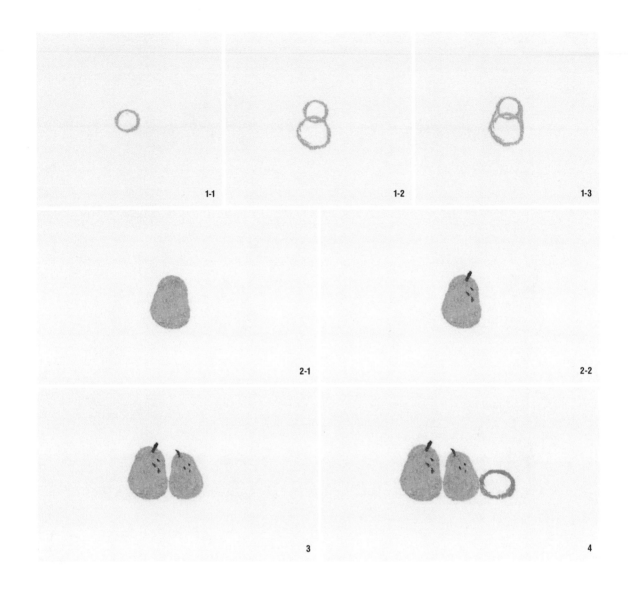

1　과일 바구니 안의 서양배를 그려 볼게요. 크기가 다른 동그라미를 겹쳐 눈사람 모양으로 만들고 동그라미 사이를 연결해 서양배를 그립니다. ● P480

2　서양배 안쪽을 꼼꼼하게 색칠하고 진한 초록색으로 꼭지와 표면의 점을 콕콕 찍어 그려 주세요. ● P480 ● P410

3　같은 방법으로 서양배를 하나 더 그립니다. ● P480 ● P410

4　서양배 옆에 귤을 그려요. 연한 주황색으로 타원 모양의 귤을 그려 주세요. ● P080

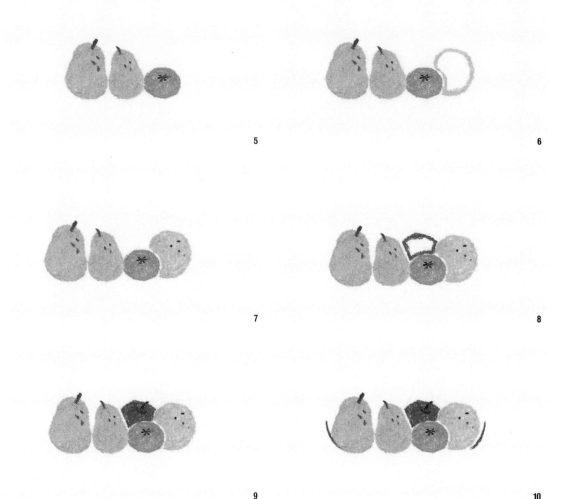

5 귤 안을 꼼꼼하게 칠하고 진한 초록색으로 귤의 꼭지를 그립니다. 귤의 꼭지는 *
　　모양으로 그려 주세요. ● P080 ● P410

6 귤 뒤쪽으로는 자몽을 동그랗게 그려요. ● P040

7 노란색으로 색칠하고 자몽의 표면에 점을 콕콕 찍어 주세요. ● P040 ● P410

8 가장 뒤로 사과를 그립니다. 귤과 자몽에 간격을 두고 그려 주세요. ● P130

9 사과를 색칠하고 꼭지를 그려 줍니다. ● P130 ● P410

10 이번에는 과일이 담긴 바구니를 그릴 거예요. 과일을 감싸듯이 양 끝에 괄호 모양
　　으로 선을 그어 주세요. ● P560

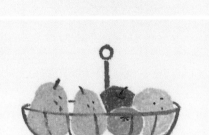
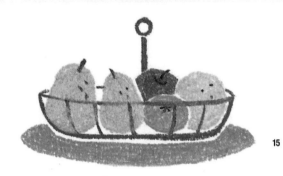

11 괄호 모양 아래로 긴 가로 선을 그려 과일이 모두 들어가도록 연결합니다. ● P560

12 과일 위로 선을 겹쳐 그려 바구니의 윗면을 그립니다. ● P560

note 겹쳐 칠하기 할 때는 선이 밀릴 수 있으니 조금 강한 힘으로 그려 주세요.

13 바구니에 세로 선 5개를 일정한 간격으로 그리고, 과일 뒤로 선을 사이사이 연결해 바구니를 완성합니다. ● P560

14 과일 위로 간격을 두고 작은 동그라미를 그리고, 아래로 막대 모양의 손잡이를 그린 다음 과일 바구니의 선을 두툼하게 정리해 주세요. ● P560

15 이번에는 과일 바구니 아래 타원 모양의 매트를 그릴게요. 간격을 두고 바구니 바닥의 곡선을 따라 둥글게 매트를 그립니다. 매트 안을 꼼꼼하게 색칠하고 그림을 완성합니다. ● P600

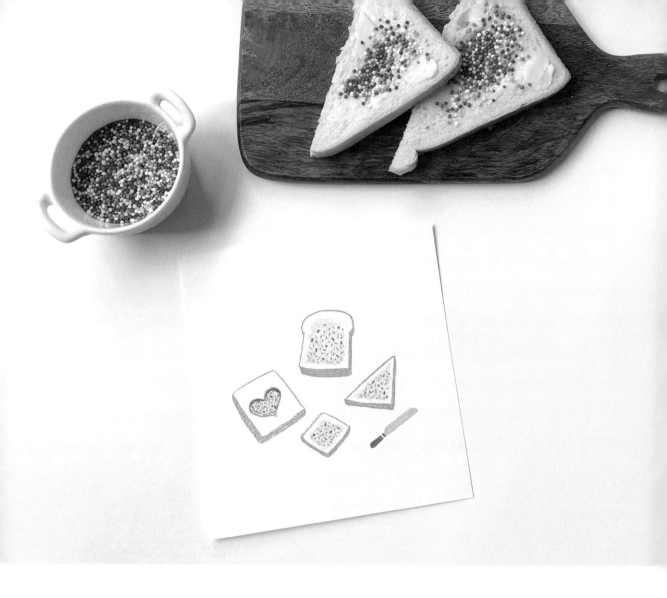

페어리
브레드

Fairy bread

호주 아이들의 생일파티에 빠지지 않고 등장하는 것이 페어리 브레드입니다. 이름처럼 요정이 마법가루를 뿌려 놓은 듯한 모양인데요. 식빵 위에 버터를 바르고 알록달록 스프링클을 뿌려 주면 끝. 만드는 방법은 간단하지만 생긴 것도 예쁘고 달콤해 아이들이 좋아하는 간식이랍니다.

더웬트 연필파스텔

- P050 Saffron
- P070 Naples Yellow
- P080 Marigold
- P200 Magenta
- P340 Cyan
- P460 Emerald Green
- P630 Venetian Red
- P680 Aluminium Grey

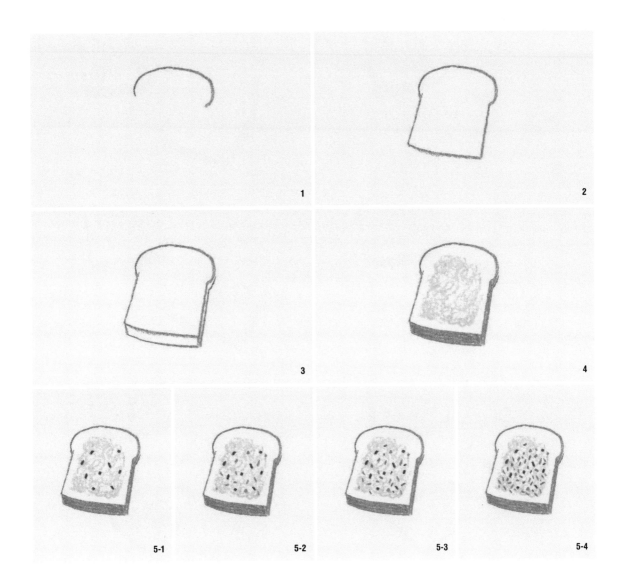

1 먼저 식빵의 윗부분을 둥글게 그려 주세요. ● P070

2 곡선 아래로 3개의 직선을 연결해 식빵 모양을 완성합니다. ● P070

3 아랫부분에 식빵의 두께를 표현해 주세요. ● P070

4 식빵의 두께 부분을 색칠하고 식빵의 윗면에 버터가 발라져 있는 모습을 표현해
 줄게요. 사프란 색상으로 동글동글 연필파스텔 끝을 굴리며 스컴블링 기법(25쪽 참
 조)으로 그려 주세요. ● P070 ● P050

5 이제 버터 위에 알록달록 스프링클을 뿌릴게요. 먼저 진한 분홍색으로 식빵 위의
 이곳저곳에 점이나 짧은 선을 그려 주세요. 그리고 진한 분홍색을 피해 초록, 파랑,
 주황색 순으로 색상이 겹치지 않게 점을 찍어 줍니다. ● P200 ● P460 ● P340 ● P080

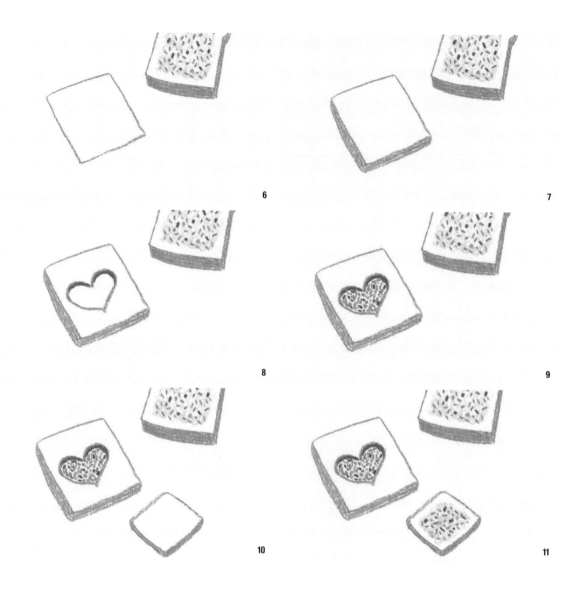

6 이번에는 정사각형의 식빵을 비스듬하게 그려 줍니다. ● P070

7 식빵의 두께를 그려 준 후 색칠해 주세요. ● P070

8 식빵 안에 하트 모양을 그리고, 진한 갈색으로 두께를 표현해 줍니다. ● P070 ● P630

9 하트 모양 안쪽으로 네 가지 색상의 스프링클을 점을 찍어 표현해 주세요. ● P200
● P460 ● P340 ● P080

10 마름모 모양의 작은 식빵을 하나 더 그리고 두께를 표현해 주세요. ● P070

11 식빵 위에 버터를 표현해 주고 그 위에 알록달록 네 가지 색으로 스프링클을 표현
해 줍니다. ● P050 ● P200 ● P460 ● P340 ● P080

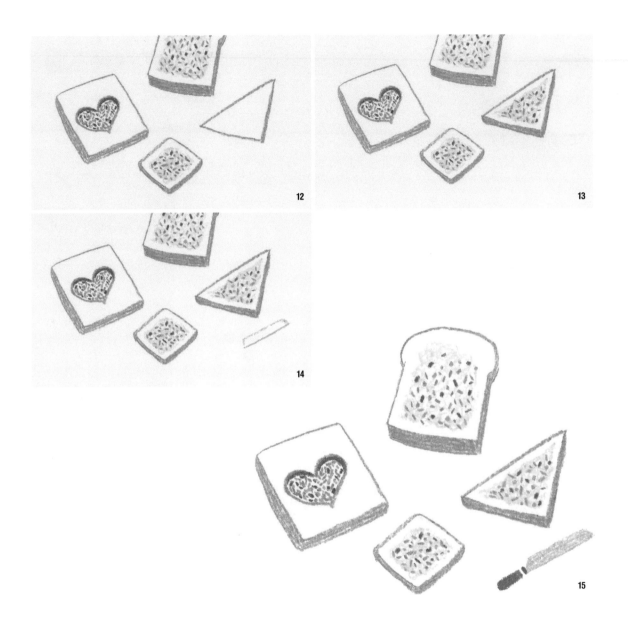

12 이번에는 반으로 자른 식빵을 그려 줄게요. 삼각형 모양으로 식빵의 윗면을 그려 주세요. ● P070

13 식빵의 두께를 표현하고 같은 방법으로 버터를 칠한 후 스프링클을 표현해 줍니다. ● P070 ○ P050 ● P200 ● P460 ● P340 ● P080

14 이제 버터나이프를 그릴게요. 먼저 길쭉한 모양의 칼날을 그려 주세요. ● P680

15 칼날 안쪽을 색칠한 다음 버터나이프의 손잡이를 그려 그림을 완성합니다. ● P680 ● P630

파스타

Pasta

아이들이 좋아하는 파스타는 제가 자주 하는 요리 중 하나랍니다. 다양한 모양과 색상의 파스타는 그리기도 참 재미있는데요. 직선, 곡선을 모두 사용해 그리는 파스타, 요리하는 기분으로 함께 그려 볼까요.

더웬트 연필파스텔

● P170 Maroon ● P510 Olive Green ● P600 Burnt Ochre

● P690 Blue Grey ● P710 Carbon Black

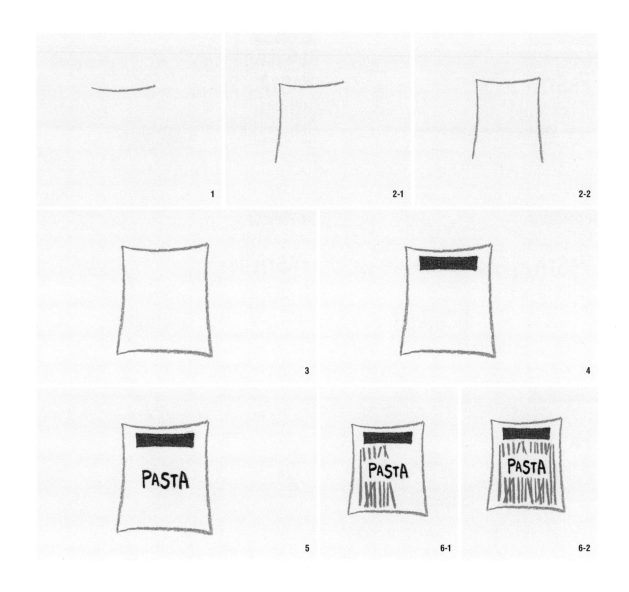

1 먼저 파스타 봉지를 그려요. 봉지의 윗선을 약간 휘어지게 그려 줍니다. ● P690

2 양쪽의 세로 선 역시 약간 안쪽으로 휘어지게 그려 주세요. ● P690

3 바닥 선의 양끝도 약간 휘어지게 그려 파스타 봉지를 완성합니다. ● P690

4 파스타 봉지 위쪽으로 간격을 두고 가로로 긴 직사각형을 그린 다음 색칠해 주세요. ● P170

5 봉지의 한가운데에 검은색으로 PASTA 글씨를 써 줍니다. ● P710

6 봉지에 담긴 파스타를 그려 볼게요. 글씨가 들어간 곳을 제외하고 선을 겹쳐 스파게티 면을 그려 줍니다. ● P600

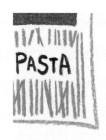

7

8

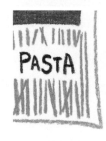

9-1

9-2

10

7 이번에는 스파게티 면이 담긴 그릇을 그려 줄 거예요. 뒤집어진 사다리꼴 모양으로 그릇을 그려 주세요. ● P690

8 그릇의 안쪽을 꼼꼼하게 색칠한 후 뾰족뾰족 산 모양으로 그릇의 무늬를 그려 줍니다. ● P690 ● P170

9 그릇 안에 담긴 스파게티 면은 곡선으로 표현해 줄 거예요. 먼저 오른쪽을 바라보는 곡선을 그린 후, 반대편에는 조금 더 크게 왼쪽을 바라보는 곡선을 그려 주세요. ● P600

10 스파게티 면 위의 토마토소스는 타원 모양으로 그려 주세요. ● P170

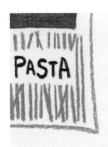

11 토마토소스를 색칠하고 그 위에 작게 바질 잎을 그려 줍니다. ● P170 ● P510

12 다양한 모양의 파스타를 그려 볼게요. 먼저 마카로니를 그려요. 마카로니는 두께
가 있는 U자 모양으로 그려 주세요. ● P600

13 마카로니 안쪽을 색칠하고 검은색으로 곡선을 그려 줍니다. 간격을 두어 2개의 마
카로니를 더 그려 주세요. 방향을 다양하게 해야 자연스러워요. ● P600 ● P710

14 이번에는 펜네를 그려 볼게요. 펜네의 모양은 서로 마주 보는 선의 기울기가 같게
평행사변형 모양으로 그려 주면 됩니다. ● P600

15 펜네 안쪽을 색칠하고 검정색으로 같은 기울기의 선을 2줄 그어 줍니다. 간격을
두고 2개 더 그려 주세요. ● P600 ● P710

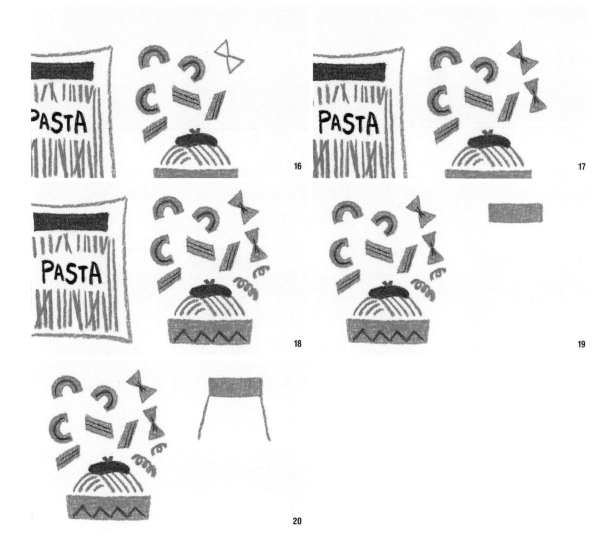

16 이번에는 나비 모양의 파스타 파르팔레를 그릴 거예요. 삼각형 모양이 서로 마주
보게 그려 주세요. ● P600

17 삼각형의 안쪽을 색칠하고 가운데에 작은 v 자를 그려 주름을 표현합니다. 아래쪽
에 파르팔레를 하나 더 그려 주세요. ● P600 ● P710

18 남은 공간에 용수철 모양의 파스타 푸실리를 그려 줍니다. ● P600

19 이제 양념통을 그릴게요. 먼저 가로가 긴 직사각형 모양으로 뚜껑을 그린 후 색칠
합니다. ● P690

20 뚜껑 아래에 밑으로 갈수록 넓어지는 사선을 그려 주세요. ● P690

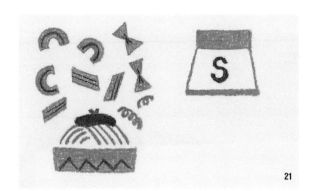

21 아래 선은 더 두툼하게 그려 모양을 마무리하고, 가운데에 S 자를 써서 소금통을 표현합니다. ● P690 ● P170

22 같은 모양의 통을 하나 더 그린 다음 가운데에 P 자를 써서 후추통을 완성합니다.
● P690 ● P170

채소
Vegetable

식사 준비는 늘 아이들에게 채소 먹이기 전쟁입니다. 작게 다져서 숨겨도 기가 막히게 찾아내곤 하지요. 지금 생각해 보면 저도 어릴 때는 채소 참 싫어했어요. 오늘은 어떤 채소를 숨겨 볼까요.

더웬트 연필파스텔

- P080 Marigold
- P100 Spectrum Orange
- P140 Raspberry
- P160 Crimson
- P240 Violet Oxide
- P260 Violet
- P410 Forest Green
- P480 May Green
- P510 Olive Green
- P570 Tan
- P600 Burnt Ochre
- P630 Venetian Red
- P640 Terracotta

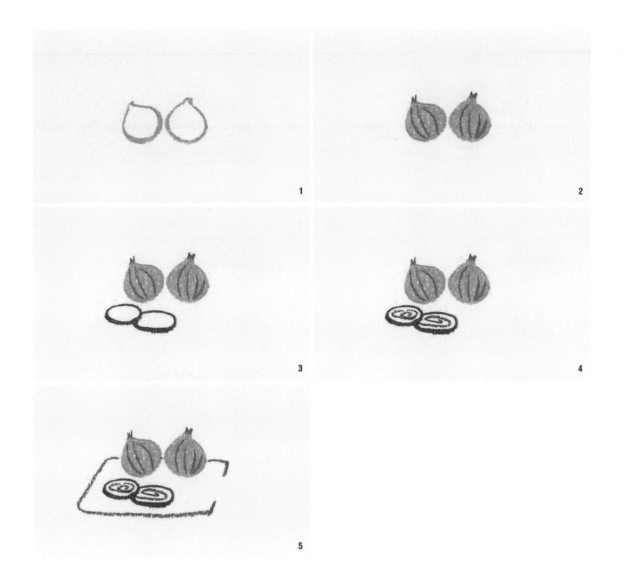

1 먼저 양파를 그려요. 양파 2개를 동그랗게 그립니다. ● P570

2 양파를 색칠하고 세로로 선을 그어 껍질을 표현해 줍니다. 그런 다음 초록색으로
 작게 양파의 싹을 그려 주세요. ● P570 ● P640 ● P510

3 이번에는 썰어 둔 적양파를 그려 줄게요. 비스듬히 누운 타원 모양으로 그리고, 두
 께를 표현하기 위해 색을 칠합니다. ● P160

4 양파 안에 동글동글 나선형을 그려 양파의 결을 표현해 줍니다. ● P160

5 이제 도마를 그릴 거예요. 도마는 양파를 감싸는 직사각형 모양으로 그리되 오른
 쪽에 손잡이가 들어갈 공간을 비워 줍니다. ● P630

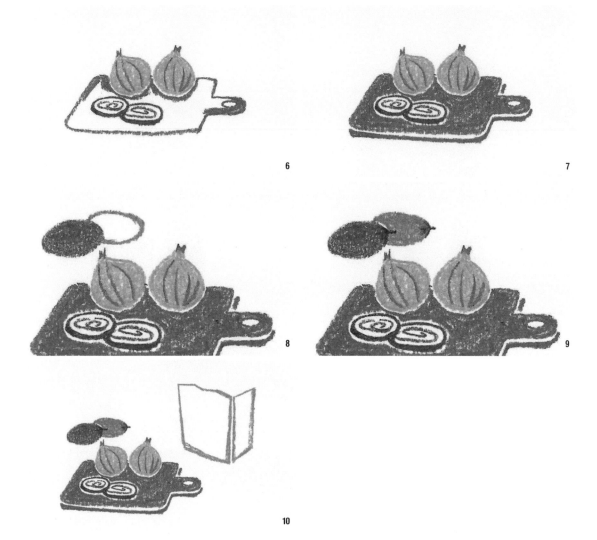

6 손잡이를 그리고 손잡이의 구멍을 제외한 도마 전체를 색칠해 주세요. ● P630

7 도마를 모두 색칠하고 밑면을 따라 선을 그려 도마의 두께를 표현합니다. ● P630

8 타원 모양의 가지를 2개 그립니다. 앞에는 진한 보라색 가지를 그리고, 뒤쪽에는
 연한 보라색 가지를 그려 주세요. ● P260 ● P240

9 가지를 모두 색칠하고 꼭지를 그려 줍니다. ● P240 ● P410

10 종이봉투는 기울어진 두 직사각형이 맞닿게 그리고, 봉투의 윗면은 약간 울퉁불퉁
 하게 그려도 좋아요. ● P600

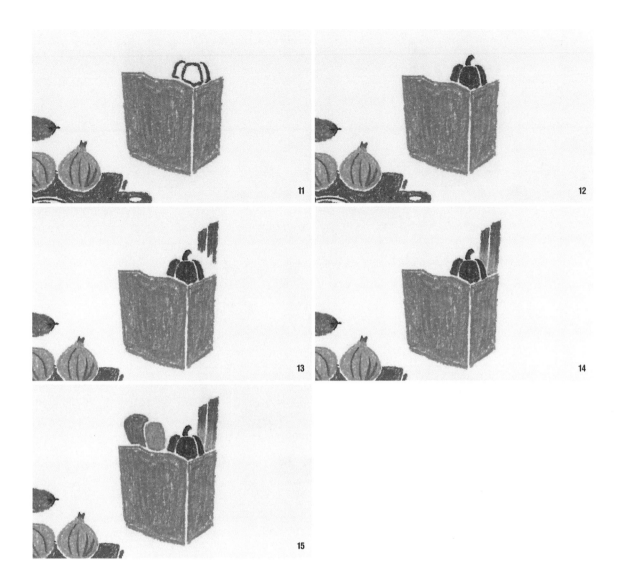

11 종이봉투를 색칠하고 봉투 안에 빨간 파프리카를 그릴게요. 파프리카는 가운데 면을 먼저 그리고 양쪽에 대칭되는 선을 마주 보게 그려 주세요. ● P600 ● P140

12 세 면을 색칠하고 파프리카의 꼭지를 그려 줍니다. ● P140 ● P410

13 길게 대파를 그릴 거예요. 파의 잎 부분은 초록색으로 그립니다. ● P510

14 초록색에 연두색을 블렌딩하며 색칠해 뿌리 쪽으로 갈수록 연해지는 대파를 표현합니다. ● P480

15 이제 당근 2개를 그려요. 앞쪽에는 연한 주황색 당근을, 뒤쪽에는 진한 주황색의 당근을 타원 모양으로 겹쳐 그립니다. ● P080 ● P100

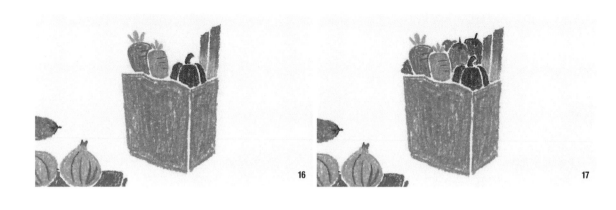

16

17

18

16 연두색으로 당근의 꼭지를 뾰족뾰족 표현해 주고, 당근 몸통에 가로로 작게 줄을 그어 주세요. ● P480 ● P630

17 당근과 파프리카 뒤로 색이 다른 보라색 가지 2개를 더 그리고 꼭지를 그려 주세요. 채소 사이사이는 초록색으로 채워 종이봉투를 풍성하게 만들어 줍니다. ● P240 ● P260 ● P410 ● P510

18 종이봉투의 면과 면이 맞닿는 부분에 진하게 선을 긋고 그림을 완성합니다. ● P630

팬케이크

Pancake

아침 식사로는 팬케이크를 자주 만들어요. 어떤 날은 팬케이크 위에 메이플 시럽과 딸기를, 어떤 날은 초코 시럽과 바나나를 올리기도 합니다. 요리 순서에 맞춰 팬케이크를 그려 볼까요.

더웬트 연필파스텔

- P050 Saffron
- P070 Naples Yellow
- P140 Raspberry
- P260 Violet
- P310 Powder Blue
- P320 Cornflower Blue
- P570 Tan
- P590 Chocolate
- P630 Venetian Red
- P690 Blue Grey

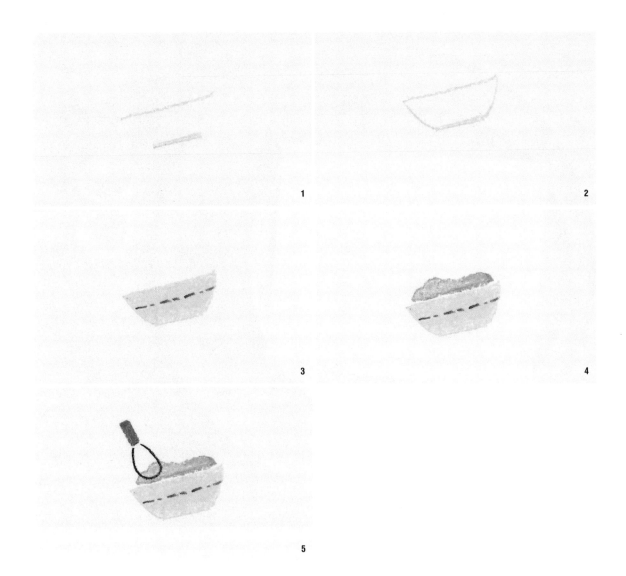

1 반죽을 위해 먼저 그릇을 그려요. 아래가 둥근 형태의 그릇을 그리기 위해 길이가
 다른 가로 선을 그려 줍니다.　○ P310

2 두 선을 곡선으로 연결해 그릇 모양을 완성해 주세요.　○ P310

3 그릇의 안쪽을 하늘색으로 색칠한 후, 파란색으로 그릇에 점선무늬를 그려 줍니
 다.　○ P310 ● P320

4 그릇 안에 밀가루 반죽을 그려 넣습니다. 갈색으로 스케치하고 연한 갈색으로 색
 칠해 주세요.　● P570 ● P050

5 파란색으로 세로로 긴 직사각형 모양의 거품기 손잡이를 그리고, 거품기의 와이어
 부분은 타원 모양으로 그려 주세요.　● P320 ● P590

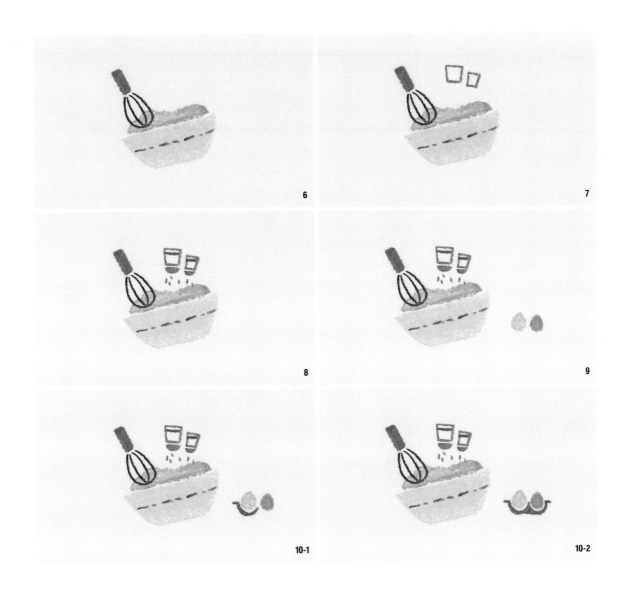

6 타원 사이에 폭이 좁은 타원 하나를 더 그려 거품기를 완성합니다. ● P590

7 양념통 2개를 작게 그려 주세요. ● P690

8 양념통의 윗부분과 줄무늬를 그리고, 점을 찍어 조미료가 나오는 모습을 표현합니다. ● P690 ● P320

9 색상이 다른 두 가지 색으로 달걀을 그려 주세요. ● P050 ● P570

10 달걀에 간격을 두고 감싸듯이 선을 따라 그려 달걀판을 그려 줍니다. ● P320

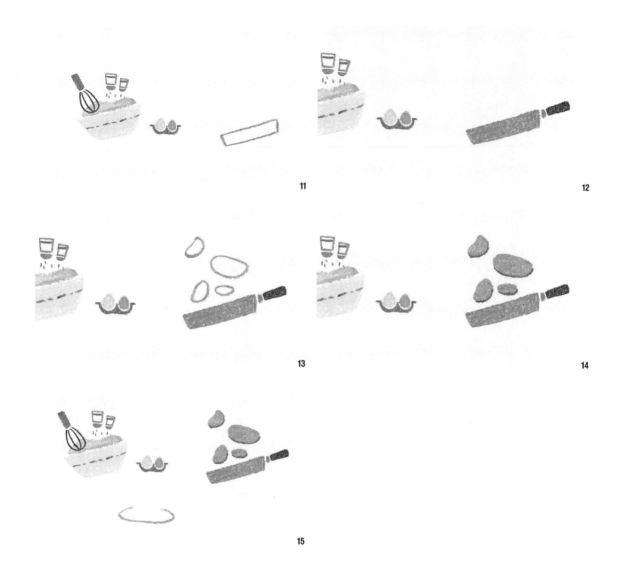

11 반죽이 잘되었으니 팬케이크를 함께 구워 볼까요. 프라이팬은 뒤집어진 사다리꼴 모양으로 기울기 있게 그려 줍니다. ● P690

12 프라이팬의 안쪽을 색칠하고 작은 직사각형의 손잡이를 그립니다. ● P690 ● P590

13 프라이팬 위로 노릇노릇 익어가는 팬케이크를 그려 줄게요. 서로 다른 방향의 타원을 그려 주세요. ● P570

14 팬케이크 안쪽을 갈색으로 칠하고, 그보다 진한 갈색으로 두께를 표현해 주세요. ● P570 ● P630

15 이제 팬케이크를 접시에 옮길게요. 윗면을 타원 모양으로 그리되 과일이 들어갈 공간은 남겨 주세요. ● P570

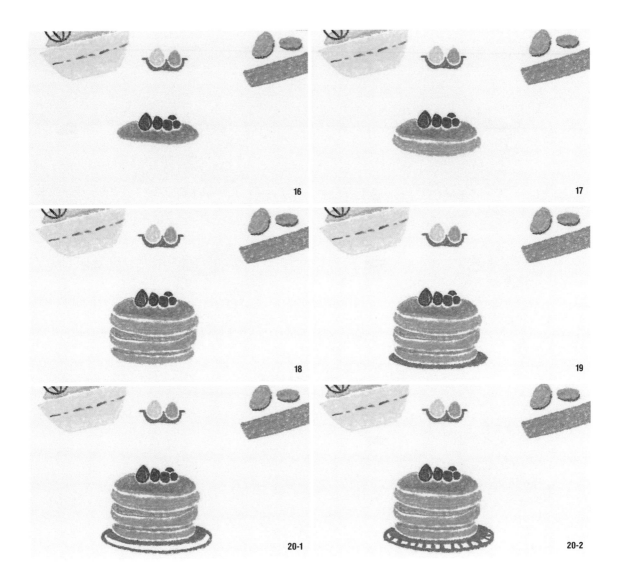

16 팬케이크의 윗면을 색칠하고 새콤달콤 딸기와 블루베리로 장식해 줍니다. ● P070
 ● P140 ● P260

17 아래쪽에 갈색으로 팬케이크의 두께를 표현해 주세요. ● P570

18 같은 방법으로 2장의 팬케이크를 더 그려 주세요. ● P070 ● P570

19 파란색 접시를 그려요. 팬케이크의 밑면을 따라 두툼하게 선을 그려 주세요. ● P320

20 간격을 두고 선을 한 번 더 그린 후, 두 선 사이에 세로 선을 넣어 접시의 무늬를 그려 줍니다. ● P320

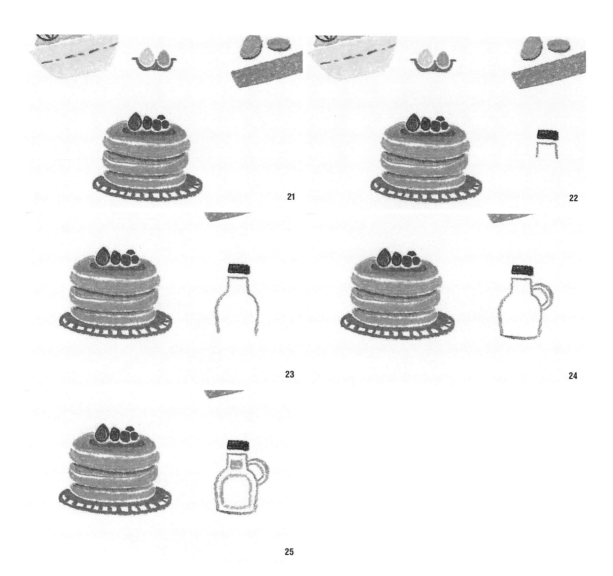

21 맛있게 구워진 팬케이크 위에 시럽이 빠질 수 없겠죠. 진한 갈색으로 과일의 밑부분과 팬케이크 사이사이에 시럽을 그려 줍니다. ● P630

22 이번에는 시럽이 담긴 유리병을 그려 줄게요. 작은 직사각형의 뚜껑을 그리고, 병의 목 부분을 약간 간격이 벌어지게 그려 주세요. ● P590 ● P690

23 굴곡지게 시럽 병의 몸통을 그려 줍니다. ● P690

24 시럽 병의 바닥을 그리고, 손잡이는 2줄의 곡선으로 그려 주세요. ● P690

25 유리병 안의 시럽은 두 부분으로 나누어 스케치해 주세요. ● P570

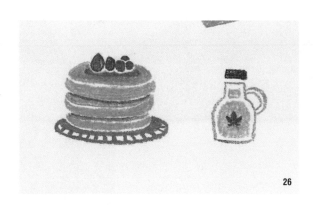

26

27

26 시럽을 색칠하고 유리병 가운데에 빨간색으로 단풍잎을 그려 메이플 시럽임을 표현해 줍니다. ● P570 ● P140

27 팬케이크 옆에 Yummy!라는 글자를 써서 그림을 완성합니다. ● P590

주방

Kitchen

저의 즐거운 요리 공간입니다. 지글지글 보글보글 오늘은 어떤 음식을 만들어 볼까요? 음식 만드는 건 즐겁지만 설거지는 즐겁지 않아요. 저만 그런 건 아니겠죠?

더웬트 연필파스텔

● P040 Deep Cadmium ● P600 Burnt Ochre ● P680 Aluminium Grey

● P690 Blue Grey ● P700 Graphite Grey

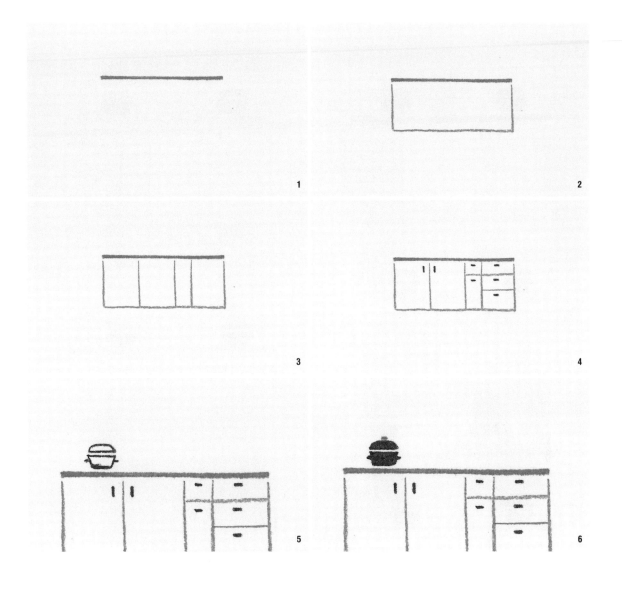

1 먼저 싱크대를 그릴 거예요. 상판을 길고 두툼하게 그려 주세요. ● P600

2 싱크대 하부장을 직사각형으로 그립니다. ● P690

3 하부장을 4개로 나눠 주세요. ● P690

4 가로 줄을 그려 서랍을 만들고, 짧은 선으로 손잡이를 그려 줍니다. ● P690 ● P700

5 상판 위에 뒤집어진 사다리꼴 모양으로 냄비를 그려 주세요. ● P700

6 냄비를 색칠하고 갈색으로 뚜껑 손잡이를 그립니다. ● P700 ● P600

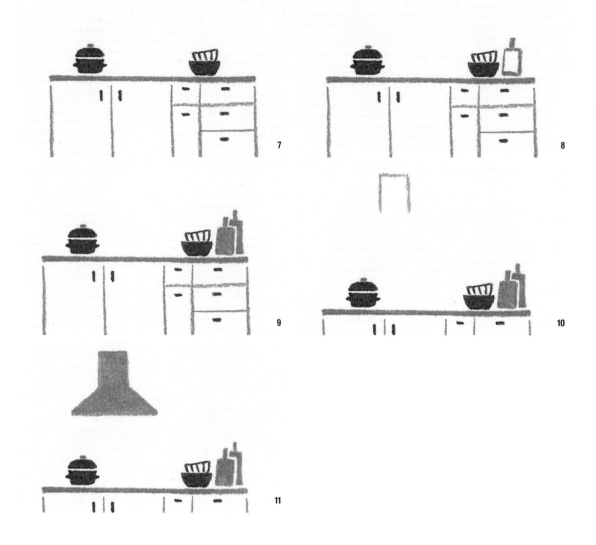

7 그릇은 2개가 포개지도록 그려 주고, 아래 그릇은 꼼꼼하게 색칠하고 위의 그릇은 세로 줄무늬를 넣어 주세요. ● P700

8 바로 옆에 도마를 그릴게요. 긴 직사각형으로 도마를 그리고 손잡이도 그립니다. ● P600

9 도마를 색칠하고 뒤쪽에 좀 더 큰 도마를 하나 더 그려요. ● P600

10 간격을 두고 레인지 후드를 그립니다. 밑이 뚫린 사각형으로 그려 주세요. ● P690

11 사각형 아래로 삼각형 모양을 연결해 그리고, 색을 칠해 레인지 후드를 완성합니다. ● P690

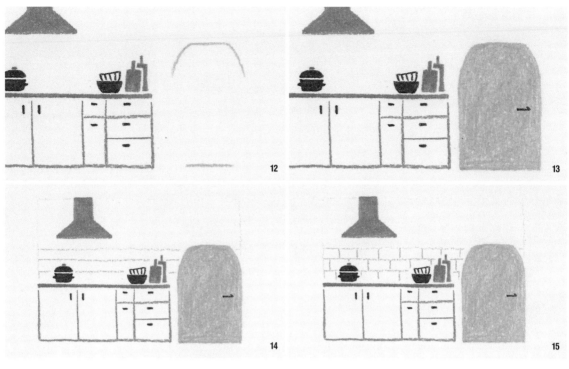

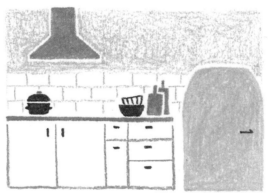

12 이제 노란색 냉장고를 그려 볼게요. 위아래 가로 선을 그려 크기를 정하고 모서리 가 둥근 냉장고를 그립니다. ● P040

13 냉장고의 모양을 완성하고 색칠한 후 손잡이를 그려 주세요. ● P040 ● P700

14 그릇이나 냄비, 후드와 냉장고 뒤쪽으로 직사각형의 벽을 그리고, 가운데 길게 가 로 선을 그어 줍니다. 가운데 선 아래로 2줄의 가로 선을 더 그려 주세요. ● P680

15 일정한 간격으로 엇갈리게 세로 선을 그려 타일을 표현해 주세요. ● P680

16 마지막으로 타일 윗부분의 벽을 색칠합니다. 손의 힘을 빼고 살살 색칠한 후 그림 을 완성합니다. ● P680

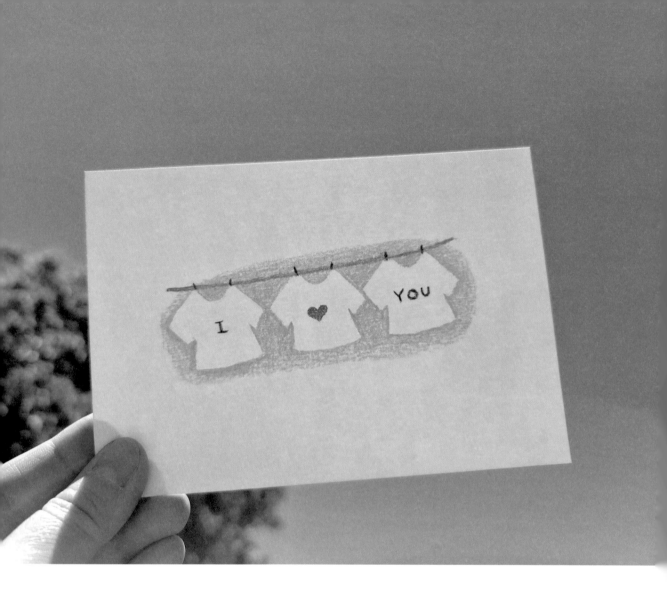

빨랫줄

Clothesline

햇살이 좋은 날은 정원에 빨래를 널어요. 살랑살랑 부는 바람에 옷 끝이 날리는 걸 보니 마음이 가벼워집니다. 마스킹 기법(25쪽 참조)으로 빨랫줄에 걸린 티셔츠를 함께 그려 보아요.

더웬트 연필파스텔

● P200 Magenta ● P370 Pale Spectrum Blue ● P690 Blue Grey

● P700 Graphite Grey

·note 마스킹 기법 활용 시에는 가위를 준비해 주세요.

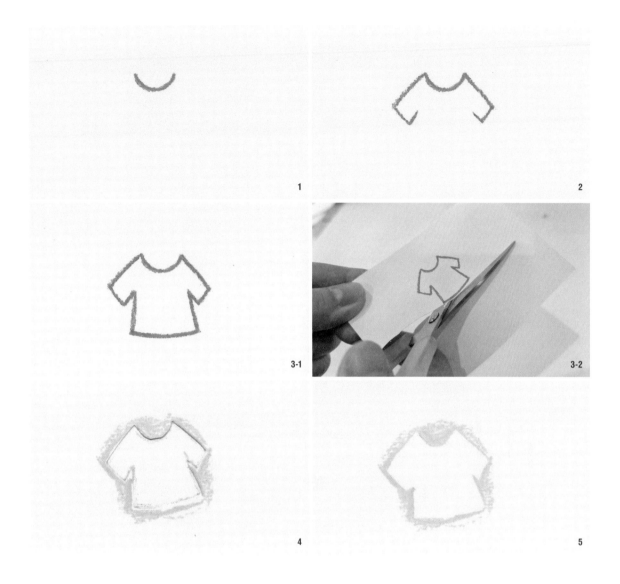

1 먼저 티셔츠를 그릴게요. U 자 모양으로 티셔츠의 목 부분을 그려 주세요. ● P690

2 목과 연결해 티셔츠의 양쪽 팔 부분을 그려 주세요. ● P690

3 양옆과 아래 선을 연결해 티셔츠 모양을 완성하고 가위로 잘라 줍니다. ● P690

4 잘라 둔 티셔츠 모양을 종이 위에 올리고 하늘색으로 티셔츠의 테두리를 따라 그려 주세요. ● P370

5 잘라 둔 티셔츠 모양을 종이에서 떼어 내면 아래 종이에 티셔츠 모양이 남습니다.

6

7

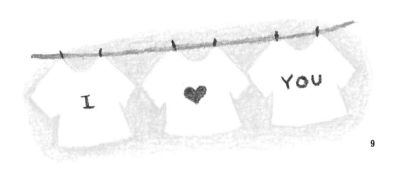

8

9

6 가운데 티셔츠도 같은 방법으로 그려 주세요. ● P370

7 마지막 티셔츠도 그린 후, 티셔츠 사이사이의 공간을 색칠해요. 테두리 쪽의 선은
 진하게 칠하고, 바깥쪽으로 가면서 연하게 그러데이션(22쪽 참조)합니다. ● P370

8 하늘을 마무리하고 티셔츠 위로 빨랫줄을 길게 연결해 그려 주세요. ● P370 ● P690

9 빨랫줄과 티셔츠 사이에 짧은 세로 선으로 빨래집게를 그리고, 첫 번째 티셔츠에
 는 I, 가운데 티셔츠는 하트무늬를, 마지막 티셔츠에는 YOU를 써 그림을 마무리
 합니다. ● P700 ● P200

소파

Sofa

책을 읽거나 잠깐 쉬고 싶을 때는 저만의 파란색 소파에 앉아요. 마음이 편해지는 파란색 소파에 앉아 노란색 벽을 보며 힘을 얻어요. 색의 삼원색 중 하나인 노란색은 새로운 아이디어를 얻는 데 도움을 주는 색상이래요. 다음에는 어떤 그림을 그릴지 아이디어를 얻어볼까요.

더웬트 연필파스텔

⬤ P040 Deep Cadmium　　⬤ P320 Cornflower Blue　　⬤ P590 Chocolate

1 파란색 소파를 그리기 위해 등받이의 기울어진 선을 먼저 그려 줍니다. ● P320

2 등받이 윗선 아래로 짧은 세로 선을 약간 벌어지게 그려 주세요. ● P320

3 팔걸이 부분의 선은 아래에서 위로 기울어지게 그려 연결해 줍니다. ● P320

4 팔걸이 아래로 안쪽으로 기울어진 세로 선을 그려 주고, 같은 위치까지 오른쪽 등
 받이의 선을 길게 그려 주세요. ● P320

5 두 선의 가운데 아래쪽에 중심점을 살짝 찍어 줍니다. ● P320

6-1 6-2 7 8 9

6 두 선과 중심점을 연결해 소파의 스케치를 완성합니다. ● P320

7 소파의 안쪽을 꼼꼼하게 색칠해 줍니다. ● P320

note 스케치한 라인부터 안쪽으로 색칠하면 경계선 밖으로 색이 나오지 않고 깔끔하게 색칠할 수 있어요.

8 색칠한 소파 위에 짙은 갈색으로 팔걸이 부분을 그려요. 팔걸이 곡선의 끝은 소파 가장 아랫부분의 중심점을 향해 그려 줍니다. ● P320 ● P590

9 살짝 간격을 주고 곡선으로 팔걸이의 두께를 표현해 줍니다. ● P590

10 이제 소파에 두툼한 방석을 그려 줄 거예요. 등받이와 같은 기울기의 사선을 오른쪽 팔걸이의 중간까지 그려 주세요. ● P590

11 왼쪽 팔걸이와 같은 기울기의 가로 선을 그려 줍니다. ● P590

12 양쪽 끝을 사선으로 연결해 방석의 윗면을 그려 줍니다. ● P590

13 짧은 세로 선을 그려 방석의 두께를 표현해 줄게요. ● P590

14 아래 두 선의 끝을 방석의 윗면과 같은 기울기로 연결해 직사각형 모양으로 그려 주세요. ● P590

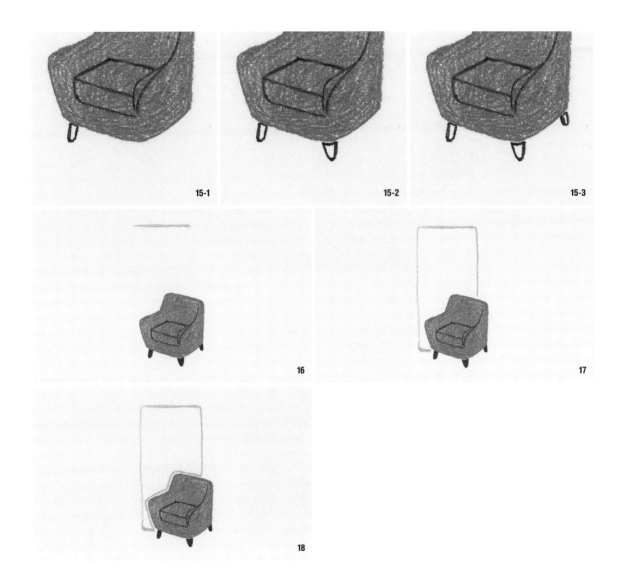

15-1

15-2

15-3

16

17

18

15 이번에는 소파의 다리를 그려 줄게요. 소파를 받치고 있는 두툼한 다리 3개를 그려 줍니다. ● P590

16 다리의 안쪽을 색칠해 주세요. 면적이 작으니 연필파스텔의 끝을 세워 세밀하게 칠합니다. 이제 소파의 뒷면에 노란 벽을 그릴게요. 소파 크기만큼 위로 간격을 두고 노란색 가로 선을 그려 주세요. ● P590 ● P040

17 두 세로 선을 길게 그린 후, 소파 아래로 가로 선을 그려 벽의 형태를 완성해 줍니다. ● P040

18 배경을 깔끔하게 색칠하기 위해 미리 선을 그려 줄게요. 살짝 간격을 두고 소파 모양 그대로 선을 따라 그려 줍니다. ● P040

19

20

19 위에서 아래 방향으로 칠하며 노란색 벽을 채워 주세요. ● P040

20 빈 곳이 있으면 꼼꼼하게 마무리해 그림을 완성합니다. ● P040

욕실

Bathroom

나만의 시간을 보내기엔 따뜻한 거품 목욕만큼 좋은 게 없는 것 같아요. 하얀 욕조와 보글보글 거품을 보고 있으면 마음도 깨끗해지는 기분이랍니다. 오늘 저녁 좋아하는 음악과 함께 편안한 목욕 시간을 즐겨 보세요.

더웬트 연필파스텔

● P070 Naples Yellow ● P080 Marigold ○ P370 Pale Spectrum Blue

● P410 Forest Green ● P450 Green Oxide ● P480 May Green

● P590 Chocolate ● P680 Aluminium Grey ○ P720 Titanium White

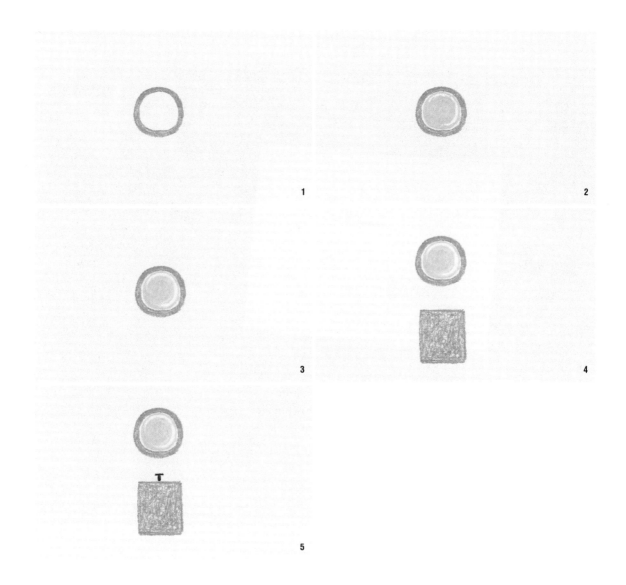

1. 먼저 거울을 그릴게요. 회색으로 동그라미를 그리고 두툼하게 거울의 테두리를 그려 주세요. ● P680

2. 거울 안쪽에 빛이 비치는 공간을 제외하고 하늘색으로 칠해 주세요. ● P370

3. 색칠하지 않은 부분을 흰색으로 칠하고 하늘색과 부드럽게 연결해 줍니다. ○ P720

4. 거울 아래에 세로로 긴 직사각형 모양의 세면대를 그리고 색칠해 줍니다. ● P680

5. 세면대에 수도꼭지가 빠질 수 없죠. T자 모양으로 수도꼭지를 그려 주세요. ● P410

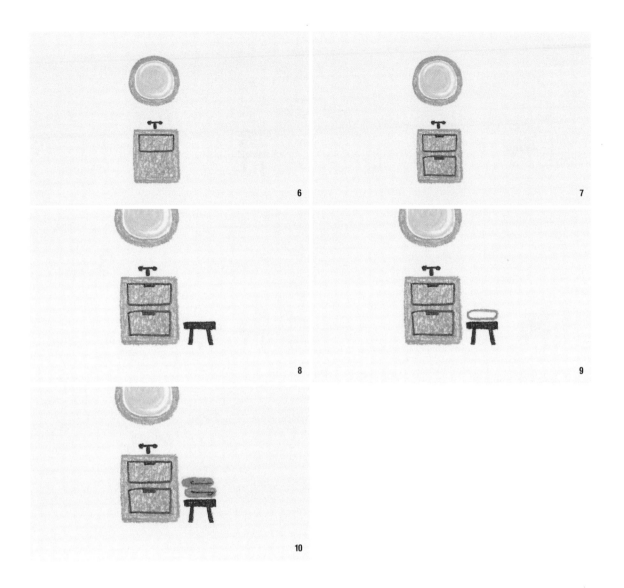

6 수도꼭지 양쪽 끝에 작은 동그라미 2개를 그려 핸들을 표현하고, 세면대 서랍을 그려 볼게요. 먼저 위쪽 서랍을 가로가 긴 직사각형으로 그려 주세요. ● P410

7 서랍의 손잡이를 작은 직사각형으로 그리고, 그 안은 색칠해 주세요. 아래쪽 서랍도 같은 방법으로 그려 줍니다. ● P410

8 세면대 옆에 수건을 올릴 작은 의자는 ㅠ 모양으로 그려 줍니다. 의자의 바닥 선은 세면대의 바닥 선에 맞춰 그려 주세요. ● P590

9 의자 위에 있는 수건은 모서리가 둥근 직사각형으로 그려 줍니다. ● P070

10 위에 수건을 하나 더 그린 후 2장의 수건 모두 색칠해 주세요. 그리고 얇은 선으로 수건의 두께를 표현해 줍니다. ● P070 ● P080 ● P590

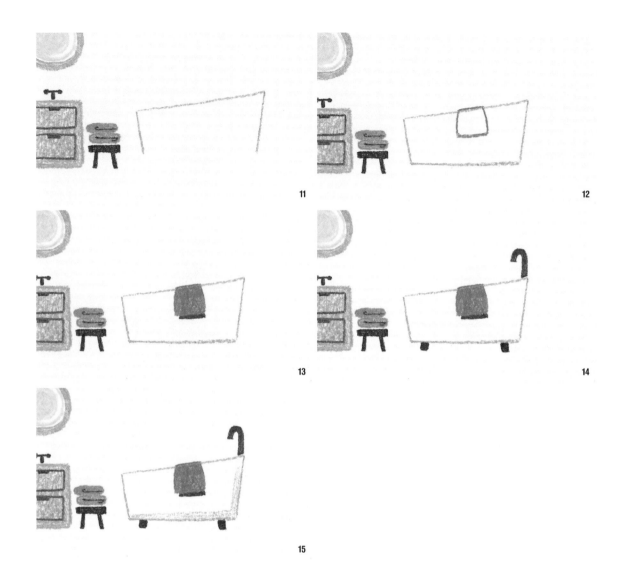

11 이제 욕조를 그릴게요. 욕조의 다리가 들어갈 공간을 생각하며 높이를 조금 띄워 욕조의 옆면을 그려요. 두 선은 약간 안쪽으로 기울어지게 그려 주세요. ● P680

12 욕조의 바닥 선을 연결해 모양을 완성하고, 욕조에 걸쳐 있는 수건을 그려 주세요.
● P680 ● P450

13 수건을 색칠하고 그 아래에 짙은 색 선을 그어 겹쳐진 다른 수건을 표현해 줍니다.
● P450 ● P410

14 욕조 안의 수도꼭지는 지팡이 모양으로 그려 주고, 욕조의 다리는 두툼하게 그려 줍니다. 다리 길이는 왼쪽 세면대의 바닥 선에 맞춰 주세요. ● P410 ● P590

15 욕조의 입체감을 위해 욕조의 오른쪽과 바닥에 두툼한 선을 그려 주세요. ● P680

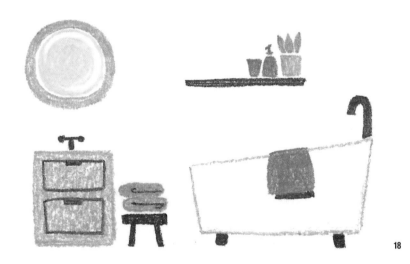

16 회색 선을 흰색으로 블렌딩하며 풀어 주어 자연스럽게 표현합니다. ○ P720

17 욕조 위로 선반을 가로로 길고 두툼하게 그려 주세요. ● P410

18 선반 오른쪽 위에 컵과 샴푸, 작은 화분을 그려 그림을 완성합니다. ● P450 ● P680
　　● P480

거실

Living room

거실의 가구는 색상을 통일해서 꾸며 보았어요. 은은하게 조명을 켜고 폭신한 소파에 앉아 하루를 마무리하는 저의 거실입니다. 액자의 그림은 여러분이 자유롭게 꾸며 보세요.

더웬트 연필파스텔

● P450 Green Oxide ● P550 Brown Earth ● P680 Aluminium Grey

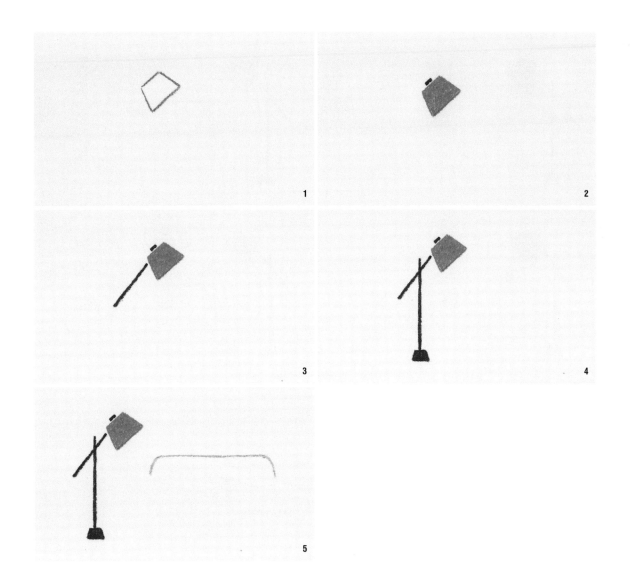

1 먼저 스탠드 조명을 그려요. 길이가 다른 두 가로 선을 기울어지게 그리고 두 가로
 선을 사선으로 연결해 사다리꼴 모양의 스탠드 갓을 그려 줍니다. ● P450

2 스탠드 갓을 색칠하고 갓 위에 작은 직사각형으로 조명대의 연결 부위를 그려 주
 세요. ● P450 ● P550

3 스탠드 갓에서 사선을 길고 두툼하게 그려 스탠드 조명대를 그립니다. ● P550

4 사선의 스탠드 조명대와 겹쳐지도록 길게 세로 선을 그리고, 받침대를 사다리꼴
 모양으로 그린 후 색칠해 스탠드 조명을 완성해요. ● P550

5 스탠드 조명 오른쪽에 소파를 그려요. 소파의 등받이는 길게 가로 선을 그은 후,
 양 끝에 짧은 세로 선을 벌어지게 곡선으로 그려 주세요. ● P680

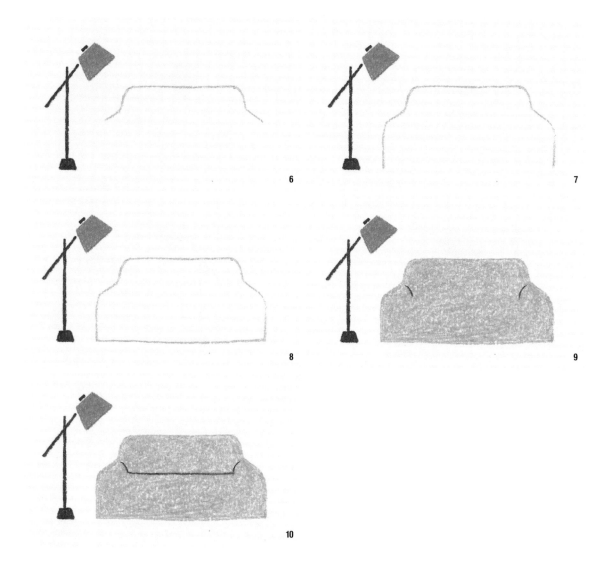

6 등받이에 연결해 팔걸이를 그려 줄게요. 양쪽으로 폭이 넓어지게 사선을 그려 주세요. ● P680

7 팔걸이 양쪽 끝부분에 세로 선을 연결해 주세요. 세로 선의 길이는 스탠드 조명 끝에 맞춰 주면 됩니다. ● P680

8 길게 가로 선을 연결해 소파의 모양을 완성해요. ● P680

9 소파를 꼼꼼하게 색칠해 주세요. 소파 안쪽 표현을 위해 먼저 팔걸이 부분에 곡선을 그려 줍니다. ● P680 ● P550

10 곡선의 두 끝을 길게 가로 선으로 연결해 주세요. ● P550

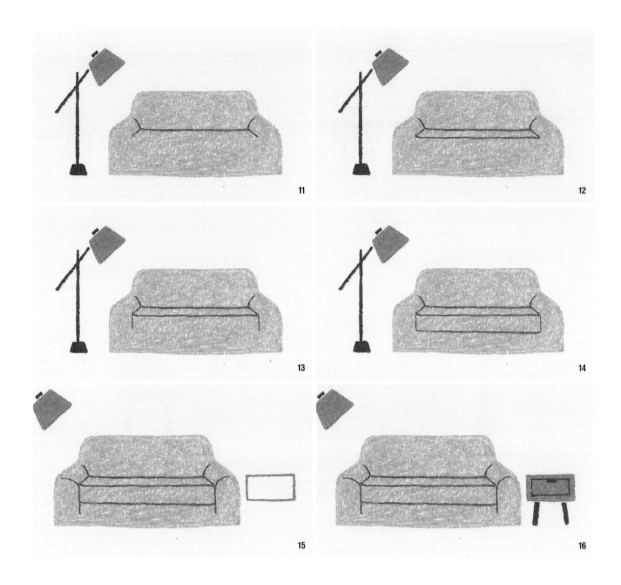

11 방석의 윗면을 그리기 위해 가로 선의 양끝을 짧은 사선으로 연결합니다. ● P550

12 다시 긴 가로 선을 연결해 방석의 윗면을 완성해요. ● P550

13 방석의 윗면 양쪽으로 세로 선을 이어 그려 방석의 두께를 표현해 줄게요. ● P550

14 가로 선을 이어 두툼한 모양의 방석을 완성해요. ● P550

15 마지막으로 팔걸이 부분의 선을 긴 곡선으로 그려 준 후 소파를 완성합니다. 이번에는 소파 옆에 작은 사이드테이블을 그릴 거예요. 직사각형 모양의 사이드테이블을 그려 주세요. ● P550 ● P450

16 직사각형 안쪽을 색칠하고 서랍과 손잡이를 그려 주세요. 다리는 아래로 갈수록 벌어지게 두툼한 선으로 그려 줍니다. ● P450 ● P550

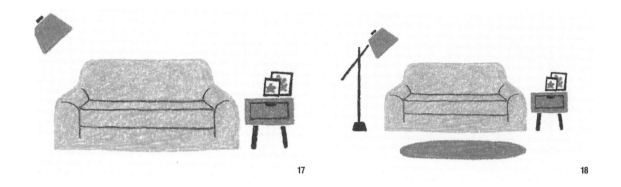

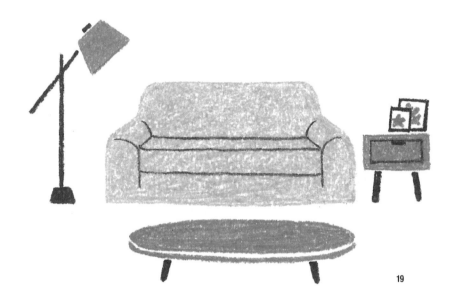

17 사이드테이블 위에 크기가 다른 사각형 모양의 액자를 그리고, 액자 안쪽은 자유
롭게 표현해 주세요. ● P550 ● P450

18 소파 앞쪽에 커피테이블을 그려요. 긴 타원 모양의 테이블 상판을 그리고 색칠해
주세요. ● P450

19 간격을 두고 두툼한 선으로 상판의 두께를 표현하고, 다리는 짧게 벌어지도록 그
려 그림을 완성합니다. ● P450 ● P550

서재

Study room

따뜻한 느낌을 주는 원목 책상과 책장으로 서재를 꾸몄어요. 그리
고 책장에는 같은 색상 계열의 책들을 꽂아 두었답니다. 지금도
이곳에 앉아 여러분과 만날 날을 기다리며 글을 쓰고 있어요. 저
의 서재를 함께 그려 볼까요.

더웬트 연필파스텔

- P030 Process Yellow
- P040 Deep Cadmium
- P080 Marigold
- P100 Spectrum Orange
- P340 Cyan
- P440 Mid Green
- P480 May Green
- P500 Ionian Green
- P510 Olive Green
- P580 Yellow Ochre
- P610 Burnt Carmine
- P630 Venetian Red
- P690 Blue Grey

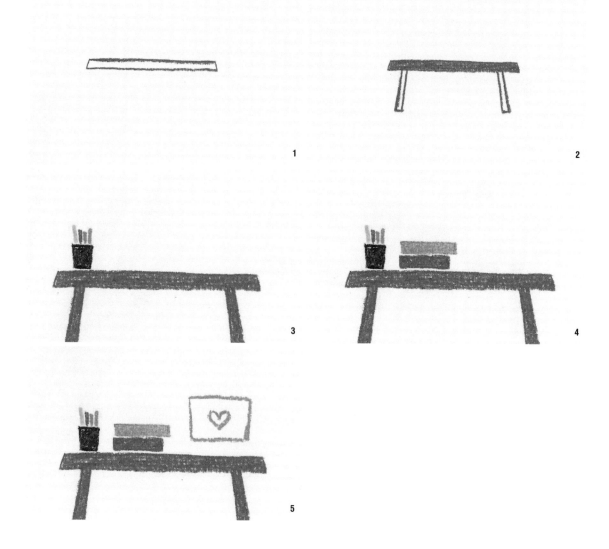

1 먼저 책상을 그려요. 책상의 상판은 아랫면을 조금 더 길게 그려 주세요. ● P630

2 책상의 상판을 색칠한 후 아래쪽으로 갈수록 벌어지게 책상의 다리를 그려 줍니다. ● P630

3 다리를 색칠하고 책상 위에 연필꽂이를 그려 주세요. 연필꽂이 안에 노란색, 초록색, 주황색, 파란색으로 선을 그어 연필을 표현합니다. ● P630 ● P610 ● P040 ● P510
● P080 ● P340

4 길이가 다른 직사각형으로 쌓여 있는 책을 표현해 주세요. ● P510 ● P480

5 이제 노트북을 그릴게요. 책상에서 간격을 띄워 직사각형으로 노트북의 형태를 그리고, 가운데에는 하트를 그려 주세요. ● P690

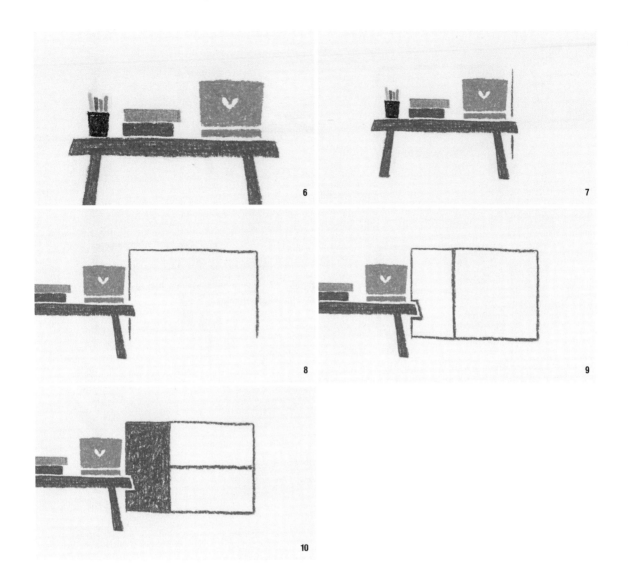

6 하트를 제외한 나머지 부분을 회색으로 칠하고 아래쪽에 두툼하게 선을 그어 노트
 북의 밑면을 그립니다. ● P690

7 책상 뒤로 책장을 그려 볼게요. 책상을 가운데 두고 책장의 왼쪽 선을 그어 줍니
 다. ● P630

8 옆으로 긴 직사각형 모양의 책장을 그려 주세요. 책장의 다리가 들어갈 공간을 위
 해 바닥 면은 공간을 띄워 그려 줄 거예요. ● P630

9 책장의 바닥 면을 그리고, 1/3 지점에 세로 선을 그어 주세요. ● P630

10 왼쪽 부분은 꼼꼼하게 색칠하고 오른쪽 부분은 가로 선을 그어 책장 칸을 만들어
 줍니다. ● P630

11

12

13

14

15

11 책장의 선을 두툼하게 정리해 주고 다리를 그려 줍니다. 다리는 바깥으로 벌어지게 책상 다리와 같은 높이로 그려 주세요. ● P630

12 책장 왼쪽 부분에 수납장 2개를 같은 크기로 그린 다음 작은 직사각형의 손잡이를 그려 줍니다. ● P610

13 책장 안에 책을 그려요. 책은 세로가 긴 직사각형으로 그려 주세요. ● P080

14 노란 계열의 색상으로 책을 그립니다. 색상을 번갈아 가며 크기가 각각 다른 책을 표현해 주세요. 중간에 기울어진 책도 표현해 줍니다. ● P080 ● P580 ● P040 ● P030

15 위 칸의 책들을 완성한 다음 아래 칸의 책들은 초록 계열의 색상으로 그려 주세요.
● P080 ● P100 ● P040 ● P580 ● P500 ● P440 ● P510 ● P480

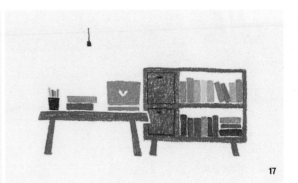

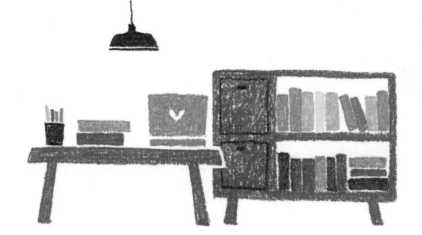

16 옆으로 쌓여 있는 책들도 표현해 주며 책장을 완성합니다. ● P500 ● P510 ● P480

17 마지막으로 책상 위에 전등을 그려요. 세로로 길게 선을 긋고 전등의 연결 부분을 그려 주세요. ● P610

18 전등의 갓을 사다리꼴로 그리고 색칠한 후 아래에 간격을 두고 두툼하게 선을 그려 그림을 완성합니다. ● P610

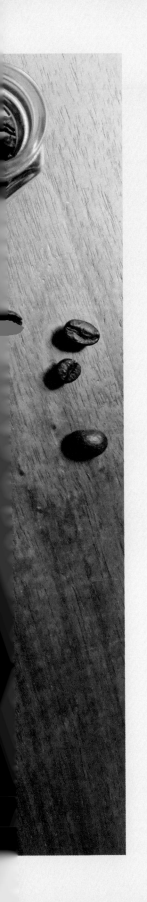

My Happiness

이 책을 준비하며 내가 좋아하고
나에게 행복을 주는 것을 찾아
다시 한 번 생각하게 되었어요.
처음에는 거창하게 생각하다가 돌아보니
멀리 있는 것이 아니란 걸 깨달았죠.
소소한 나의 일상과 내가 좋아하는
주변의 것들에서 행복을 느끼게 되더라고요.
여러분은 무엇을 통해 행복을 느끼나요?

카페 메뉴

Cafe menu

집 근처에 자주 가는 카페가 있어요. 흰머리의 할아버지 사장님이 반겨주는 그곳은 저와 친구들의 아지트이자 전시 공간이기도 합니다. 그곳의 메뉴를 한 번 보여 드릴게요. 호주에서 판매하는 조금 다른 메뉴가 있을 거예요.

더웬트 연필파스텔

● P360 Indigo ● P450 Green Oxide ● P630 Venetian Red

1 먼저 메뉴판 보드를 그립니다. 세로로 긴 직사각형을 그려 주세요. ● P630

2 윗면의 가운데에 더블 클립을 그려요. 작은 직사각형을 그리고 꼼꼼하게 색칠해 줍니다. ● P360

3 더블 클립의 손잡이 연결 부분을 짧은 세로 선으로 2줄 그려 줍니다. ● P360

4 짧은 세로 선을 곡선으로 연결해 손잡이를 완성합니다. ● P360

5 더블 클립에 집어 둔 종이를 그려 줄게요. 종이 윗면의 선을 더블 클립 부분을 제외하고 양쪽으로 이어지게 그려 주세요. ● P450

6 종이의 나머지 부분도 그려 줍니다. ● P450

7 아랫면에 겹쳐진 종이를 한 장 더 그리고, 상단에는 MENU라고 글씨를 써 주세요.
● P450 ● P360

8 MENU 글씨 양옆으로 작은 무늬를 넣어 주세요. ● P360

9 이제 테이크아웃 컵을 그릴게요. 컵의 뚜껑은 모자 모양으로 그리고, 가운데 간격
을 두고 색칠해 줍니다. ● P360

10 아래로 폭이 좁아지는 컵을 그리고, 바닥은 두툼하게 선을 그려 주세요. ● P360

11 컵 가운데에 2줄을 그어 컵홀더를 그리고 작은 하트를 그립니다. ● P360

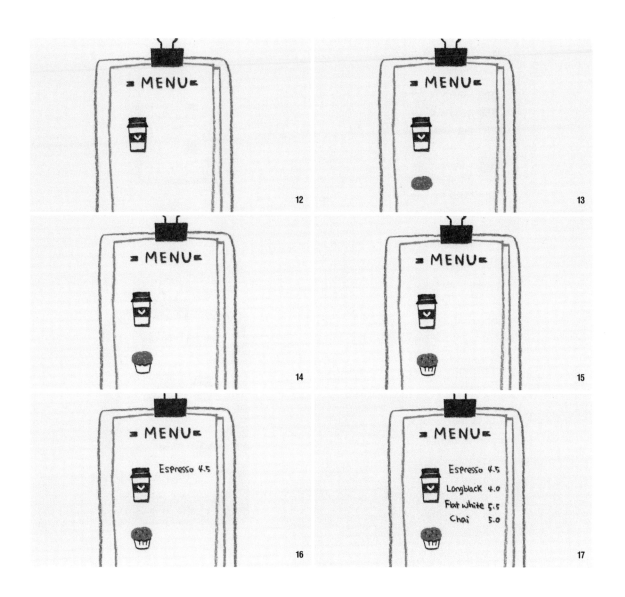

12 하트를 제외한 컵홀더 전체를 색칠해 주세요. ● P360

13 이번에는 머핀을 그립니다. 둥글게 머핀의 윗부분을 그리고 색칠해 주세요. ● P630

14 머핀 컵을 그려 줄게요. 머핀 컵과 머핀이 닿는 부분은 뾰족뾰족 산 모양으로 그려 줍니다. ● P360

15 주름진 부분을 세로 선으로 표현하고 머핀 위에 초코칩을 찍어 주세요. ● P360

16 테이크아웃 컵 옆으로 메뉴를 써 볼게요. Espresso를 쓰고 간격을 두어 숫자 4.5를 적어 줍니다. ● P360

17 그 아래로 Longblack 4.0, Flat white 5.5, Chai 5.0을 차례대로 써 주세요. ● P360

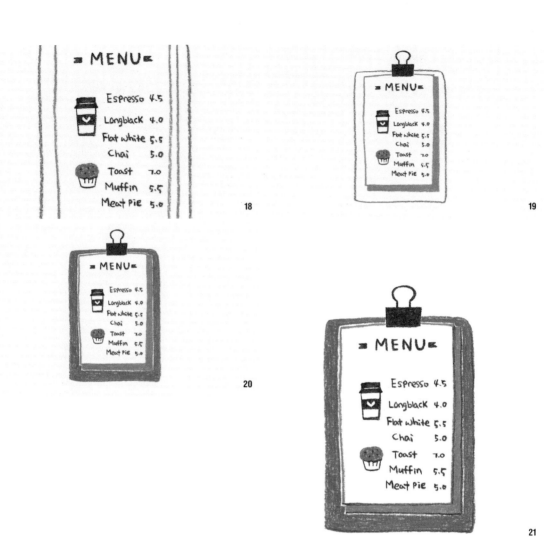

18 머핀 옆으로는 Toast 7.0, Muffin 5.5, Meat Pie 5.0을 써 주고 메뉴 글자를 완성합니다. ● P360

19 종이의 뒷장은 색을 칠해 앞장이 더 잘 보일 수 있도록 해 줍니다. ● P450

20 메뉴판 보드는 갈색으로 색칠해 주세요. ● P630

21 마지막으로 종이의 테두리와 메뉴판 보드의 밑면, 그리고 오른쪽 면을 선으로 정리하고 그림을 마무리합니다. ● P360

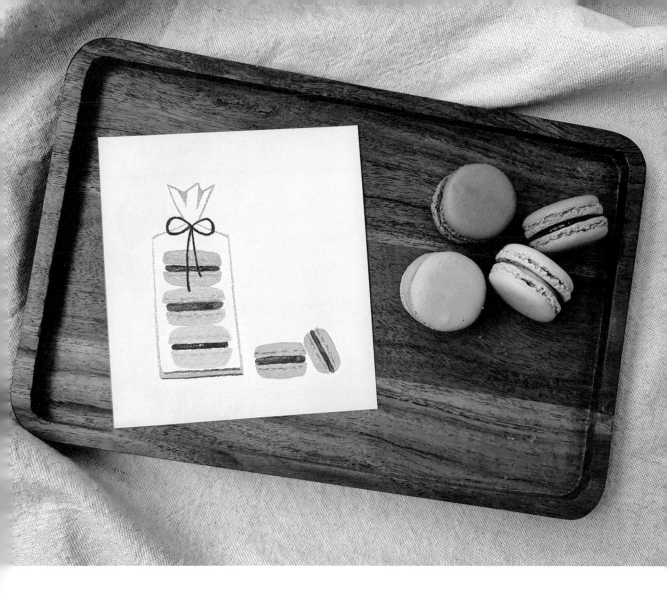

마카롱

Macaron

카페에 가면 어떤 색상, 어떤 맛을 고를지 늘 고민하게 되는 마카롱입니다. 오늘은 초코맛 필링이 들어간 마카롱을 사왔어요. 투명 포장지에 든 알록달록 마카롱을 함께 그려 볼까요.

더웬트 연필파스텔

- P040 Deep Cadmium
- P080 Marigold
- P180 Pale Pink
- P190 Coral
- P430 Pea Green
- P470 Fresh Green
- P550 Brown Earth
- P560 Raw Umber
- P630 Venetian Red
- P680 Aluminium Grey

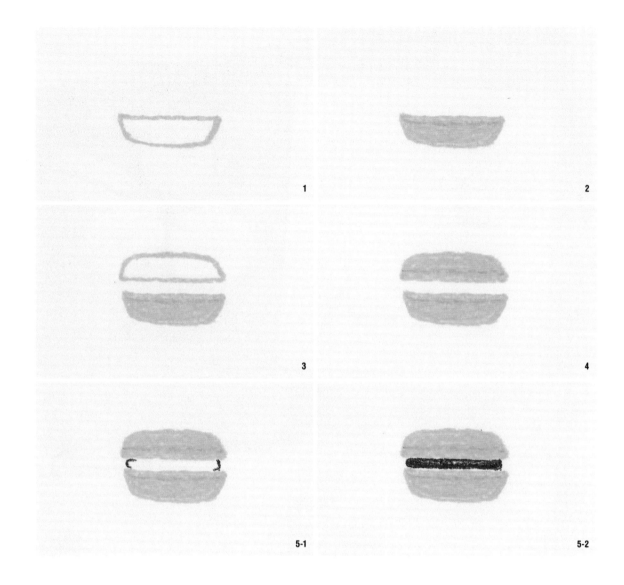

1 맨 아래 마카롱부터 그려 볼게요. 반원 모양의 바닥 코크를 그립니다. ● P470

2 코크 안을 색칠하고 초록색으로 불규칙한 패턴의 점선을 이어 피에를 표현해 줍니다. ● P470 ● P430

　　[·note] 피에는 마카롱 코크 바닥 부분에 올라온 거품 공간을 말합니다.

3 필링 부분을 비워 두고 마주 보는 윗면의 코크를 그려 주세요. ● P470

4 윗면의 코크를 색칠하고 초록색으로 피에를 표현합니다. ● P470 ● P430

5 진한 갈색으로 두 코크 사이에 필링을 도톰하게 그리고 색칠해 주세요. ● P550

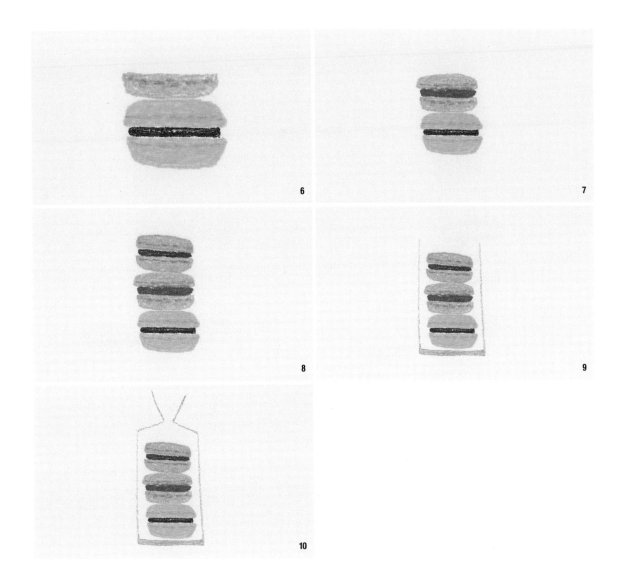

6 이어서 가운데 마카롱을 그려 줄게요. 아래 마카롱 윗면과 반대 방향의 반원 모양으로 코크를 그린 후 진한 분홍색으로 피에를 그려 줍니다. ● P180 ● P190

7 윗면의 코크와 피에를 그리고, 두 코크 사이에 갈색으로 필링을 도톰하게 그려 주세요. ● P180 ● P190 ● P630

8 같은 방법으로 맨 위의 마카롱도 그려 줍니다. ● P040 ● P080 ● P560

9 이제 마카롱이 담긴 투명 포장지를 표현해 볼게요. 마카롱을 감싸듯이 직사각형의 세 면을 그리고 바닥은 좀 더 두툼하게 그립니다. ● P680

10 리본이 묶일 포장지의 윗면을 그립니다. 폭이 좁아지는 선을 ＞＜ 모양으로 직사각형 윗면에 연결해 그려 주세요. ● P680

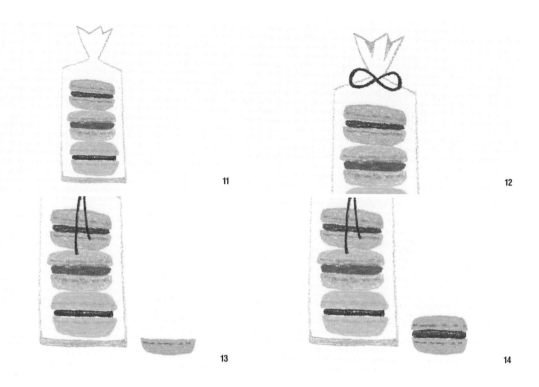

11 두 선 사이를 뾰족뾰족하게 산 모양으로 그려 포장지가 접힌 모습을 표현해 줍니
다. ● P680

12 산 모양의 선과 선이 만나는 부분에 거꾸로 된 긴 삼각형을 그리고 색칠해 준 뒤
타원 2개를 연결해 리본을 그려 주세요. ● P680 ● P550

13 리본 아래로 2줄의 끈을 그려 줍니다. 앞과 같은 방법으로 봉지 옆에 초록색 마카
롱을 하나 더 그려 볼게요. 반원 모양의 바닥 코크를 그리고 피에를 그려 주세요.
● P550 ● P430 ● P630

14 윗면의 코크와 피에를 그리고 가운데 필링을 그린 다음, 코크와 필링 사이에 진한
갈색으로 그림자를 그려 줍니다. ● P430 ● P630 ● P560 ● P550

15 초록색 마카롱에 겹쳐진 분홍색 마카롱을 그립니다. 기울어진 표현이 어렵다면 종이를 살짝 옆으로 돌려 그려도 좋아요. ● P190 ● P630

16 마주 보는 윗면의 코크를 그린 후 피에를 표현하고 도톰한 필링과 그림자를 그려 마카롱을 완성합니다. ● P190 ● P630 ● P560 ● P550

17 마지막으로 포장지 안의 마카롱 코크와 필링 사이사이에 진한 갈색으로 그림자를 표현해 주고, 포장지 바닥도 2줄을 그려 주어 그림을 마무리합니다. ● P550

핸드드립
커피 세트

Hand drip
Coffee set

하루 한 잔 커피를 즐겨요. 캡슐 커피, 믹스 커피, 캔 커피…. 모든 종류의 커피를 좋아하지만 커피 원두의 풍부한 향과 맛을 느끼고 싶을 때는 핸드드립 커피를 마시죠. 기다림이 즐거운 핸드드립 커피 세트 네 종류를 세 가지 색상으로 그려 보아요.

더웬트 연필파스텔

● P630 Venetian Red　　● P680 Aluminium Grey　　● P700 Graphite Grey

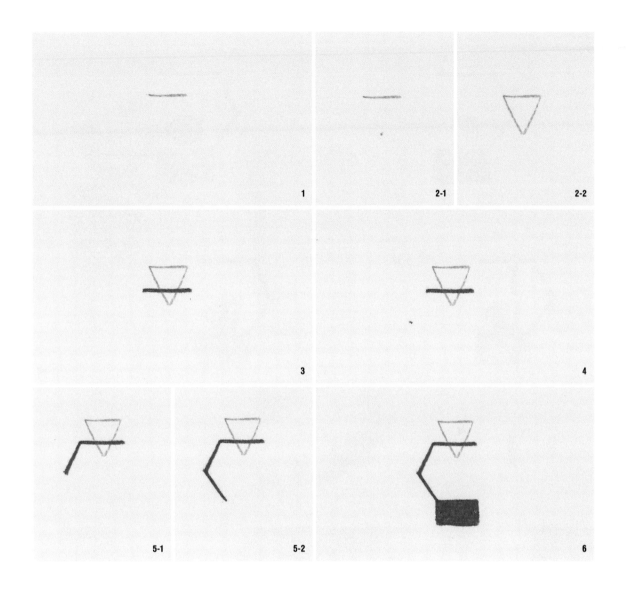

1 먼저 커피 드리퍼를 그려요. 역삼각형 모양의 유리를 그리기 위해 윗면의 가로 선을 그어 줍니다. ● P680

2 가로 선 아래 중앙에 점을 찍고 두 선을 V 자 모양으로 그려 역삼각형을 완성해 줍니다. ● P680

3 드리퍼 가운데 위로 갈색의 선을 두툼하게 그어 주세요. ● P630

4 〈 모양을 쉽게 그리기 위해 중심점을 찍어 줍니다. ● P630

5 중심점을 기준으로 〈 모양의 선을 그어 몸통을 그려 줍니다. ● P630

6 직사각형 모양으로 바닥을 그리고 꼼꼼하게 색칠해 주세요. ● P630

7 이제 커피잔을 그릴게요. 컵은 직사각형을 그리고 빛이 반사되는 부분을 표현하기 위해 안쪽에 작은 직사각형을 하나 더 그려 줍니다. ● P700

8 작은 직사각형을 제외한 컵의 안쪽을 꼼꼼하게 색칠하고 곡선으로 손잡이도 그려 주세요. ● P700

9 이제 그라인더를 그려 볼게요. 윗면의 가로 선을 길게 그리고 간격을 띄워 짧은 선을 그려 주세요. ● P680

10 짧은 선에 맞춰 양쪽으로 곡선을 그려 주면 대칭이 맞는 그릇 모양을 쉽게 그릴 수 있어요. 그릇 모양을 완성하고 빛이 비치는 부분을 위해 직사각형을 작게 그려 주세요. ● P680

11 직사각형을 제외한 부분을 꼼꼼하게 색칠해 줍니다. ● P680

[·note] 세밀한 표현을 위해 중간중간 연필파스텔의 끝을 깎아 주세요.

12 직사각형과 선을 이용해 그라인더의 손잡이를 그립니다. ● P680 ● P630

13 그릇 모양 아래로 길이가 다른 두 선을 두툼하게 그려 주세요. ● P680

14 아래 선의 양 끝은 사선으로 기울기를 주어 그려 줍니다. 사다리꼴로 모양으로 형태를 완성한 후 색칠해 주세요. ● P680

15 그라인더의 몸통은 시작 선과 바닥 선을 먼저 그어 크기를 정해 줍니다. 바닥 선은 왼쪽의 드리퍼와 같은 위치에 맞춰 주면 됩니다. ● P630

16 세로 선을 그려 몸통을 완성하고, 검은색으로 작은 직사각형의 라벨을 그려 주세요. ● P630 ● P700

17 검은색 라벨을 제외한 나머지 부분은 갈색으로 색칠합니다. ● P630

18 커피콩 봉지를 그려요. 봉지 윗면은 모서리가 둥근 사다리꼴 모양으로 그리고, 라벨이 들어갈 공간을 위해 아래 선의 가운데는 비워 줍니다. ● P630

19 검은색으로 세로로 긴 직사각형을 그려 라벨을 표현해 줍니다. ● P700

20 커피콩 봉지의 윗부분을 색칠해 주세요. 커피콩 봉지는 아래로 갈수록 넓어진답니다. 두 선이 벌어지게 그려 줍니다. ● P630

21 간격을 두고 검은 라벨의 모양을 따라 선을 그려 준 후, 바닥 선의 모서리는 둥글게 표현해 주세요. ● P630

22 커피콩 봉지의 안쪽을 색칠하고, 아래쪽에 COFFEE라고 글씨를 적습니다. ● P630 ● P700

23 마지막으로 주전자를 그릴 거예요. 주전자의 뚜껑을 그리기 위해 먼저 두툼한 선을 그려 주세요. ● P700

24 두툼한 선 위로 같은 두께의 뚜껑을 둥글게 그려 줍니다. 뚜껑의 안쪽을 색칠하고 뚜껑 손잡이는 갈색의 작은 사각형으로 그려 주세요. ● P700 ● P630

25 주전자의 몸통도 시작 선과 바닥 선을 먼저 그어 크기를 정해 주고, 바닥 선은 가로로 조금 더 길게 그려 줍니다. 바닥 선은 옆의 커피콩 봉지와 같은 위치에 맞춰 주면 됩니다. ● P680

26 아래로 벌어지는 두 세로 선을 그어 주전자의 몸통을 완성합니다. ● P680

27 주전자 몸통은 빛이 들어오는 부분인 긴 직사각형을 제외하고 색칠합니다. 주전자의 주둥이는 입구가 시작되는 곳에서 간격을 떨어뜨려 가로 선으로 짧게 그리고, 입구와 몸통이 만나는 부분도 세로 선으로 짧게 그려 줍니다. ● P680

28 두 선을 이어 주전자의 주둥이를 그려 주세요. ● P680

29 주전자 몸통과 마찬가지로 빛이 반사되는 부분을 제외하고 주둥이의 안쪽을 색칠합니다. ● P680

30 주전자의 손잡이는 반원 모양으로 그리고 두툼하게 다듬어 주세요. ● P630

31 핸드드립 커피 세트가 완성되었어요. 이제 한 잔의 여유를 즐겨 볼까요.

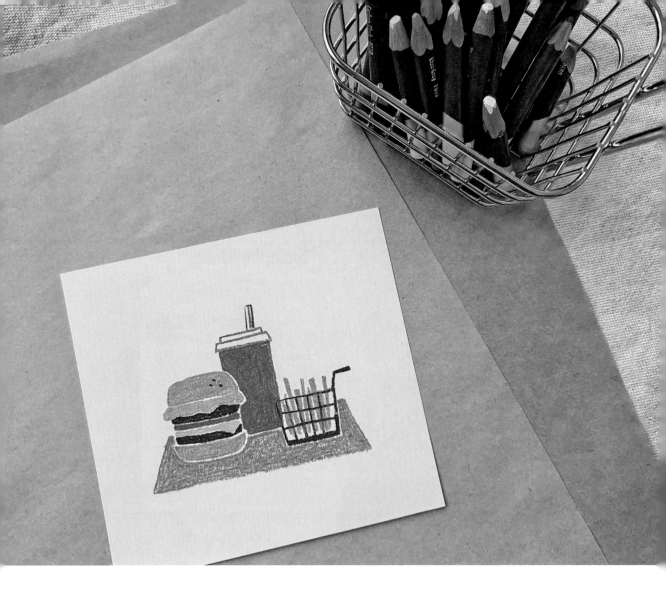

햄버거
세트

Hamburger set

햄버거는 호주에서 자주 먹는 메뉴 중 하나인데요. 두툼한 패티가
2장 들어간 햄버거와 노릇노릇한 감자튀김, 그리고 시원한 콜라를
그려 볼까요.

더웬트 연필파스텔

● P040 Deep Cadmium ● P070 Naples Yellow ● P130 Cadmium Red

● P140 Raspberry ● P480 May Green ● P550 Brown Earth

● P670 French Grey Light

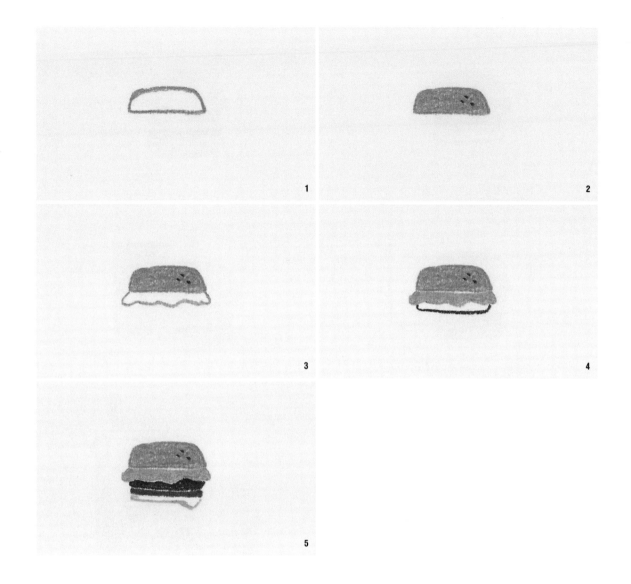

1 먼저 햄버거를 그릴게요. 햄버거 빵 윗면을 반원 형태로 그립니다. ● P070

2 빵을 색칠하고 짙은 갈색으로 깨를 콕콕 찍어 주세요. ● P070 ● P550

3 이제 양상추를 그려요. 물결무늬로 양상추 잎을 표현합니다. ● P480

4 연두색으로 양상추를 색칠하고 양상추 아래로 햄버거 패티를 두툼하게 그려 주세요. ● P480 ● P550

5 패티를 색칠하고 토마토와 치즈도 그립니다. 치즈는 한쪽이 흘러내리는 것처럼 그려 줄게요. ● P550 ● P130 ● P040

6 치즈를 색칠하고 패티를 다시 연결해 그려 줍니다. ● P040 ● P550

7 패티를 색칠하고 빵의 아랫면을 그려 햄버거를 완성합니다. ● P550 ● P070

8 햄버거 뒤로 콜라가 든 컵을 그려요. 컵은 아랫면이 살짝 좁아지는 직사각형으로 그려 주세요. ● P140

9 컵의 모양을 완성하고 꼼꼼하게 색칠해 줍니다. ● P140

10 컵의 뚜껑은 얇은 사다리꼴 모양으로 그립니다. ● P670

11 사다리꼴 모양의 뚜껑을 한 칸 더 그리고 빨대를 그려 주세요. 빨대 안에 빨간색 선을 그어 줍니다. ● P670 ● P550 ● P140

12 컵 옆에 길고 짧은 선을 겹쳐 그려 감자튀김을 표현해 주세요. ● P070

13 감자튀김을 감싸듯이 사각형을 그려 서빙 바스켓을 그립니다. ● P550

14 서빙 바스켓 안에 격자무늬를 그리고, 바닥을 두툼하게 한 뒤 손잡이를 그려 주세요. ● P550

15 마지막으로 바닥에 사다리꼴 모양의 매트를 그리고, 매트 안쪽은 꼼꼼하게 색칠해 그림을 완성합니다. ● P670

에이드

Ade

다양한 색상으로 다양한 방법의 블렌딩을 통해 에이드를 그려 보아요. 진한 색상에 연한 색상을 섞어 블렌딩할 수도 있고 진한 색상과 연한 색상 사이를 흰색으로 블렌딩해 연결할 수도 있답니다. 함께 형형색색의 새콤달콤한 에이드를 그려 보아요.

더웬트 연필파스텔

P010 Vanilla	P030 Process Yellow	P040 Deep Cadmium
P080 Marigold	P120 Tomato	P140 Raspberry
P160 Crimson	P180 Pale Pink	P190 Coral
P340 Cyan	P420 Shamrock	P460 Emerald Green
P480 May Green	P540 Burnt Umber	P690 Blue Grey
P720 Titanium White		

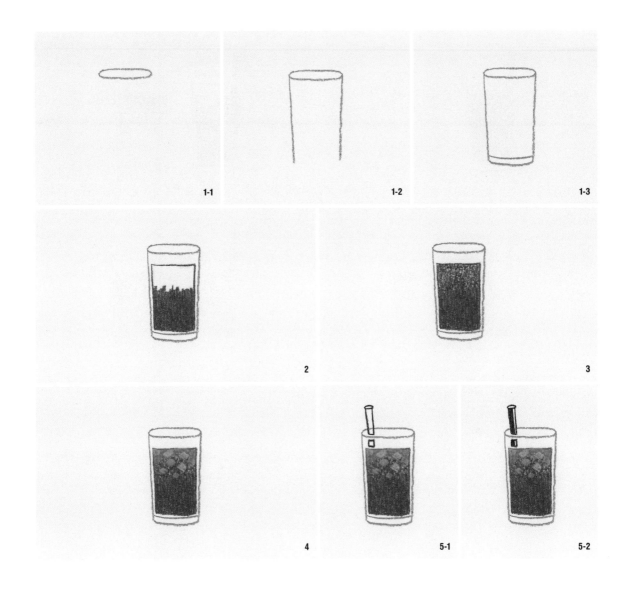

1 컵의 윗면은 타원 모양으로 그려 주세요. 컵은 아래로 갈수록 폭이 좁아지게 그리고, 바닥은 2줄로 두께를 표현합니다. ● P690

2 컵 안에 빨간색으로 직사각형을 그리고, 2/3 지점부터 바닥 선까지 진하고 꼼꼼하게 색칠해 줍니다. ● P140

3 컵의 위쪽 1/3 부분은 손에 힘을 풀어 연필파스텔 끝을 동글동글 굴리며 색칠해 주세요. ● P140

4 흰색으로 사각형을 그려 얼음을 표현해 줍니다. ○ P720

5 컵에 비스듬히 꽂힌 빨대를 그려 주세요. 빛이 길게 반사되는 부분을 제외하고 빨대 안쪽을 색칠합니다. ● P540

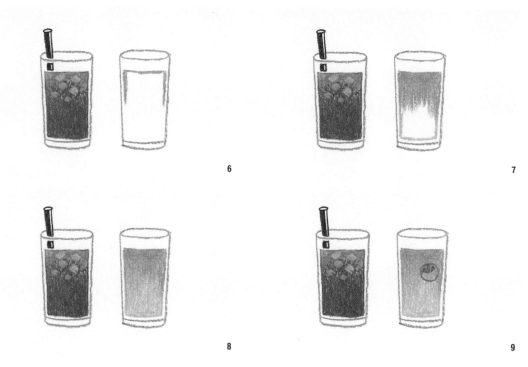

6 같은 방법으로 컵을 그리고, 이번에는 컵의 중간까지 주황색으로 음료를 그려 줍니다. ● P690 ● P080

7 선이 그어진 곳까지 주황색을 칠하고 아랫부분은 노란색으로 선을 이어 마무리해 주세요. ● P080 ● P040

8 주황색에 연결해 노란색을 칠하고 두 색상이 만나는 부분은 자연스럽게 블렌딩해 줍니다. ● P040

　　note 두 색상이 만나는 경계면에서는 손의 힘을 빼고 칠해요. P080과 P040을 번갈아 가며 블렌딩해 주세요.

9 음료 안에 반으로 자른 모양의 오렌지를 그릴 거예요. 동그라미를 그리고 오렌지의 알맹이는 삼각형으로 그려 원 안을 채워 넣습니다. ● P120

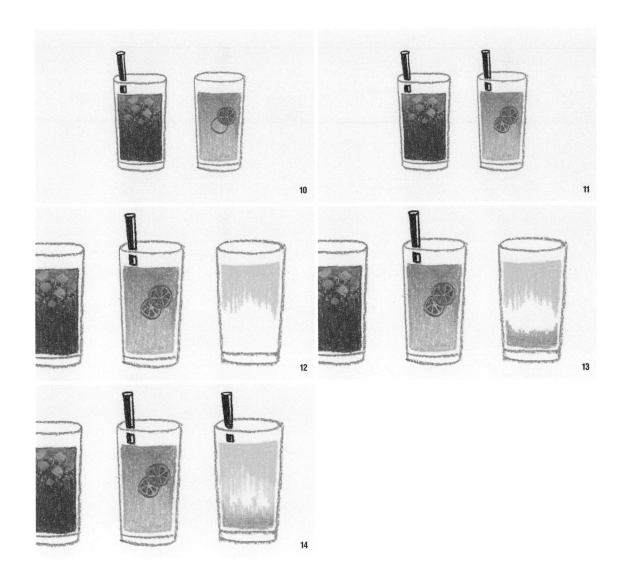

10 삼각형 모양의 알맹이를 돌려가며 그려 완성하고, 아래에 겹쳐진 동그라미를 하나
더 그려 주세요. ● P120

11 같은 방법으로 오렌지를 그리고 빨대를 그려 색칠하면 두 번째 컵이 완성됩니다.
● P120 ● P540

12 세 번째 컵을 그리고 윗면을 연한 노란색으로 칠해 줍니다. ● P690 ● P030

13 가운데 간격을 두고 바닥 면에 연두색을 칠해 음료를 표현해 주세요. ● P480

14 두 색상 사이를 흰색으로 블렌딩해 연결해 주고 빨대를 그려 색칠합니다. ○ P720
● P540

[+note] 흰색 연필파스텔 끝에 다른 색상이 묻어 있다면 닦으면서 그려 주세요.

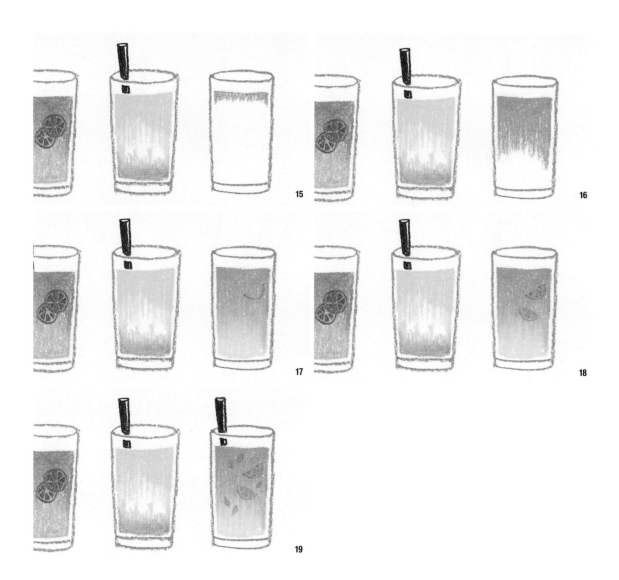

15 네 번째 컵은 세 가지 색상으로 블렌딩해 볼게요. 우선 컵의 1/5 정도 높이까지 파란색으로 칠해 줍니다. ● P690 ● P340

16 파란색 아래로 초록색을 연결해 컵의 절반 정도까지 칠해 주세요. ● P460

17 바닐라 색상으로 컵의 아랫부분까지 블렌딩해 색칠을 마무리하고, 음료 안에 라임 조각을 그려 넣을게요. 조각으로 자른 모양의 라임은 반원으로 먼저 형태를 그려 주세요. P010 ● P420

18 라임의 알맹이를 삼각형으로 그려 반원을 채워 넣습니다. 아래쪽에도 라임을 하나 더 그려 주세요. ● P420

19 사이사이에 민트 잎을 그리고 빨대를 그려 네 번째 컵을 완성합니다. ● P420 ● P540

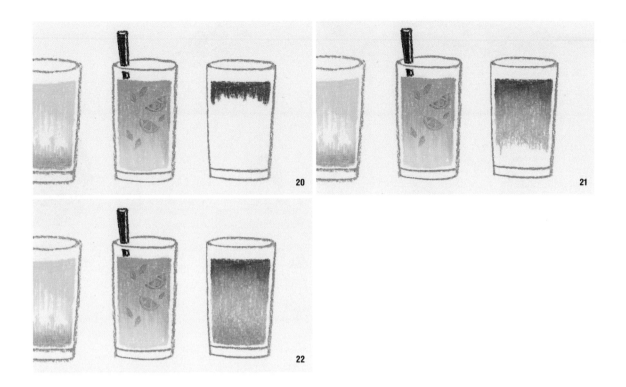

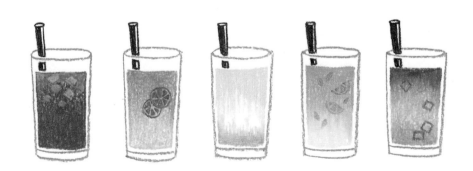

20 마지막 컵은 다양한 색상의 분홍으로 블렌딩해 봅니다. 진한 분홍색으로 컵의 1/5 정도를 먼저 칠해 줍니다. ● P690 ● P160

21 점점 더 연한 분홍색으로 연결해 블렌딩해 주세요. ● P190 ● P180

22 가장 아랫부분은 다시 진해지는 중간 단계 분홍색으로 마무리해 줍니다. ● P190

23 정사각형으로 얼음을 그려 넣고 빨대를 비스듬히 그려 마지막 컵도 마무리해요. 다섯 잔의 에이드 완성! ● P160 ● P540

아이스크림

Ice cream

47도까지 오르는 호주의 한여름에 아이스크림은 빠질 수 없는 간식입니다. 이곳은 콘에 담긴 아이스크림이 인기가 많은데 저는 어릴 때 즐겨 먹던 막대 아이스크림을 더 좋아해요. 여러분은 어떤 아이스크림을 좋아하세요?

더웬트 연필파스텔

P040 Deep Cadmium	P080 Marigold	P100 Spectrum Orange
P130 Cadmium Red	P140 Raspberry	P150 Flesh
P190 Coral	P200 Magenta	P460 Emerald Green
P470 Fresh Green	P480 May Green	P550 Brown Earth
P570 Tan	P600 Burnt Ochre	P630 Venetian Red
P680 Aluminium Grey	P720 Titanium White	

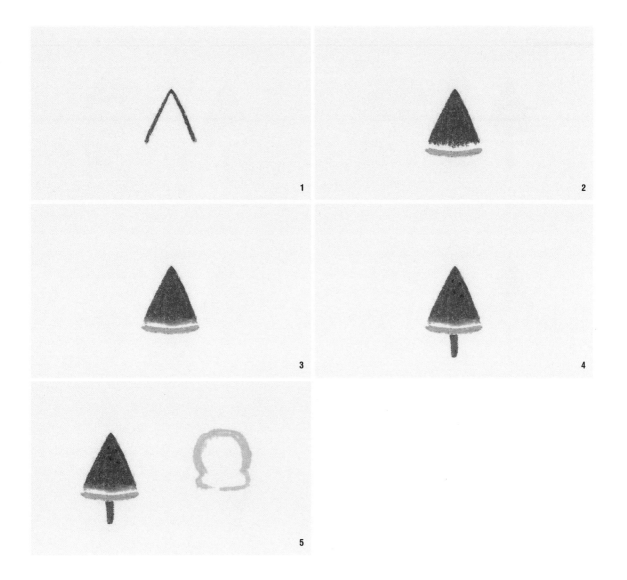

1 먼저 수박맛 아이스크림을 그릴게요. 아이스크림의 윗부분을 삼각형 모양으로 그려 주세요. ● P130

2 수박의 안쪽을 빨간색으로 색칠하고 간격을 띄워 아랫부분은 초록색 곡선으로 그립니다. ● P130 ● P480

3 빨간색과 초록색 사이를 흰색으로 블렌딩해 자연스럽게 연결해 주세요. ○ P720

4 진한 갈색으로 수박 씨를 콕콕 찍어주고 아이스크림 막대를 그려 첫 번째 아이스크림을 완성합니다. ● P550 ● P630

5 이번에는 민트맛 아이스크림입니다. 둥근 형태의 아이스크림을 그립니다. ● P470

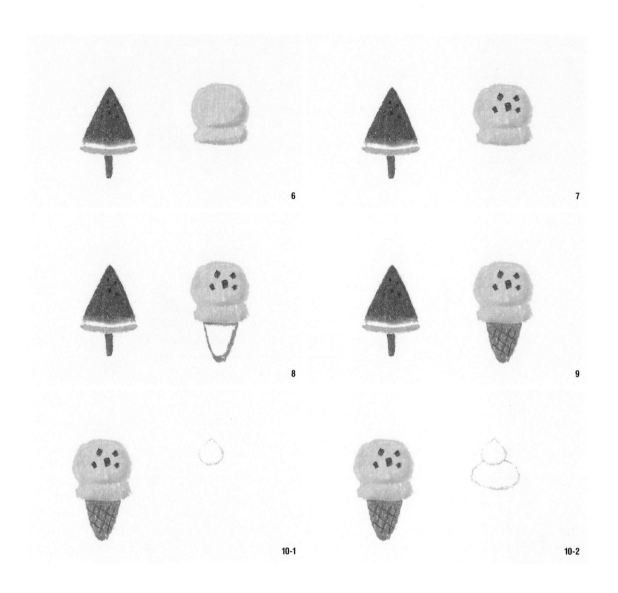

6 아이스크림을 색칠하고 진한 초록색으로 어두운 부분에 선을 그려 명암을 표현합
 니다. ● P470 ● P460

7 두 색상을 블렌딩해 자연스럽게 연결하고 짙은 갈색으로 초코칩을 군데군데 그려
 주세요. ● P470 ● P460 ● P550
 `·note` 두 색상 사이는 연한 색상의 P470으로 블렌딩해 연결해 주세요.

8 뒤집어진 삼각형 모양으로 아이스크림콘을 그립니다. ● P600

9 아이스크림콘을 색칠하고 짙은 갈색으로 격자무늬를 그려 주세요. ● P600 ● P550

10 이제 체리맛 소프트아이스크림을 그릴 거예요. 물방울 모양 아래로 둥근 타원 모
 양을 겹쳐 아이스크림을 그립니다. ● P680

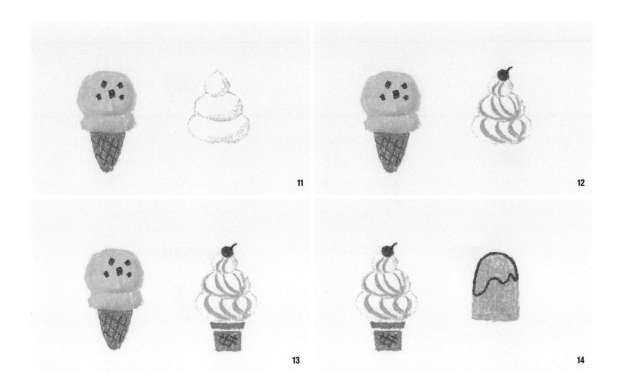

11 3단의 아이스크림을 그리고 어두운 부분에는 명암을 넣어 줍니다. 회색으로 칠해진 명암 부분을 흰색으로 블렌딩해 주세요. ● P680 ○ P720

12 아이스크림 꼭대기에 동그랗게 체리를 그리고, 진한 갈색으로 짧게 꼭지도 표현해주세요. 그런 다음 분홍색 곡선으로 시럽을 표현해 체리맛 아이스크림을 완성합니다. ● P140 ● P550 ● P190

13 2개의 직사각형으로 콘을 그려 안쪽을 색칠한 다음 격자무늬를 넣어 아이스크림을 완성합니다. ● P600 ● P550

14 이번에는 분홍색으로 윗면이 둥근 막대 아이스크림을 그리고, 짙은 갈색으로 흘러내리는 초코를 표현합니다. ● P190 ● P550

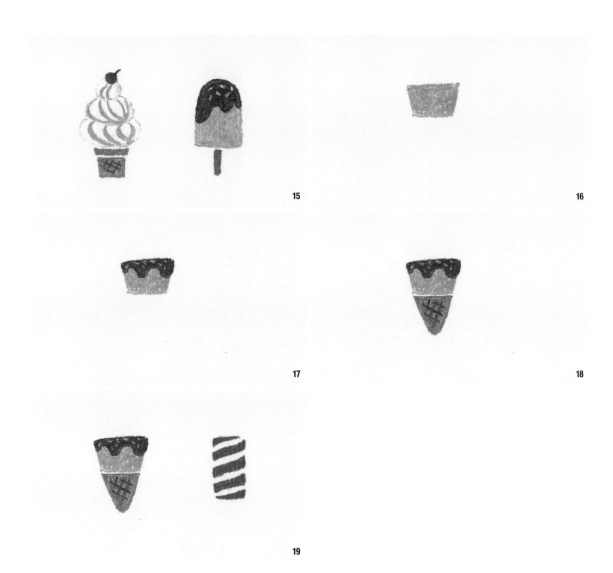

15 초코를 색칠하고 흰색으로 점을 콕콕 찍어 주세요. 막대를 그려 아이스크림을 완
성합니다. ● P550 ○ P720 ● P630

16 뒤집어진 사다리꼴 모양으로 초코맛 아이스크림의 윗부분을 그립니다. ● P570

17 흘러내리는 초콜릿을 그려 색칠하고, 초콜릿 위에 흰색으로 점을 콕콕 찍어 주세
요. ● P550 ○ P720

18 8, 9와 같은 방법으로 콘을 그려 초코맛 아이스크림을 완성합니다. ● P600 ● P550

19 나선형의 아이스크림은 간격을 주며 곡선의 라인을 색칠해 표현합니다. ● P200

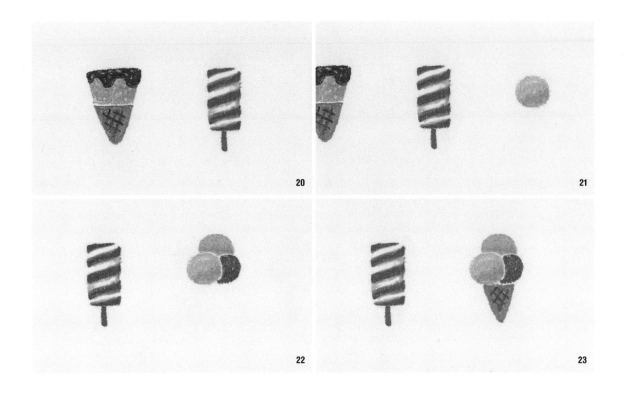

20 간격 사이사이에 흰색을 칠하고 막대를 그려 완성합니다. ○ P720 ● P630

21 이번에는 세 가지 다양한 맛이 담긴 아이스크림을 그려 볼게요. 먼저 노란색 동그라미 아이스크림을 그리고, 주황색으로 어두운 부분을 덧칠해 명암을 표현합니다.
● P040 ● P080

22 노란색 아이스크림 뒤로 진한 분홍색, 그 위로 연두색의 동그라미 아이스크림을 겹쳐 그린 다음, 어두운 색상을 덧칠해 명암을 표현해 주세요. ● P200 ● P140 ● P480
● P460

23 아래쪽에 8, 9와 같은 방법으로 콘을 그려 세 가지 맛 아이스크림콘을 완성합니다.
● P600 ● P550

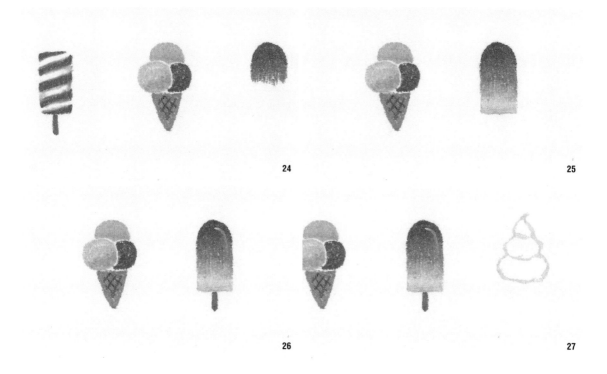

24

25

26

27

24 이제 다섯 가지 색상이 섞인 아이스크림을 그려 볼게요. 빨간색으로 아이스크림의 윗부분을 칠하고, 주황색으로 선을 연결하여 칠하면서 내려옵니다. ● P140 ● P100

25 이어서 세 가지 색상, 즉 주황색, 노란색, 연두색을 연결하여 칠하며 아이스크림 모양을 만들어 주세요. ● P080 ● P040 ● P480

26 흰색의 곡선으로 반사광을 표현해 준 다음 막대를 그려 아이스크림을 완성합니다. ○ P720 ● P630

27 마지막으로 딸기맛 아이스크림을 그려요. 물방울 모양과 타원 모양을 겹쳐 그려 주세요. ● P150

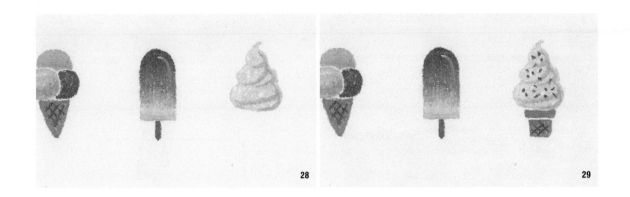

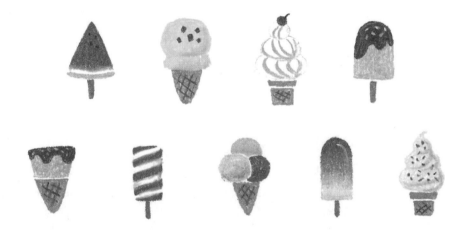

28 아이스크림을 색칠하고 진한 분홍색으로 명암을 표현해 주세요. ● P150 ● P190

29 아이스크림 위에 두 색상의 초코칩을 짧은 선으로 그린 후, 아랫부분에 13과 같은 방법으로 콘을 그려 그림을 완성합니다. ● P200 ● P550 ● P600

30 더위를 한 방에 날려 줄 다양한 맛의 아이스크림이 완성되었습니다.

카페 실내
Cafe Indoor

문을 열자마자 느껴지는 갓 볶은 커피콩의 향기, 넓은 창문 앞쪽에
자리 잡은 친구들의 "여기~" 하며 반기는 손짓에 늘 행복함이 느껴
지는 카페입니다.

더웬트 연필파스텔

- P160 Crimson
- P370 Pale Spectrum Blue
- P410 Forest Green
- P450 Green Oxide
- P480 May Green
- P570 Tan
- P590 Chocolate
- P630 Venetian Red
- P710 Carbon Black

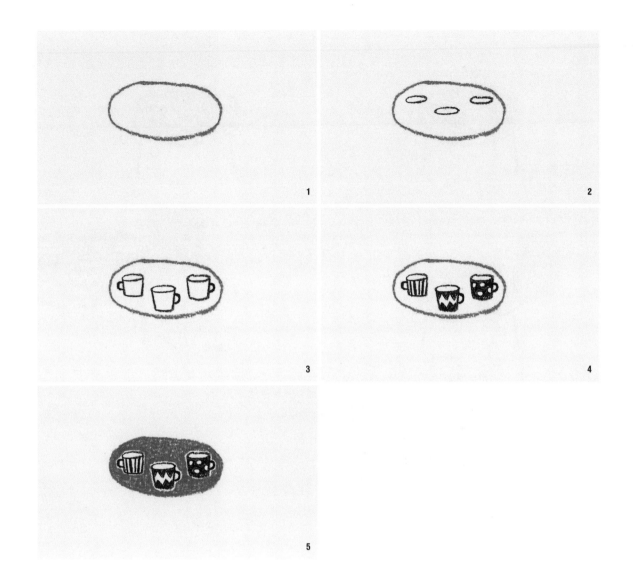

1. 먼저 탁자를 그려 볼게요. 타원 모양의 탁자 상판을 그립니다. ● P630

2. 탁자 위에 컵 3개를 그릴 거예요. 높이가 각각 다른 위치에 컵의 윗면을 작은 타원 모양으로 그려 주세요. ● P710

3. 컵의 몸통을 그리고 손잡이도 그려 줍니다. 손잡이 방향은 서로 다른 곳을 향하게 그려 주세요. ● P710

4. 왼쪽 컵은 줄무늬, 가운데 컵은 뾰족뾰족 산 모양 무늬, 그리고 오른쪽 컵은 동그라미 무늬를 넣어 그려 주세요. ● P710

5. 컵을 제외하고 탁자 상판을 갈색으로 색칠합니다. ● P630

6 약간의 간격을 두고 탁자 상판을 따라 곡선으로 두께를 표현해 주고, 다리는 아래
 로 갈수록 벌어지게 그려 탁자를 완성해요. ● P410

7 이제 의자를 그려요. 곡선을 이용해 의자의 등받이를 그립니다. 의자의 앉는 부분
 은 탁자 안으로 들어가게 그려 주세요. ● P450

8 의자를 색칠하고 두께를 표현해 줍니다. ● P450 ● P590

9 이번에는 의자의 뒷모습을 그려요. 등받이를 그리고 앉는 부분을 삼각형 모양으로
 작게 표현해 주세요. ● P570

10 의자를 색칠하고 앉는 부분에 선을 그려 두께를 표현합니다. ● P570 ● P590

11 이번에는 붉은색 의자를 그립니다. 처음 그린 의자와 마주 보는 모습으로 그려 주세요. 등받이를 먼저 그린 후 연결하여 앉는 부분을 그리면 쉽게 형태를 그릴 수 있어요. ● P160

12 의자를 색칠하고 선을 그려 두께를 표현합니다. ● P160 ● P590

13 의자 각각의 다리를 그려 주세요. 의자의 다리는 아래로 갈수록 벌어지게 그려 줍니다. ● P590

14 의자 뒤로 큰 창문을 그려 볼게요. 가로가 긴 직사각형 창문을 그리고 전등을 연결하기 위해 길이가 다른 세로 선을 2줄 그려 주세요. ● P410 ● P710

15 크기가 다른 전등 갓을 사다리꼴 모양으로 그리고 색칠해 줍니다. ● P710

16 창문 너머로 보이는 풍경을 그려 줄게요. 하늘색을 창문의 위부터 아래로 칠하되
　　전등의 갓은 피해서 색칠합니다. ● P370

　　[note] 하늘색이 검은색에 오염되지 않도록 주의해 주세요.

17 창문의 1/2 정도까지 하늘색을 칠하고 아랫부분은 문질러 펴서 자연스럽게 그러
　　데이션(22쪽 참조) 해 주세요. 창문 아래쪽은 연두색으로 풀을 그려 줍니다. ● P370
　　● P480

18 마지막으로 작은 스툴을 그리고 색칠해 그림을 완성합니다. ● P450 ● P590

사진

Photo

내 일상의 기록, 사진을 찍어 그 순간을 기억합니다. 아이들과의
하루, 내가 만든 음식, 나의 그림, 해가 지는 저녁 하늘…. 오늘은
자작나무 숲을 거닐며 사진을 찍어 볼까요?

더웬트 연필파스텔

● P480 May Green ● P510 Olive Green ● P670 French Grey Light

● P680 Aluminium Grey ● P700 Graphite Grey

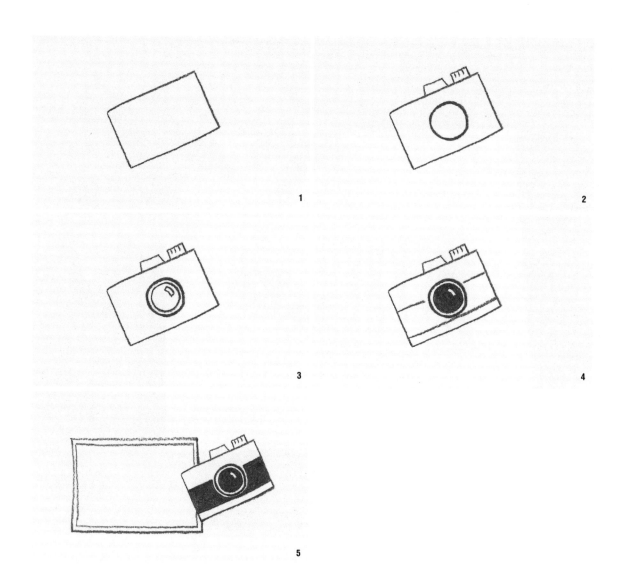

1 먼저 비스듬하게 직사각형을 그려 카메라 몸통을 그립니다. ● P700

2 몸통 위에 뷰파인더와 버튼을 그리고, 가운데 동그란 렌즈를 그려 주세요. 카메라 몸통의 스케치 선보다 두툼한 선으로 동그라미를 그립니다. ● P700

3 동그라미 안에 조금 더 작은 동그라미를 그리고, 렌즈 안에 빛을 받는 반사광을 표현해 주세요. ● P700

4 반사광을 제외하고 작은 동그라미 안쪽을 색칠해 주세요. 렌즈를 사이에 두고 몸통에 가로 선을 2줄 그어 줍니다. ● P700

5 두 선 안쪽을 색칠해 카메라를 완성합니다. 카메라 뒤로 크기가 다른 2개의 직사각형을 그려 사진 틀을 그려 주세요. ● P700

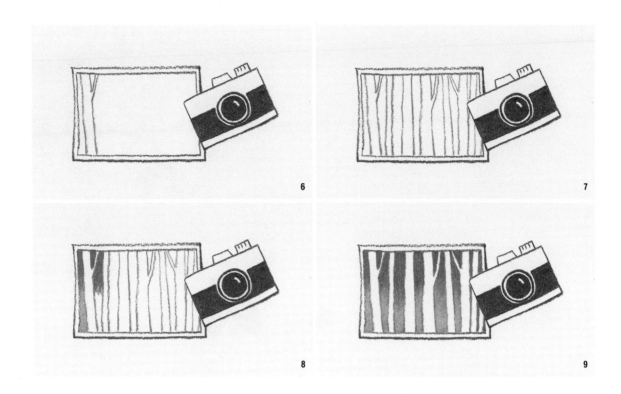

6 자작나무 숲을 찍은 사진을 그릴 거예요. 작은 직사각형 틀 높이에 맞춰 초록색으로 나무 기둥과 가지를 그립니다. ● P510

7 사진 틀 안에 다양한 굵기와 모양의 나무를 채워 그려 주세요. ● P510

8 나무 뒤로 보이는 숲은 초록색에 연두색을 블렌딩해 색칠해 주세요. ● P510 ● P480

9 나무 사이사이로 숲을 칠해 나무가 돋보일 수 있도록 해 줍니다. ● P510 ● P480

10 회색 계열의 두 색상을 번갈아 가며 짧은 가로 선을 그어 자작나무의 무늬를 표현하고 그림을 완성합니다. ● P670 ● P680

향수

Perfume

제 취미생활 중 하나는 향수병 모으기입니다. 예쁘고 개성 넘치는
모양의 향수병과 그 안에 다양한 색상과 향을 품은 향수는 너무나
매력적이에요. 다양한 분홍 색상으로 향수를 함께 그려 볼까요?

더웬트 연필파스텔

- P150 Flesh
- P180 Pale Pink
- P190 Coral
- P200 Magenta
- P360 Indigo
- P690 Blue Grey
- P720 Titanium White

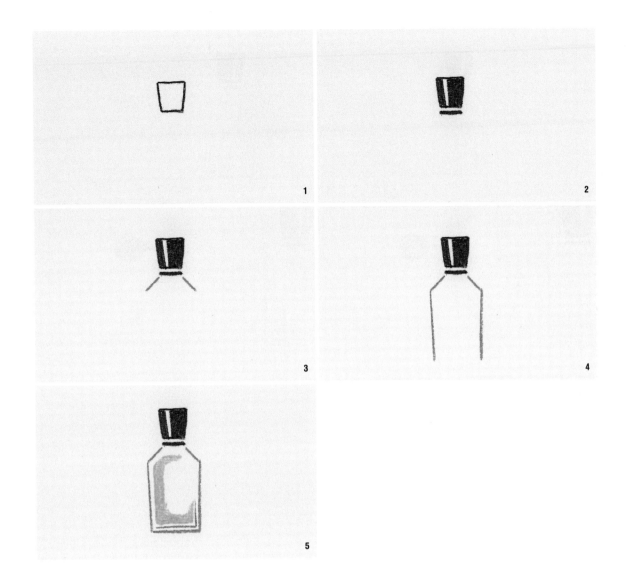

1 먼저 향수병을 그릴게요. 아래로 폭이 좁아지는 사다리꼴 모양의 뚜껑을 그려 주세요. ● P360

2 빛을 받는 반사광 표현을 위해 세로로 긴 직사각형 모양을 남겨 두고 뚜껑을 칠한 다음 뚜껑 아래 가로 선을 두툼하게 그려 주세요. ● P360

3 이제 향수병의 몸통을 그립니다. 대칭되는 두 선을 간격이 점점 벌어지게 그려 줍니다. ● P690

4 두 세로 선은 아래로 갈수록 폭이 약간 좁아지도록 연결해 주세요. ● P690

5 향수병의 바닥을 그리고 병 안을 분홍색으로 채워줍니다. 분홍색으로 두툼하게 선을 그려 주세요. ● P690 ● P180

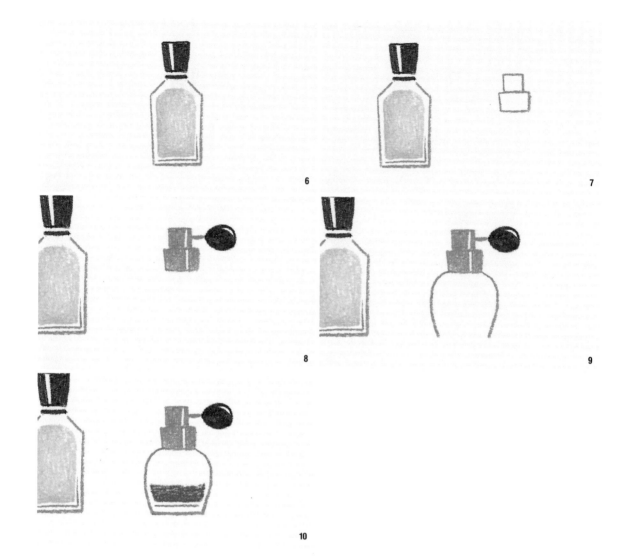

6 연한 분홍색을 분홍색에 블렌딩해 펴 주며 향수병 안을 채워 주세요. ● P150

7 두 번째 향수병을 그려요. 뚜껑은 크기가 다른 사각형 2개로 그려 줍니다. ● P690

8 빛을 받는 반사광 부분을 남기고 뚜껑을 칠한 후 둥글게 향수병의 펌프를 그려 색 칠합니다. ● P690 ● P360

9 향수병의 몸통은 둥글게 곡선을 연결해 그려 줄게요. ● P690

10 바닥을 그려 향수병을 완성하고 마젠타 색상을 향수병 1/3 아래쪽에 칠해 줍니다. ● P690 ● P200

11 향수병 위쪽으로 점점 연해지는 두 분홍색을 블렌딩해 향수병을 채웁니다. 세 가지 색상이 자연스럽게 연결되도록 해 주세요. ● P190 ● P180

12 마지막 향수병을 그립니다. 향수병 뚜껑을 가로가 긴 직사각형으로 그리고 세로선을 3줄 그립니다. 그리고 가장 왼쪽 칸을 색칠해 주세요. ● P360

13 가운데 칸의 왼쪽은 연하게 색칠하고, 오른쪽으로 갈수록 진하고 꼼꼼하게 칠해 변화를 주세요. ● P360

14 뚜껑 아래 리본을 그립니다. 가운데 작게 사각형을 그린 후 양쪽에 삼각형 모양을 마주 보게 그려 줍니다. ● P360

15 리본에 가로, 세로로 여백을 주어 주름과 반사광을 표현하고, 나머지 부분은 색칠
해 주세요. ● P360

16 아랫부분의 리본 띠도 그려 줍니다. ● P360

17 리본의 위아래로 향수병 몸통을 연결해 그리고 바닥선도 표현해 주세요. ● P690

18 진한 분홍색으로 윗부분을 꼼꼼하게 색칠하고, 아래로 오면서 연하게 색을 칠해
주세요. ● P190

⟨·note⟩ 손의 힘 세기를 조절해서 그려요.

19 진한 분홍색 아래로 분홍색과 흰색을 블렌딩하며 점점 연하게 색칠해 향수병을 완성합니다. ● P180 ○ P720

20 마지막으로 왼쪽의 향수병 위에 필기체로 L 자를 쓰고 그림을 완성합니다. ● P360

프랑스
자수

French Embroidery

프랑스 자수를 배우고 있어요. 한 땀 한 땀 수를 놓다 보면 마음도 편안해지는데요. 동그란 수틀에 푸른 잎사귀와 장미 수를 함께 놓아볼까요.

더웬트 연필파스텔

- P150 Flesh
- P180 Pale Pink
- P190 Coral
- P480 May Green
- P500 Ionian Green
- P510 Olive Green
- P570 Tan
- P630 Venetian Red
- P650 French Grey Dark
- P690 Blue Grey

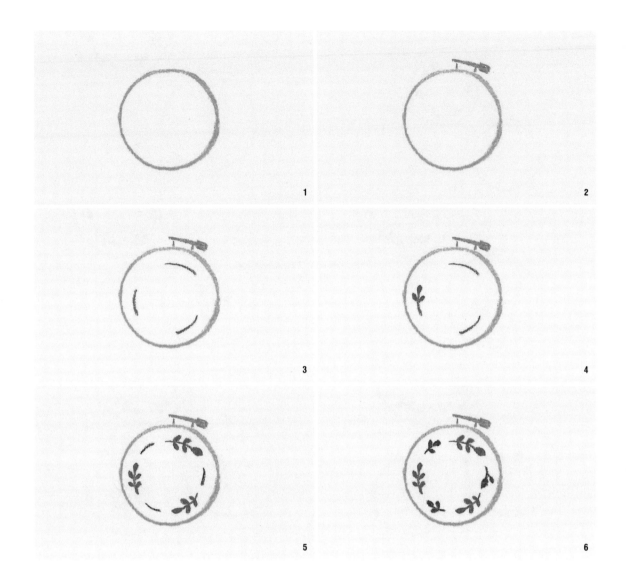

1 먼저 동그라미를 그려 자수 틀을 그립니다. ● P570

2 자수 틀 위로 나사를 그려 주세요. ● P690

3 자수 틀의 동그라미 모양에 맞춰 곡선 3개를 그려 줄기를 표현해 줍니다. ● P510

4 줄기 가장 위에 작은 동그라미로 잎을 그린 후 그 아래로 간격을 두며 마주 보게
 잎사귀를 그려 주세요. ● P510

5 나머지 줄기에도 잎사귀를 그려 주세요. 3개의 줄기 사이사이 공간에 진한 초록색
 으로 줄기를 그려 줍니다. ● P510 ● P500

6 줄기에 작은 잎사귀를 그려 주세요. ● P500

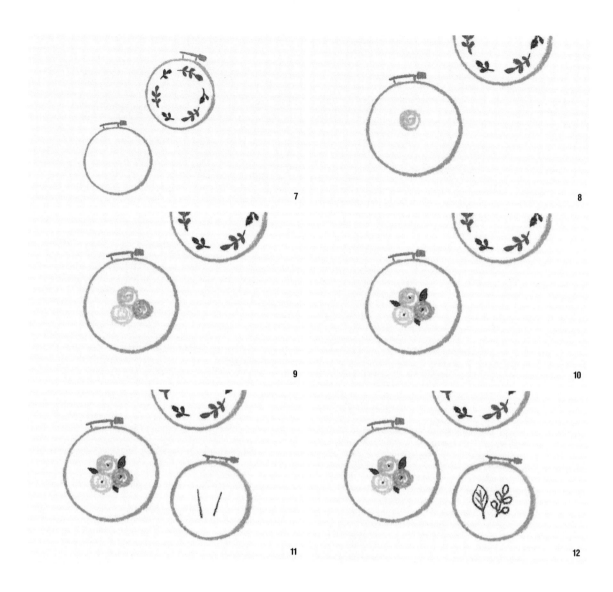

7　1, 2의 방법을 참조해 같은 크기의 두 번째 자수 틀을 그립니다. ● P570 ● P690

8　이번 자수 틀에는 장미를 그릴 거예요. 분홍색으로 동그라미를 그리고 조금씩 간
　　격을 주며 뱅글뱅글 선을 그립니다. ● P180

9　처음 그린 장미 아래로 두 송이의 장미를 더 그려 주세요. ● P150 ● P190

10　장미 한가운데에 점을 찍고 장미 사이사이로 작은 잎사귀를 그립니다. ● P500

11　앞서 그린 자수 틀보다 조금 작게 자수 틀을 그리고, 안쪽에 2개의 줄기를 그려 주
　　세요. ● P570 ● P690 ● P500

12　줄기 위로 다양한 모양의 잎사귀를 그려 마지막 자수 틀을 채웁니다. ● P500

13 이번에는 자수 가위를 그려요. 곡선을 연결해 가위의 손잡이를 그립니다. ● P690

14 손잡이 선을 더 굵게 다듬어 주세요. 가위의 날 부분을 삼각형 모양으로 그리고 진한 회색으로 가운데에 점을 찍어 줍니다. ● P690 ● P650

15 얇고 긴 직사각형을 그린 다음 양쪽에 타원을 그려 자수 실을 표현합니다. ● P690 ● P630

16 타원 사이에 간격을 두고 줄을 더 그어 말려 있는 자수 실을 표현해 주세요. ● P630

17 같은 모양의 자수 실을 하나 더 그립니다. ● P650 ● P570

18 이번에는 보빈에 감긴 자수 실을 그려 줄게요. 보빈은 꺾쇠 모양의 곡선을 간격을 두고 마주 보게 그려 주세요. ● P690

19 간격 사이에 자수 실을 그려요. 가로 선을 지그재그로 그려 감겨 있는 실을 표현합니다. ● P480

20 같은 방법으로 크기가 각각 다른 보빈을 그리고, 다양한 색상의 실을 그려 그림을 완성합니다. ● P690 ● P630 ● P180 ● P190 ● P500

그림
도구들

Art supplies

저와 가장 많은 시간을 보내는 친구들입니다. 파스텔 그림도 그리고, 수채화도 그리고, 제 책상은 그림 도구들로 가득한데요. 제 책상 위의 그림 도구들을 함께 그려 볼까요.

더웬트 연필파스텔

- P040 Deep Cadmium
- P130 Cadmium Red
- P170 Maroon
- P370 Pale Spectrum Blue
- P510 Olive Green
- P570 Tan
- P600 Burnt Ochre
- P630 Venetian Red
- P670 French Grey Light
- P710 Carbon Black

1 먼저 연필파스텔을 그려 볼게요. 길게 2개의 얇은 직사각형을 그리고, 윗부분에
 연한 갈색으로 삼각형을 그립니다. ● P170 ● P570

2 삼각형 위에 파스텔 심을 그려 색을 표현하고 가장 아래에 같은 색상으로 연필파
 스텔의 끝을 그려 줍니다. ● P510 ● P710

3 이제 자를 그려요. 가로가 긴 직사각형의 자를 그리고 눈금을 그려 주세요. 자 아
 래로 지우개의 윗면을 비스듬히 그립니다. ● P670

4 지우개의 옆면을 그리고 초록색으로 포장지를 그려 주세요. ● P670 ● P510

5 이번에는 종이 2장을 사각형으로 겹쳐 그려 주세요. ● P670

6 앞장의 종이에는 작은 직사각형 위에 동그라미를 겹쳐 그려 나무를 표현해 주고, 뒷장의 종이는 스프링과 밑면에 선을 덧그어 스케치북을 만들어요. ● P630 ● P510 ● P710

7 이번에는 붓을 그립니다. 붉은색 손잡이 아래 거꾸로 된 물방울 모양의 붓 모를 그려 색칠해 주세요. ● P130 ● P710

8 붓을 하나 더 그리고 사각형의 물통을 그린 후 하늘색으로 물을 표현합니다. ● P130 ● P710 ● P370

9 물감 튜브는 아래가 약간 넓어지는 직사각형으로 튜브의 몸통을 그리고 튜브 아래에 주름선을 그려 주세요. ● P670

10 물감 튜브의 뚜껑을 그리고 빨간색과 초록색으로 띠를 둘러 주세요. ● P710 ● P130
● P510

11 마지막으로 원목 팔레트를 그려 볼게요. 가운데가 움푹 들어간 원형의 팔레트를
그려 주세요. ● P630

12 아래쪽에 팔레트의 손잡이를 둥글게 그리고 선을 덧칠해 팔레트의 두께를 표현한
후, 세 가지 색상으로 동그랗게 물감 짠 모양을 그려 줍니다. ● P630 ● P040 ● P130
● P510

13 팔레트의 가운데는 빨간색에 노란색을 블렌딩해 색상을 섞은 모습을 표현해 주세
요. ● P130 ● P040

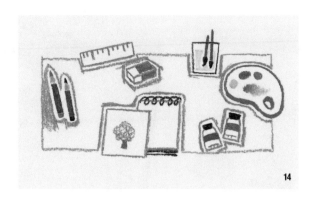

14 이번에는 책상을 그릴게요. 갈색으로 사물들의 라인을 따라 그려 색칠할 부분을 표시합니다. ● P600

15 책상 위 사물 사이사이를 꼼꼼하게 색칠해 주면 그림 완성! ● P600

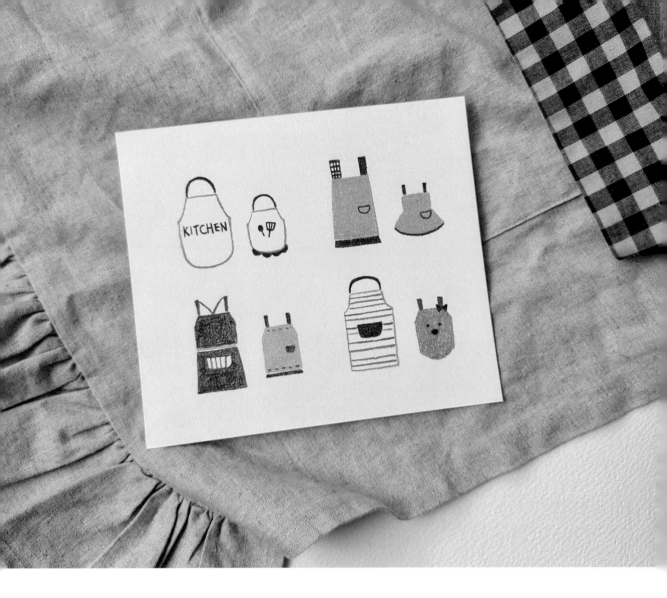

앞치마

Apron

아이와 함께 세트로 앞치마를 만들어 입어요. 같은 원단이지만 모양을 다르게 해서 앞치마를 만들어 입고 함께 요리하면 즐거움은 2배가 된답니다.

더웬트 연필파스텔

P040 Deep Cadmium P160 Crimson P280 Dioxazine Purple

P320 Cornflower Blue P500 Ionian Green P570 Tan

P630 Venetian Red P650 French Grey Dark P690 Blue Grey

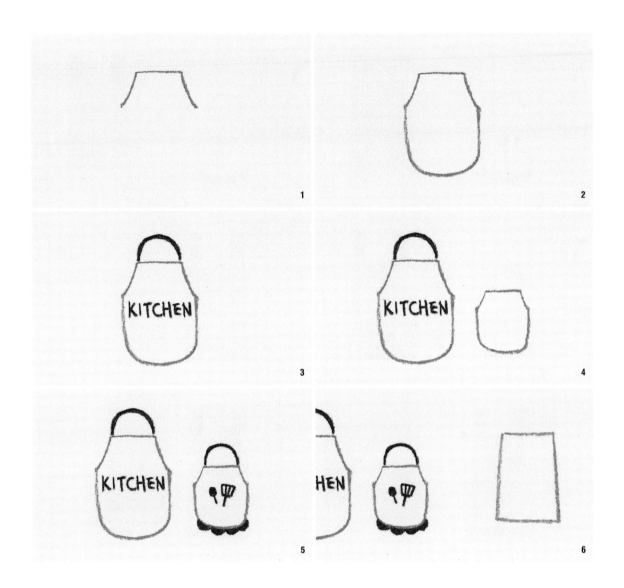

1 먼저 앞치마를 그려요. 가로 선을 그리고 양쪽에 바깥을 바라보는 곡선을 이어 그립니다. ● P690

2 앞치마의 아래쪽을 둥글게 U 자 모양으로 그려 주세요. ● P690

3 목에 거는 끈을 반원으로 그리고, 앞치마 가운데 KITCHEN이라는 글자를 써 줍니다. ● P650

4 같은 모양이지만 크기가 작은 어린이용 앞치마도 하나 그려 주세요. ● P690

5 끈을 반원으로 그리고 앞치마 가운데에 수저와 뒤집개를 작게 그려 주세요. 앞치마 아래에는 프릴을 그려 줍니다. ● P650

6 바로 옆에 살짝 벌어지는 사각 모양의 앞치마를 그려 주세요. ● P570

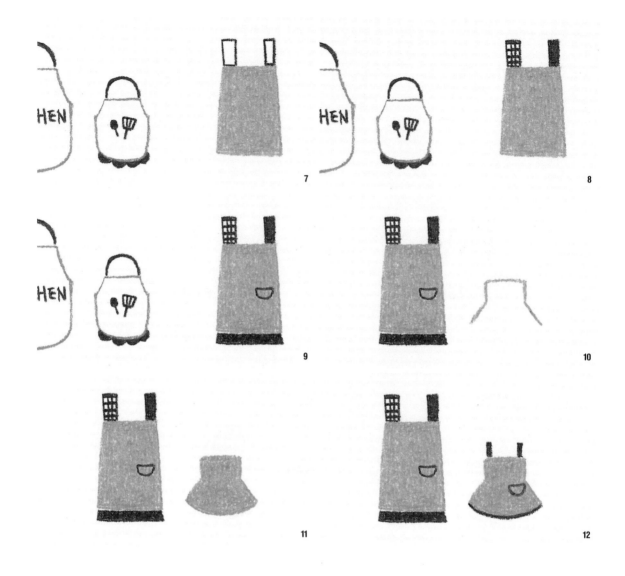

7 앞치마를 색칠하고 양어깨 끈은 세로가 긴 직사각형으로 그립니다. ● P570 ● P280

8 왼쪽 어깨끈은 격자무늬로 그리고, 오른쪽 어깨끈은 모두 색칠합니다. ● P280

9 오른쪽 중앙에 작은 주머니를 그리고 앞치마 아래에 사다리꼴 모양의 밑단을 그려 주세요. ● P280

10 어린이용 앞치마의 윗부분은 모자 모양으로 그려 주세요. ● P570

11 밑단을 곡선으로 연결해 앞치마 모양을 완성하고 꼼꼼하게 색칠합니다. ● P570

12 어깨끈을 그려 색칠해 주고, 작은 주머니를 그린 다음 밑단은 곡선을 따라 두툼하게 덧그려 주세요. ● P280

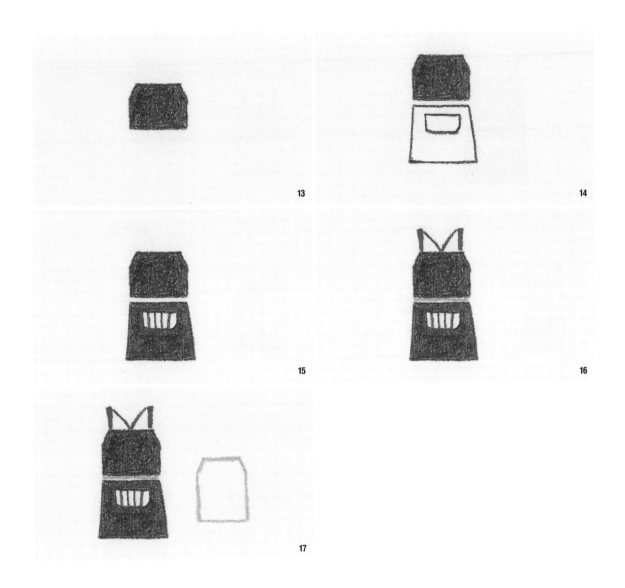

13 두 면으로 나뉜 앞치마는 먼저 가로 선을 그리고 가로 선 양끝에 벌어지는 사선을 그린 다음 세로 선을 연결합니다. 바닥 선을 이어 윗면을 완성하고 색칠해 주세요. ● P500

14 간격을 두고 아랫면을 사다리꼴로 그린 후 가운데 주머니를 그려 주세요. ● P500

15 주머니를 빼고 색칠한 후 세로 선으로 주머니에 무늬를 그려 줍니다. ● P500

16 어깨 끈은 M 자 모양으로 그립니다. 앞쪽의 어깨끈은 두툼하게, 뒤쪽은 가늘게 그려 주세요. 노란색으로 허리끈을 그려 앞치마를 완성합니다. ● P630 ● P040

17 노란색으로 어린이용 앞치마를 그립니다. 가로 선 아래 바깥쪽으로 사선을 그리고 양쪽에 긴 세로 선을 연결한 후 앞치마의 아래쪽은 직선으로 그립니다. ● P040

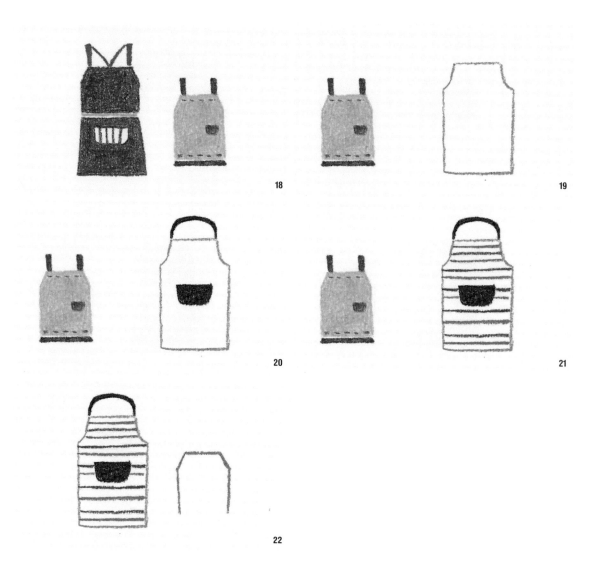

18 앞치마를 노란색으로 색칠하고 초록색으로 어깨끈과 주머니를 그린 후 앞치마의 윗부분과 아랫부분에 점선으로 무늬를 그려 주세요. 그런 다음 두툼하게 사다리꼴 모양의 밑단을 그려 줍니다. ● P040 ● P500

19 회색의 긴 가로 선 아래 바깥을 바라보는 곡선을 이어 그립니다. 양쪽에 긴 세로 선을 연결한 후 앞치마의 아래쪽은 직선으로 그려 주세요. ● P690

20 목에 거는 끈을 반원으로 그리고 앞치마 가운데에 주머니를 그려 색칠해 주세요. ● P280

21 파란색과 빨간색 선을 번갈아 가며 그려 앞치마 무늬를 표현해요. ● P320 ● P160

22 마지막으로 17을 참조해 파란색 어린이용 앞치마를 그립니다. ● P320

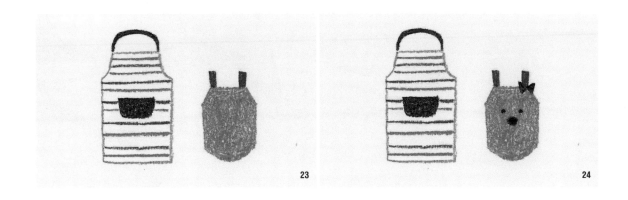

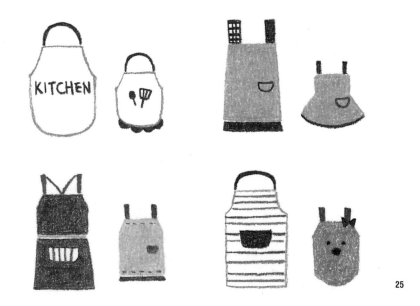

23 앞치마 아래쪽은 U 자 모양으로 연결해 그리고 색칠한 다음 빨간색으로 어깨끈을 그려 주세요. ● P320 ● P160

24 오른쪽 어깨끈에 작은 삼각형을 마주 보게 그려 리본을 표현해 주고, 가운데에 동 그란 눈과 코를 그립니다. ● P280

25 이제 아이와 함께 입고 요리할 수 있는 예쁜 앞치마를 완성했습니다.

꽃꽂이

Flower Arrangement

꽃 그림을 그리다 꽃에 관심을 갖게 되었어요. 유리병에 좋아하는 꽃을 꽂아 집안 곳곳에 두고 그림으로 남기기도 해요. 다양한 모양, 다양한 종류의 꽃들을 함께 그려 보아요.

더웬트 연필파스텔

- P040 Deep Cadmium
- P130 Cadmium Red
- P210 Dark Fuchsia
- P360 Indigo
- P370 Pale Spectrum Blue
- P450 Green Oxide
- P510 Olive Green
- P630 Venetian Red
- P680 Aluminium Grey
- P720 Titanium White

166

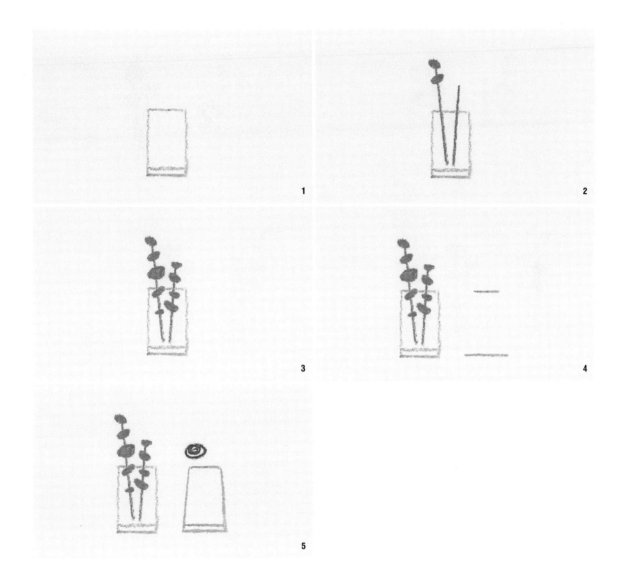

1 직사각형의 유리병을 그리고 바닥 면은 2줄로 그려 주세요. ● P680

2 유리병 안에 줄기를 길게 그리고 줄기 위에 크기가 다른 동그라미로 유칼립투스를 그립니다. ● P450

3 나머지 줄기에도 크고 작은 잎을 그려 첫 번째 유리병을 완성합니다. ● P450

4 두 번째 유리병은 아래로 갈수록 폭이 넓어지게 그립니다. 유리병의 윗면보다 바닥 면을 길게 그려 주세요. 높이는 첫 번째 유리병과 맞춰 그려요. ● P680

5 사선으로 연결해 유리병을 완성하고 라넌큘러스를 그립니다. 빨간색으로 동글동글 나선형을 그려 꽃송이를 표현합니다. ● P680 ● P130

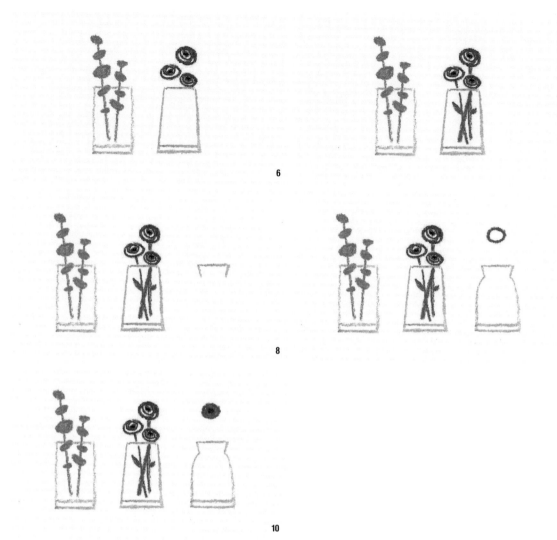

6 크기가 다른 라넌큘러스 두 송이를 더 그리고, 술 부분에는 어두운색으로 점을 찍어 그려 주세요. ● P130 ● P360

7 초록색으로 줄기를 그리고 잎을 작게 그려 줍니다. ● P510

8 세 번째 유리병의 입구를 그립니다. ● P680

9 유리병의 몸통을 곡선으로 연결해 그리고, 간격을 띄워 해바라기의 씨 부분을 동그랗게 그립니다. ● P680 ● P630

10 동그라미 안쪽을 색칠하고 좀 더 진한 색으로 작은 동그라미를 하나 더 그려 주세요. ● P630 ● P360

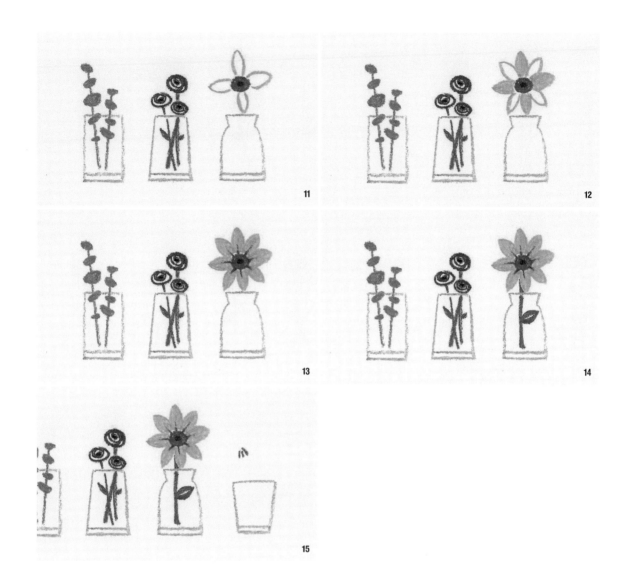

11 이제 해바라기 꽃잎을 그립니다. 동그라미를 기준으로 서로 다른 방향을 보고 있는 꽃잎을 그려 주세요. ● P040

12 꽃잎을 색칠하고 사이사이에 또 다른 꽃잎을 그려 줍니다. ● P040

13 꽃잎을 모두 색칠하고 갈색으로 꽃잎 안에 선을 그려 주세요. ● P040 ● P630

14 해바라기의 줄기를 굵게 그리고 잎을 표현해 세 번째 유리병을 완성합니다. ● P510

15 이번에는 폭이 좁아지는 네 번째 유리병을 그리고 천일홍을 그릴게요. 천일홍은 짧은 선을 겹겹이 연결해 그립니다. 먼저 꽃송이의 윗부분부터 짧은 선을 활용해 그립니다. ● P680 ● P210

16 아래로 갈수록 크기가 점점 큰 선을 연결해 하나의 꽃송이가 되도록 그려 주세요.
● P210

17 한 송이를 더 그리고, 줄기와 잎을 그려 줍니다. ● P210 ● P450

18 마지막 유리병을 그리고, 유리병 안에 부들을 그립니다. 부들은 긴 타원 모양으로
비스듬히 그려 주세요. ● P680 ● P630

19 부들을 색칠하고 줄기와 잎을 길게 그려 유리병을 완성합니다. ● P630 ● P510

20 이번에는 5개의 유리병에 물이 들어 있는 모습을 표현해 줄게요. 줄기를 피해 유리병의 아래쪽을 하늘색으로 색칠해 주세요. ● P370

21 흰색으로 하늘색을 블렌딩해 유리병 안을 채워 주며 그림을 완성합니다. ○ P720

`·note` 줄기 색상이 함께 블렌딩 되지 않도록 연필파스텔 끝을 세워 섬세하게 색칠헤 주세요.

악기

Musical instrument

아버지는 드럼을 취미로 배우고 계시고 저도 어릴 적부터 피아노를 배웠어요. 그래서 아이들에게도 악기 하나씩을 가르치고 있답니다. 가족밴드를 꿈꾸며 좋아하는 악기들을 그려 보았어요. 세가지 색상으로 다양한 악기를 그려 보아요.

더웬트 연필파스텔

● P540 Burnt Umber ● P600 Burnt Ochre ○ P720 Titanium White

172

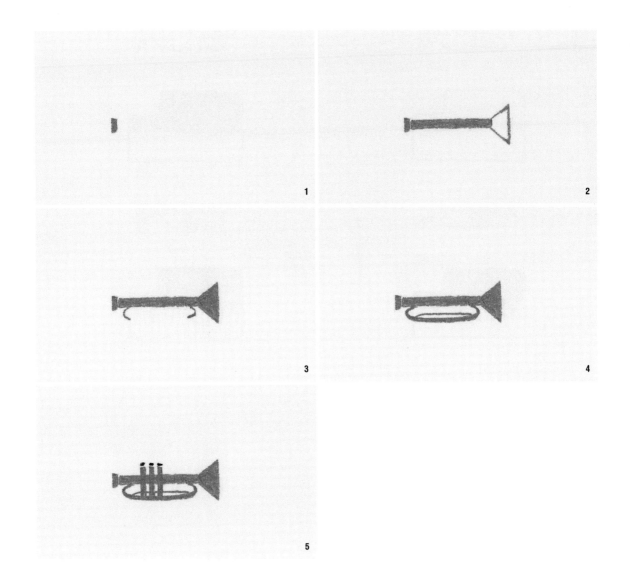

1. 먼저 트럼펫을 그려요. 마우스피스를 작은 직사각형으로 그려 줍니다. ● P600

2. 관을 가로로 길게 그려 색칠하고, 벨 부분을 삼각형 모양으로 그려 주세요. ● P600

3. 벨을 색칠하고 튜닝 슬라이드와 밸브 슬라이더를 연결해 그리기 위해 괄호 모양을 관 아래 그려 줍니다. ● P600

4. 선을 두툼하게 연결해 그려 준 다음, 곡선으로 밸브 슬라이더를 하나 더 그립니다. ● P600

5. 밸브를 세로로 길게 3개 그리고, 버튼을 그려 트럼펫을 완성합니다. ● P600 ● P540

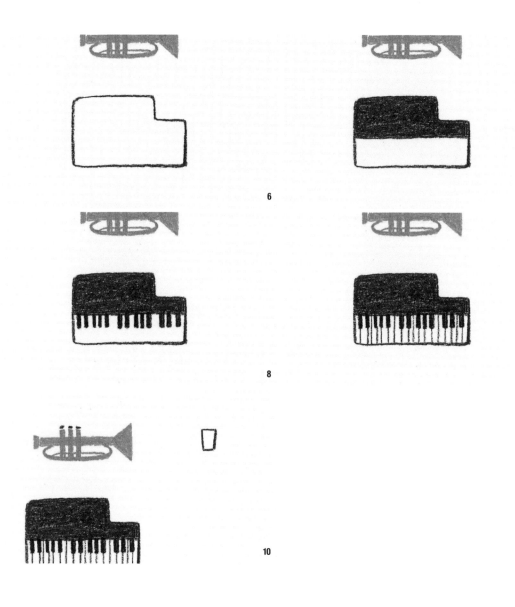

6 오른쪽 모서리가 들어간 형태의 피아노 외곽을 스케치합니다. ● P540

7 피아노의 절반 정도에 긴 가로 선을 그려 면을 2개로 나누고, 윗면은 꼼꼼하게 색
 칠해 줍니다. ● P540

8 피아노의 검은 건반은 2개, 3개를 반복해서 그려 주세요. ● P540

9 검은색 건반 사이사이에 얇은 선을 그어주면 흰색 건반이 드러나며 피아노가 완성
 됩니다. ● P540

10 이번에는 기타를 그릴게요. 기타의 헤드는 직사각형으로 그려 주세요. ● P540

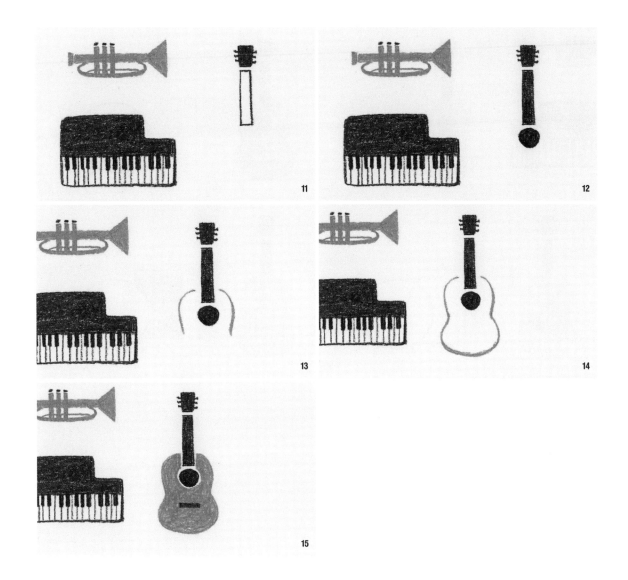

11 헤드 부분을 색칠하고 양옆에 줄감개를 3개씩 그려 줍니다. 헤드 아래로 기타의 넥 부분을 길게 그려 주세요. ● P540

12 넥을 색칠한 후 간격을 두고 사운드 홀을 동그랗게 그려 색칠합니다. ● P540

13 기타의 보디는 눈사람 모양을 생각하면 쉬워요. 우선 마주 보는 곡선을 그려 보디의 윗부분을 그려 줍니다. ● P600

14 윗부분보다 큰 모양으로 곡선을 이어 기타 보디의 아랫부분을 그립니다. ● P600

15 보디의 안쪽을 색칠하고 얇은 직사각형의 브리지를 그려 주세요. ● P600 ● P540

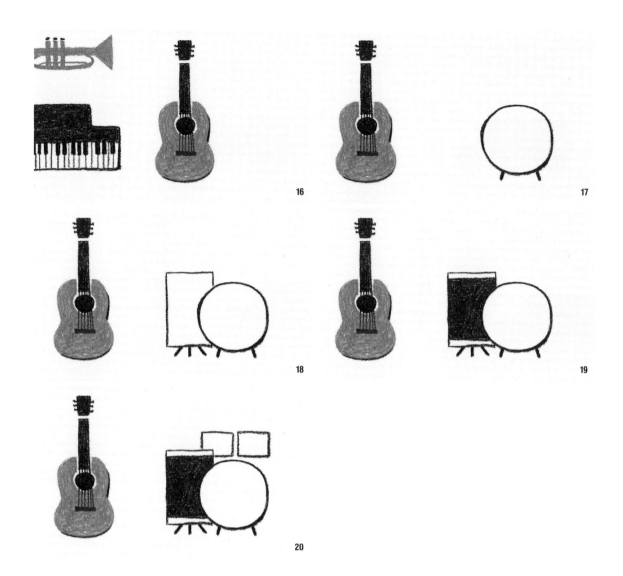

16 기타 줄은 6줄로 그리고 보디의 두께를 표현한 뒤 기타를 완성합니다. ● P540

17 이번에는 드럼을 그려 볼게요. 베이스 드럼을 동그랗게 그리고 동그라미를 받치고 있는 다리를 기울기 있게 그립니다. ● P540

18 베이스 드럼 뒤로 로우탐을 직사각형 모양으로 그리고 다리를 그려 주세요. ● P540

19 위아래 조금씩 남겨 두고 색을 칠해 로우탐을 완성합니다. ● P540

20 베이스 드럼 위로 작은 직사각형 2개를 그려 미들탐과 하이탐을 표현해요. ● P540

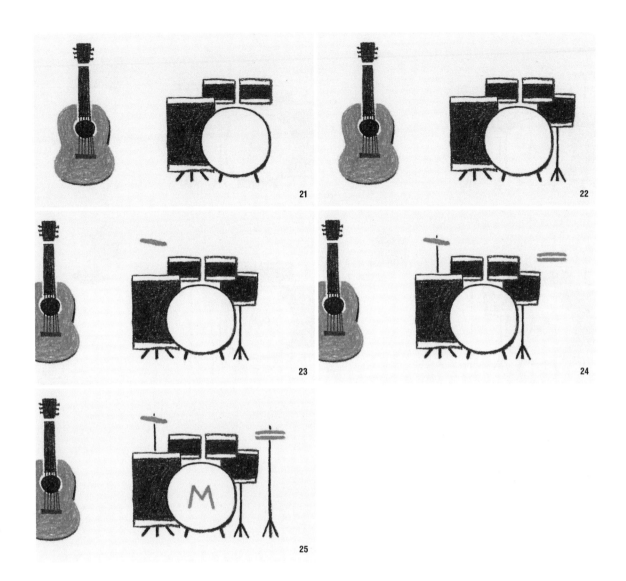

21 2개 역시 위아래를 남겨 두고 색을 칠해 완성합니다. ● P540

22 베이스 드럼과 하이탐 오른쪽 사이로 스네어 드럼을 겹쳐 그린 다음 다리를 표현해 주세요. ● P540

23 이제 기울어진 형태의 라이드 심벌을 그려 주세요. ● P600

24 스탠드를 그려 라이드 심벌을 완성하고, 오른쪽에는 하이해트 한 쌍을 그립니다.
 ● P540 ● P600

25 하이해트에도 스탠드를 그리고 베이스 드럼 가운데 알파벳 M 자를 쓴 후 드럼을 완성합니다. ● P540 ● P600

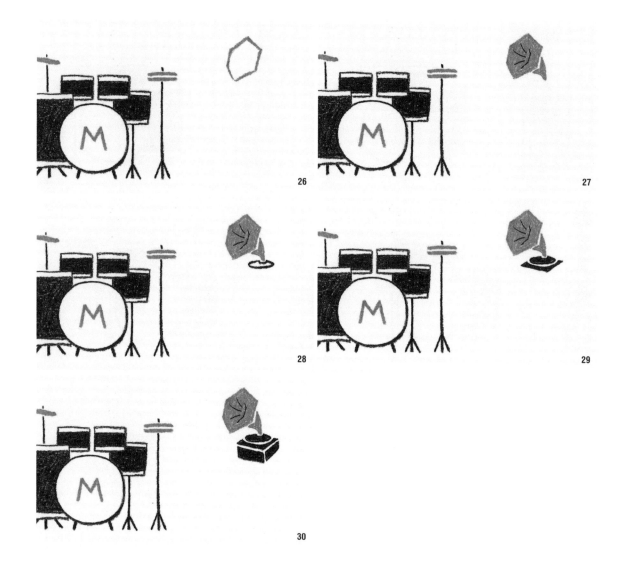

26 이제 축음기를 그릴게요. 축음기의 나팔을 비스듬한 육각형 모양으로 그립니다.
● P600

27 나팔을 색칠하고 중앙에 어두운색으로 선을 표현해 주세요. 나팔 아래에 연결 부위도 그려 주세요. ● P600 ● P540

28 LP 음반은 타원 모양으로 그려요. ● P540

29 음반을 색칠하고 턴테이블의 윗면을 간격을 두고 그려 주세요. ● P540

30 턴테이블의 몸체 두 면을 기울기 있는 직사각형으로 그려 색칠한 후 축음기를 완성합니다. ● P540

31 마지막으로 스피커를 그릴게요. 세로로 긴 직사각형을 그리고, 크기가 다른 2개의 동그라미로 유닛을 표현합니다. ● P600 ● P540

32 유닛을 칠하고 유닛과 간격을 두고 스피커를 색칠합니다. ● P540 ● P600

33 조금 큰 스피커를 하나 더 그리고, 스피커 유닛의 아래쪽에 흰 곡선을 넣어 반사광을 표현합니다. ● P600 ● P540 ○ P720

34 이렇게 트럼펫, 피아노, 기타, 드럼 등 악기 그림이 완성되었습니다.

Part 3

My Nature

자연과 함께하는 나의 일상.
이른 아침 새소리에 잠을 깨고
정원에 물을 준 후
강아지와 공원에 피크닉을 가요.
정원에 놀러 온 친구들,
내가 가꾸는 정원과 우리 동네에서 만나는
초록빛 일상을 함께 그려요.

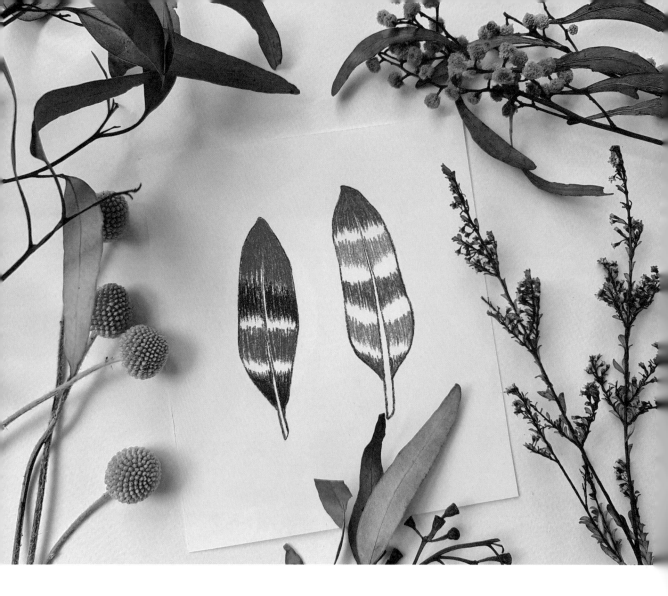

새 깃털

Bird Feather

나의 초록빛 정원

호주에는 한국에서 보지 못했던 신기한 색상을 가진 새들을 쉽게
만날 수 있어요. 우리 집 정원에 종종 놀러 왔던 친구가 깃털을 두
고 갔네요. 페더링 기법(24쪽 참조)으로 깃털을 함께 그려 보아요.

더웬트 연필파스텔

● P140 Raspberry　　　● P350 Prussian Blue　　　● P530 Sepia

● P670 French Grey Light

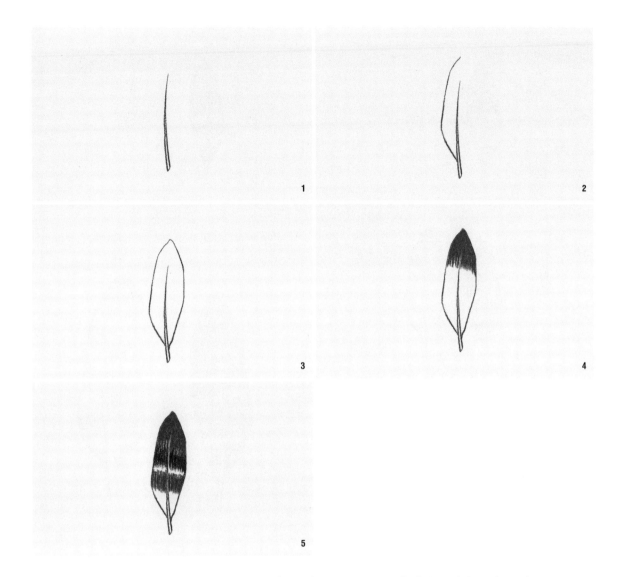

1 먼저 새의 깃털을 그려요. 깃털의 줄기 부분인 깃대를 길게 그리고, 깃촉은 아래로 갈수록 두툼하게 그려 주세요. ● P530

2 깃대를 중심으로 왼쪽 깃 판부터 그립니다. 조금씩 각을 주어 곡선으로 표현해 줍니다. ● P530

3 2의 방법으로 오른쪽 깃 판도 그려 주세요. ● P530

4 페더링 기법(24쪽 참조)으로 깃 가지를 색칠해요. 처음 선은 강한 힘으로 시작하고 끝부분은 손에 힘을 빼고 그어 주세요. ● P140
 ⟨·note⟩ 짧은 세로 선을 옆으로 연결하며 색칠합니다.

5 빨간색 깃 가지 아래에 진한 갈색을 이어 색칠해 주세요. 두 색상의 선은 겹쳐지게 그려 줍니다. 간격을 두고 다시 빨간색으로 깃 가지를 색칠합니다. ● P530 ● P140

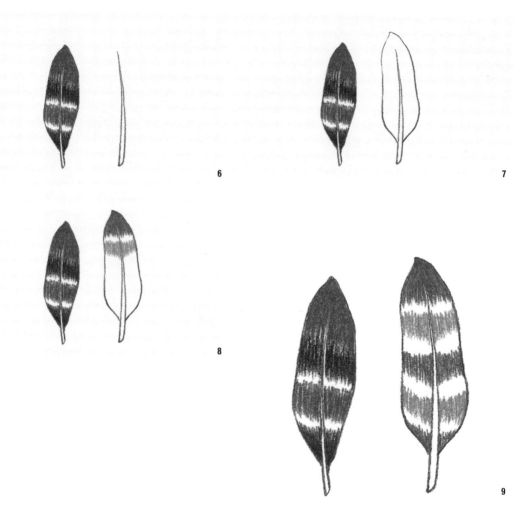

6 진한 갈색으로 왼쪽 깃털을 마무리하고 새로운 깃대를 그립니다. 약간 왼쪽으로
 휘어진 모습으로 그려 주세요. ● P530

7 깃대를 중심으로 왼쪽 깃 판부터 그립니다. 역시 조금씩 각을 주어 곡선으로 표현
 해 주세요. 같은 방법으로 오른쪽 깃 판을 그려 스케치를 완성합니다. ● P530

8 파란색과 회색으로 깃 가지를 그립니다. 파란색으로 깃 가지를 먼저 칠하고 간격
 을 두고 회색으로 깃 가지를 색칠합니다. ● P350 ● P670

9 파란색과 회색을 번갈아 가며 색칠해 깃털을 완성합니다. ● P350 ● P670

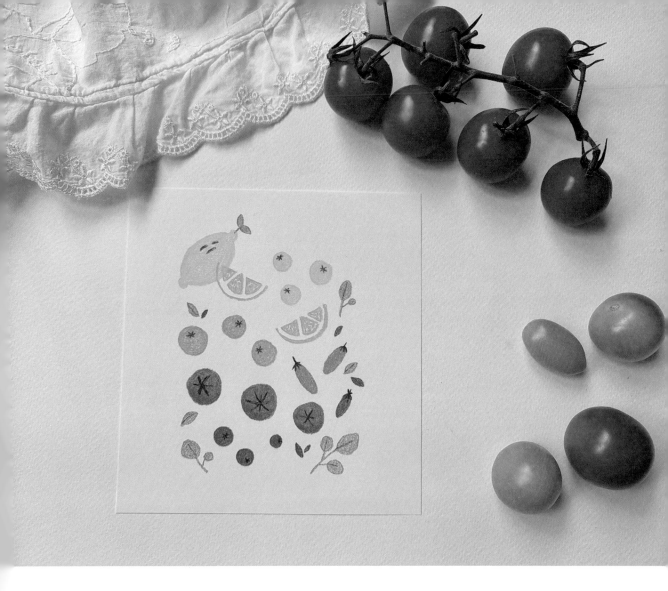

레몬과
토마토

Lemon and

Tomato

아이들이 키우는 토마토 화분이 무럭무럭 자라서 열매를 맺었어요. 아이들이 직접 화분을 사고 정원에 옮겨 심고 이름도 지어 주며 정성스럽게 돌보는 모습에 웃음이 났는데, 그 정성에 빨갛고 예쁜 토마토가 열렸지 뭐예요. 아이들과 함께 가꾸는 정원에 놀러 오세요. 반복되는 모양의 배치와 색상의 변화를 느끼며 함께 그려 보아요.

더웬트 연필파스텔

- ● P030 Process Yellow
- ● P040 Deep Cadmium
- ● P080 Marigold
- ● P100 Spectrum Orange
- ● P120 Tomato
- ● P130 Cadmium Red
- ● P410 Forest Green
- ● P480 May Green
- ● P510 Olive Green

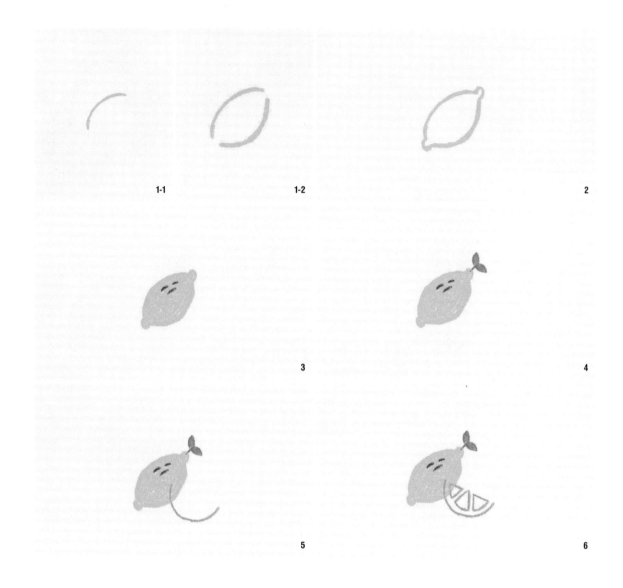

1 먼저 레몬을 그릴게요. 간격을 두고 괄호 모양을 맞대어 그려 주세요. ● P030

2 간격을 작은 곡선으로 연결해 레몬의 꼭지 부분을 그려 줍니다. ● P030

3 레몬의 안쪽을 색칠하고 진한 색으로 레몬 표면에 점을 찍어 주세요. ● P030 ● P410

4 레몬의 꼭지에 연두색으로 작게 잎사귀를 그려 줍니다. ● P480

5 이번에는 반으로 자른 레몬을 그려 볼게요. 진한 노란색으로 먼저 그린 레몬 위에
겹쳐진 반원을 그려 주세요. ● P040

6 반원 가운데에 삼각형을 먼저 그려 주면 중심을 잡기 쉬울 거예요. 삼각형 양쪽에
나머지 알맹이를 그려 자른 레몬의 스케치를 완성합니다. ● P040

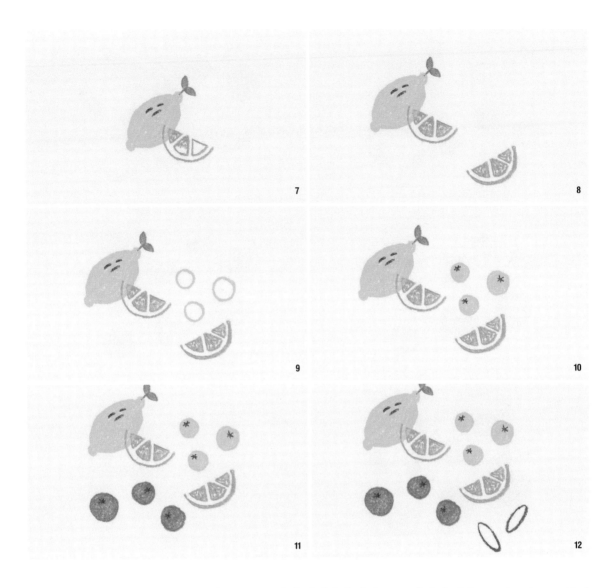

7 알맹이의 안쪽은 꼼꼼하게 채색하지 않아요. 스티플링 기법(25쪽 참조)으로 조금씩 여백을 주며 과즙을 표현해 주세요. ● P040

8 나머지 알맹이도 색칠한 후 방향이 다른 레몬 조각 하나를 더 그려 주세요. ● P040

9 두 레몬 사이에 크기가 다른 노란색 방울토마토를 그려 주세요. ● P030

10 동그라미 안쪽을 꼼꼼하게 채색한 후 * 모양으로 꼭지를 그려 줍니다. 연필파스텔의 끝을 뾰족하게 한 후 그려 주세요. ● P030 ● P410

11 아래쪽에 같은 방법으로 주황색 방울토마토를 그리고 색칠합니다. ● P080 ● P410

12 이번에는 모양이 조금 다른 토마토로, 긴 타원 모양의 동그라미를 2개 그려 주세요. ● P100

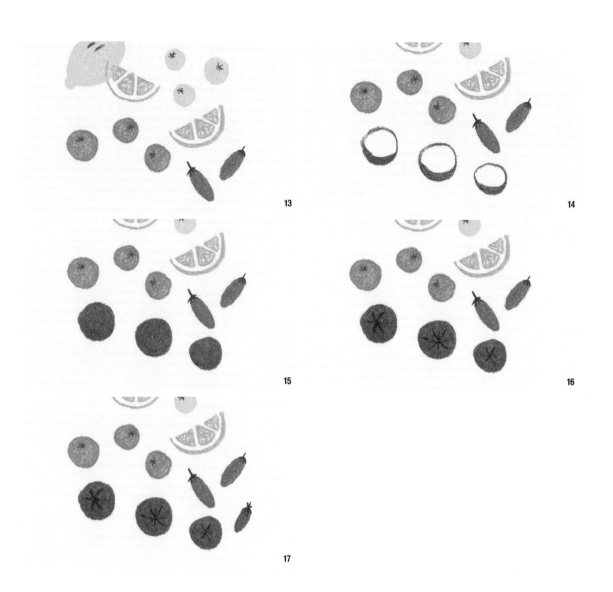

13 토마토의 안쪽을 색칠한 후 꼭지를 짧게 그려 주고, 그 아래로 선을 퍼지게 그려 꼭지 부분을 완성합니다. ● P100 ● P410

14 연필파스텔의 토마토 색으로 큰 동그라미 3개를 그려 주세요. 그리고 동그라미 아래쪽에 빨간색으로 선을 그리고 색칠해 주세요. ● P120 ● P130

15 토마토 색으로 전체를 색칠하되 먼저 칠한 빨간색과 겹쳐 칠하면서 두 색상을 합쳐주세요. 아랫부분에 어두운 색상이 있어서 입체감 있는 토마토를 표현할 수 있어요. ● P120 ● P130

16 연필파스텔의 끝을 세워 큰 * 모양으로 꼭지를 그립니다. ● P410

17 길쭉한 모양의 토마토를 하나 더 그려 주세요. ● P130 ● P410

18 큰 토마토 아래로 작고 귀여운 방울토마토 3개를 더 그립니다. ● P130 ● P410

19 레몬과 토마토 주변에 연두색으로 잎사귀를 그리고 좀 더 진한 초록색으로 잎맥을 표현해 주세요. ● P480 ● P410

20 초록색으로 군데군데 더 작은 잎사귀를 그려 공간을 채운 후 그림을 완성합니다.
● P510

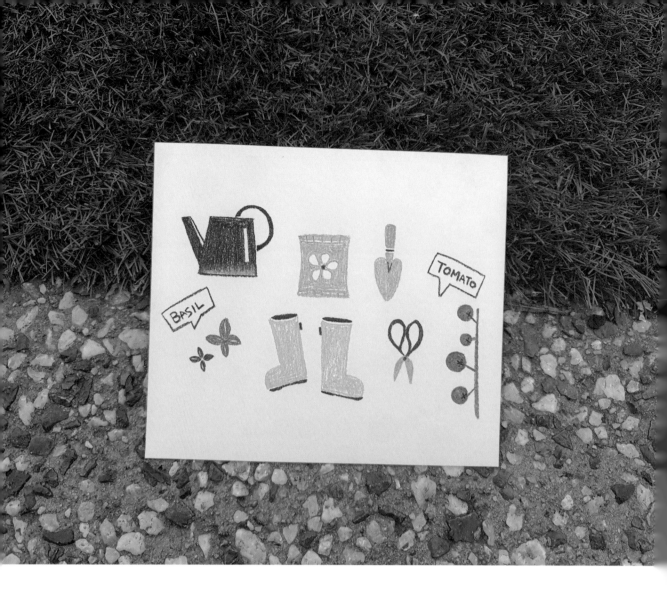

가드닝
세트

*Gardening
set*

나의 초록빛 정원

아파트에서만 살다가 호주에 와서 처음 생긴 건 바로 정원이었어
요. 처음에는 나만의 화단이 있다는 것이 좋았지만 잡초도 뽑아
줘야 하고 물도 줘야 하고 신경 써야 할 것이 너무 많더라고요. 가
드닝을 위한 제 친구들을 소개합니다.

더웬트 연필파스텔

- P040 Deep Cadmium
- P070 Naples Yellow
- P120 Tomato
- P190 Coral
- P280 Dioxazine Purple
- P350 Prussian Blue
- P410 Forest Green
- P510 Olive Green
- P590 Chocolate
- P680 Aluminium Grey

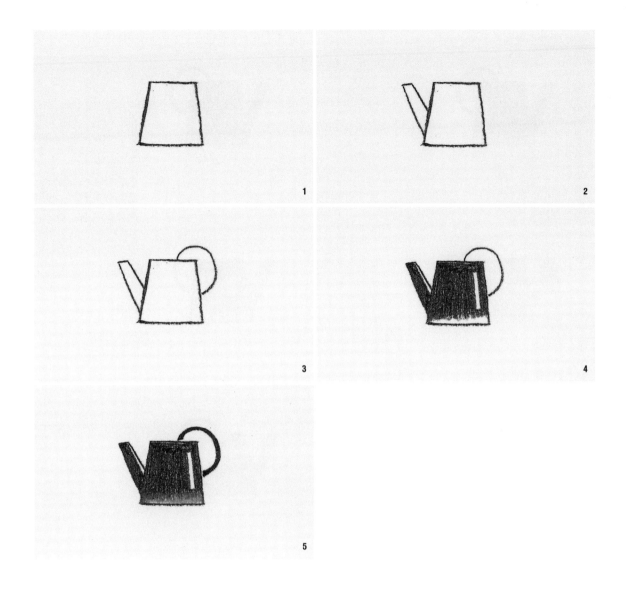

1 　물 조리개의 몸통은 사다리꼴 모양으로 그려 주세요. ● P280

2 　물 조리개의 물이 나오는 부분도 그려 줍니다. ● P280

3 　물 조리개의 윗면 가운데부터 몸통의 오른쪽 선 가운데까지 반원을 그려 손잡이를
　　표현해 주세요. ● P280

4 　몸통의 빛이 받는 부분을 길쭉한 직사각형으로 비워 두고 나머지 부분은 색칠해
　　주세요. 아랫부분을 조금 남겨두고 칠해 줍니다. ● P280

5 　손잡이를 두툼하게 그려 주고, 몸통의 아랫부분은 회색으로 연결해 색칠해 주세
　　요. ● P280 ● P680

6 이번에는 씨앗이 든 봉투를 그려요. 네 면의 선이 약간 안쪽으로 들어간 정사각형
 을 그려 주세요. ● P190

7 봉투의 위아래에 가로 선이 긴 직사각형을 그려 줍니다. ● P190

8 정사각형의 윗면과 아랫면에 회색으로 선을 다시 한 번 그려 주세요. ● P680

9 봉투 안에 꽃잎을 그려 줄게요. 가운데 회색으로 점을 찍고 물방울 모양으로 분홍
 색 꽃잎을 하나씩 그립니다. ● P680 ● P190

10 회색 점을 중심으로 돌아가며 나머지 꽃잎도 그려 주세요. ● P190

11 꽃잎을 피해 색을 칠하고, 꽃잎의 가운데 점을 다시 한 번 진한 색으로 그려 주세
 요. 그리고 회색으로 봉지의 위아래에 세로 선을 그립니다. ● P190 ● P280 ● P680

12 삽은 먼저 길쭉한 모양의 하트를 그려 주세요. ● P680

13 하트 위에 손잡이와 연결되는 부분을 만들어 주고 고르게 색칠해 줍니다. 그리고
진한 색으로 V 자 모양을 그려 주세요. ● P680 ● P280

14 삽의 손잡이는 진한 갈색으로 연결 부분을 그리고, 그 위에 길쭉한 모양으로 그려
주세요. ● P590 ● P070

15 말풍선 모양의 화분 이름표를 그리고 그 안에 TOMATO를 씁니다. ● P590

16 물 조리개 아래 이름표를 하나 더 그리고 BASIL이라고 씁니다. ● P590

17 이제 바질 잎사귀를 그립니다. 가운데 점을 기준으로 각기 다른 방향을 바라보는
잎사귀를 그려 주세요. ● P510

18 잎사귀 안쪽은 잎맥 선 외에 나머지 부분을 색칠하고, 조금 작은 잎사귀도 하나 더 그려 줍니다. ● P510 ● P410

19 노란 장화는 장화의 윗면을 타원 모양으로 그려 주고, 장화의 목 부분을 길게 그려 주세요. 왼쪽 선보다 오른쪽 선이 조금 더 길게 그려 줍니다. ● P590 ● P040

20 둥글게 장화의 코 부분을 그리고, 바닥 선을 길게 그려 줍니다. ● P040

21 장화를 노란색으로 꼼꼼하게 색칠하며 모양을 조금씩 다듬어 주세요. ● P040

22 짙은 갈색으로 장화의 바닥을 그리고 바닥의 앞과 뒤는 조금 더 두껍게 그려 줍니다. 장화의 손잡이는 장화 목 뒤에 작은 사각형 모양으로 그려 줍니다. ● P590

23 오른쪽 방향을 바라보고 있는 장화를 하나 더 그려 주세요. 장화의 윗면과 목 부분을 먼저 그리고, 코와 바닥 선을 연결해 주세요. ● P590 ● P040

24 장화를 색칠하고 22와 같은 방법으로 장화의 바닥 부분과 손잡이를 표현해 줍니다. ● P040 ● P590

25 이제 가위를 그릴게요. 가위의 손잡이는 뒤집힌 물방울 모양으로 그리되 끝은 길고 안쪽을 향하게 그려 줍니다. 선은 조금 두툼하게 그려 주세요. ● P350

26 마주 보는 모양의 뒤집어진 물방울을 그려 손잡이를 완성합니다. ● P350

27 가위의 날 부분을 벌어지게 그리고, 가운데에 점을 찍어 주세요. ● P680 ● P590

28

29

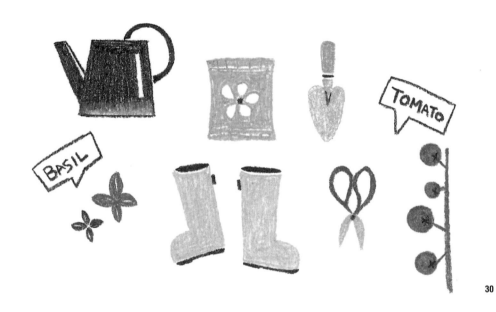

30

28 마지막으로 방울토마토를 그릴게요. 초록색으로 줄기를 길게 그립니다. ● P510

29 줄기에서 뻗은 가지를 다양한 길이와 각도로 그리고, 그 끝에 크기가 조금씩 다른 작은 방울토마토를 그려 주세요. ● P510 ● P120

30 동그라미 안쪽을 꼼꼼하게 색칠하고 * 모양으로 꼭지를 표현해 그림을 완성합니다. ● P120 ● P410

유리병 안의
다육식물

Succulent plant in
a glass bottle

건조한 호주에서 잘 자라는 식물들이 있어요. 그중 하나가 다육식물인데요. 종류도 다양하지만 한국에서 보지 못했던 큰 크기의 다육식물들도 많답니다. 다른 식물보다 손이 덜 가는 장점이 있어서 정원에서도 많이 키우는데요. 유리병에 옮겨 심은 우리 집 다육식물들 구경 오세요.

더웬트 연필파스텔

- P120 Tomato
- P240 Violet Oxide
- P410 Forest Green
- P430 Pea Green
- P450 Green Oxide
- P480 May Green
- P510 Olive Green
- P520 Dark Olive
- P590 Chocolate
- P630 Venetian Red
- P680 Aluminium Grey

197

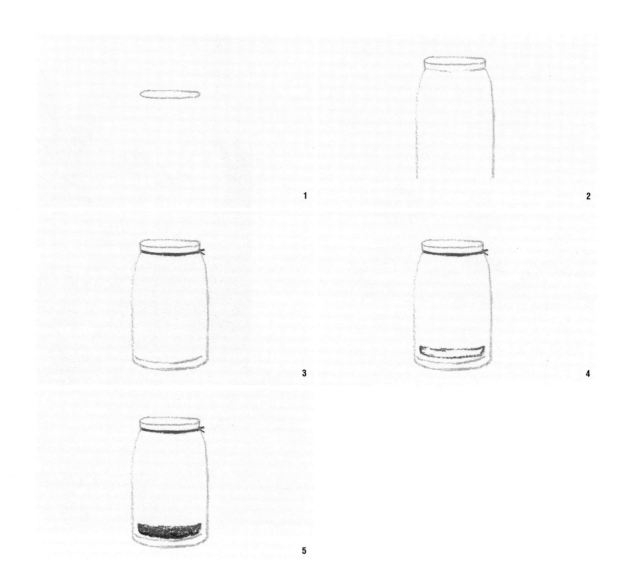

1 먼저 다육식물이 들어 있는 유리병의 입구를 타원 모양으로 그립니다. ● P680

2 유리병 입구의 두께를 표현해 준 후 모서리가 둥근 유리병의 몸통을 그립니다. 세로 선을 먼저 그리고 모서리를 곡선으로 연결하면 쉽게 그릴 수 있어요. ● P680

3 유리병의 밑바닥은 2줄로 그리고, 갈색으로 유리병 입구에 노끈을 표현해 주세요. ● P680 ● P630

4 유리병 안에 약간의 간격을 주고 직사각형 모양으로 흙이 들어갈 자리를 그려 주세요. ● P630

5 안쪽은 갈색으로, 흙의 아랫부분은 더 짙은 갈색으로 덧칠합니다. ● P630 ● P590

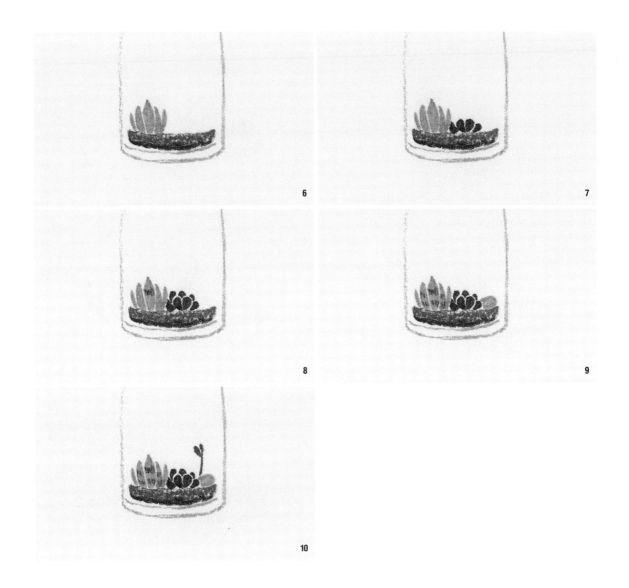

6 연두색으로 뾰족뾰족한 다육식물 잎을 5개 그리고 색칠해 주세요. ● P480

7 이번에는 진한 초록색으로 아래쪽에 4개의 둥근 다육식물을 그려 줍니다. ● P410

8 4개의 다육식물 위쪽으로 간격을 두고 3개의 다육식물을 더 그려 겹쳐져 있는 잎을 표현해 줍니다. 그리고 같은 색상으로 왼쪽의 뾰족한 다육식물에 지그재그 모양으로 무늬를 넣어 줍니다. ● P410

9 나머지 다육식물도 지그재그 모양으로 무늬를 그려 완성하고, 오른쪽 끝에 동그란 돌멩이를 하나 그려 주세요. ● P410 ● P680

10 돌멩이 위쪽으로 길쭉하게 뻗어 있는 다육식물을 그려 줍니다. 줄기를 중심에 두고 작은 동그라미를 그려 잎을 표현해 주세요. ● P520

11 앞쪽의 다육식물을 완성한 후, 뒤쪽에는 키가 조금 작은 다육식물을 그려 첫 번째 유리병을 완성합니다. ● P520

12 이번에는 키가 작은 유리병을 그려요. 유리병의 입구를 먼저 그려 위치를 잡아 줍니다. ● P680

13 곡선으로 유리병의 몸통을 그리고, 바닥은 2줄로 그려 주세요. ● P680

14 스컴블링 기법(25쪽 참조)으로 유리병 안에 흙을 채워 줄게요. 연필파스텔 끝을 동글동글 돌려가며 그려 주세요. ● P630

15 연두색으로 길이가 다른 줄기 2개를 그려 주세요. ● P480

16 줄기에 뒤집힌 물방울 모양의 동그라미를 그려 잎을 표현합니다. ● P480

17 잎 안쪽을 연두색으로 꼼꼼히 색칠한 후, 주황색으로 잎의 끝을 조금씩 덧칠해 색상이 다양한 다육식물을 표현해 줍니다. ● P480 ● P120

18 진한 갈색으로 흙의 아랫부분에 스컴블링 기법(25쪽 참조)으로 칠해 입체감을 준 후 두 번째 병을 완성합니다. ● P590

19 가운데 유리병도 12, 13과 같은 방법으로 그리고 흙을 채워 주세요. ● P680 ● P630

20 세 번째 유리병에는 큼지막한 다육식물 하나를 그려 볼게요. 가운데 3개의 삼각형 모양을 엇갈리게 그려 중심을 잡아 줍니다. ● P510

21 가운데 3개의 잎 주위로 잎을 감싸듯이 그려 줍니다. 앞서 그린 잎보다 조금씩 크게 그려 주세요. ● P510

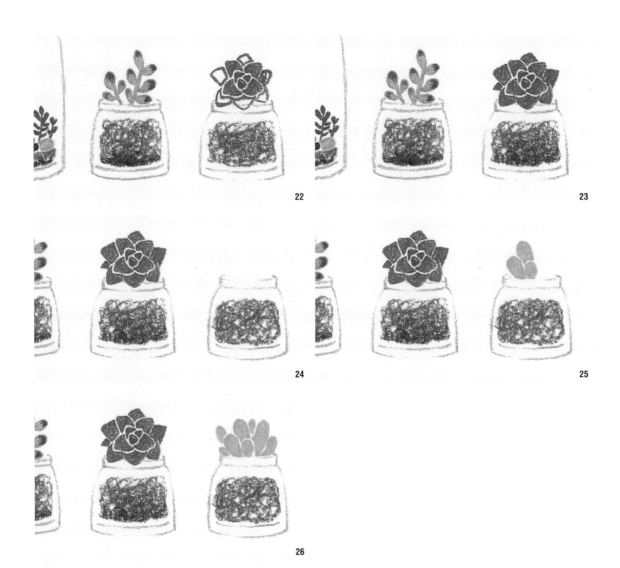

22 잎을 색칠하고 앞서 그린 잎 사이사이에 조금 더 큰 잎을 그려 줍니다. 제일 바깥쪽에 있는 잎은 각각 다른 방향을 보고 있는 형태로 그려 주세요. ● P510

23 잎을 모두 색칠하고 흙의 아랫부분에 스컴블링 기법(25쪽 참조)으로 입체감을 준 후 세 번째 병을 완성합니다. ● P510 ● P590

24 마지막 유리병도 12, 13과 같은 방법으로 그리고 흙을 채워 주세요. ● P680 ● P630

25 많은 잎이 겹쳐 있는 모양의 다육식물을 그립니다. 먼저 3개의 둥근 잎을 그린 후 색칠해 주세요. ● P430

26 그 주위로 다육식물의 잎을 더 그려 풍성하게 만들어 줍니다. ● P430

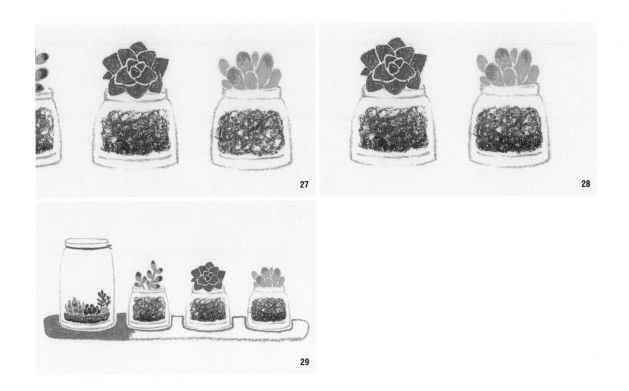

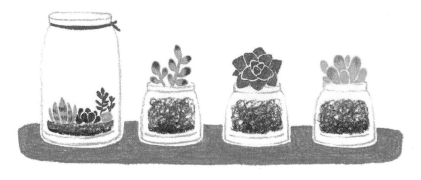

27 다육식물의 잎 끝에 연보라색을 살살 덧칠해 주세요. ● P240

28 이번에도 흙의 아랫부분에 스컴블링 기법(25쪽 참조)으로 입체감을 준 후, 마지막 유리병을 완성합니다. ● P590

29 이제 유리병 아래에 매트를 그려 볼게요. 간격을 두고 유리병 사이사이 라인을 따라 그려 준 다음 꼼꼼하게 색칠해 줍니다. ● P450

30 매트의 테두리를 깔끔하게 정리하고 그림을 마무리합니다. ● P450

풍선이
나르는 하늘

Balloon-
carrying sky

어떤 친구가 놓친 풍선일까요. 알록달록 풍선이 파란 하늘로 날아
갑니다. 아이가 울고 있는 건 아닐까 걱정되네요. 다양한 크기와
색깔의 풍선을 그리며 함께 동심으로 돌아가 볼까요.

더웬트 연필파스텔

- P080 Marigold
- P120 Tomato
- P200 Magenta
- P370 Pale Spectrum Blue
- P400 Cobalt Turquoise
- P460 Emerald Green
- P480 May Green
- P690 Blue Grey

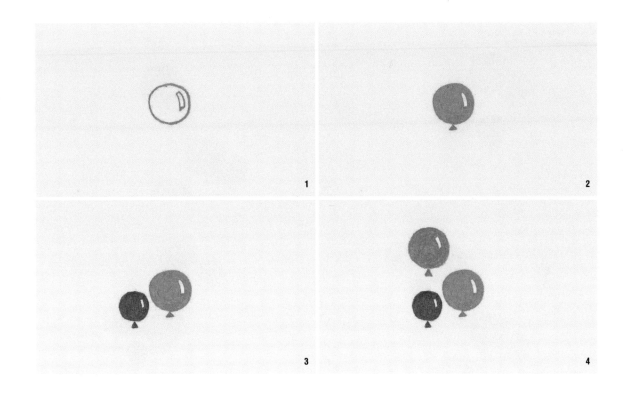

1 우선 풍선을 그릴게요. 동그라미를 그린 후 안쪽에 작은 직사각형을 그려 빛을 받는 반사광 부분을 표현해 줍니다. ● P400

2 동그라미 안쪽의 반사광 부분은 제외하고 색칠한 후 삼각형으로 풍선 꼭지를 그려 주세요. ● P400

3 빨간색으로 조금 더 작은 크기의 풍선을 그리고, 첫 번째 풍선과 같은 방법으로 색칠해 줍니다. ● P120

4 2개의 풍선 위쪽으로 첫 번째 풍선과 같은 크기의 풍선을 그린 다음 주황색으로 색칠해 주세요. ● P080

5 주황색 풍선 뒤로 겹쳐진 풍선을 그려 줄게요. 동그라미를 조금 더 작게 아래에 위
 치하도록 그려 준 후 색칠해 주세요. ● P460

6 이번에는 오른쪽 위에 간격을 두어 가장 큰 풍선을 그리고, 마젠타색으로 색칠해
 줍니다. ● P200

7 마젠타색 풍선을 기준으로 오른쪽 아래에는 가장 작은 크기의 빨간색 풍선을, 그
 대각선 위로는 주황색 풍선을 그려 주세요. ● P120 ● P080

8 마지막으로 맨 위에 초록색과 연두색 풍선을 그린 후 색칠합니다. ● P400 ● P480

9 이제 풍선이 떠 있는 하늘을 그려 볼게요. 풍선을 가운데에 두고 세로가 긴 직사각
 형을 그려 하늘을 칠할 공간을 표현합니다. ● P370

그러데이션 예

10 풍선과 간격을 두고 풍선 테두리를 따라 선을 그려 주세요. 뾰족하게 연필파스텔을 깎은 후 그려 주면 좋아요. ● P370

11 직사각형의 위부터 색칠해 내려오며 풍선 사이사이도 연결해 칠합니다. ● P370

12 아래쪽 하늘도 마찬가지로 먼저 풍선의 테두리 선을 따라 그려 주고, 그 사이사이를 연결해서 칠합니다. 직사각형의 아랫부분까지 모두 색칠합니다. ● P370

13 하늘 배경의 바깥 부분을 손이나 찰필로 문질러 그러데이션(22쪽 참조)을 줍니다. 하늘색이 자연스럽게 퍼지도록 해 주세요.

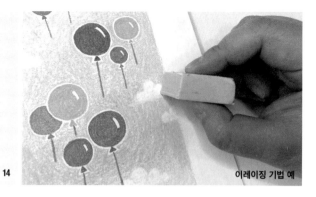

이레이징 기법 예

14

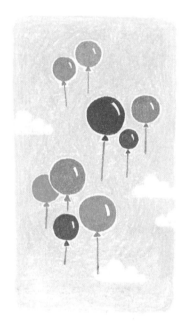

15

14　지금부터는 이레이징 기법(24쪽 참조)으로 구름을 표현해 볼게요. 끝이 뭉툭하지 않은 지우개로 풍선 사이사이를 구름 모양으로 지우며 표현합니다. 하늘색 바탕 중 면적이 넓은 곳에 구름을 만들어 주세요. 구름은 풍선을 피해서 지우고 풍선보다는 조금 작게 그리는 것이 좋아요.

　　[note] 구름 모양이 마음에 들지 않을 때는 하늘색으로 모양을 다듬어 가면서 지워 주세요.

15　마지막으로 풍선의 끈을 회색으로 길게 그리고 그림을 완성합니다. ● P690

산책길에
만난
붉은 지붕 집

The red roof house
we met on the walk

매일 오후 5시는 아이들과 함께하는 강아지 산책 시간이에요. 산책길에 지나는 예쁜 붉은 지붕 집을 함께 그려요. 호주는 집에 노란 전등을 켜고 생활해요. 그리고 우편함에 집 번호가 새겨져 있는데요. 붉은 지붕 집은 몇 번지일까요?

더웬트 연필파스텔

● P040 Deep Cadmium ● P410 Forest Green ● P480 May Green

● P510 Olive Green ● P550 Brown Earth ● P620 Dark Sanguine

● P710 Carbon Black

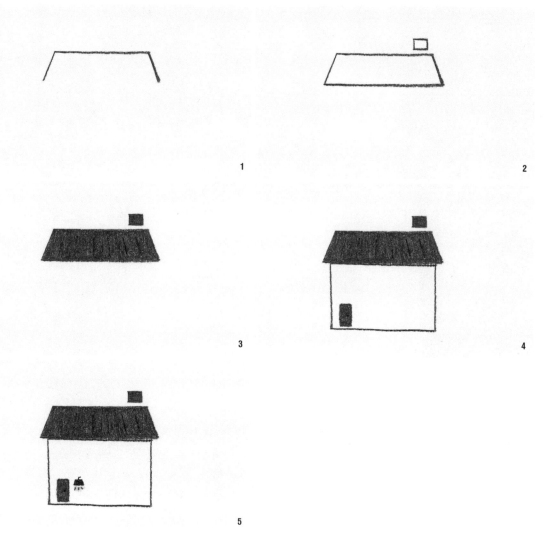

1　먼저 붉은 지붕 집을 그릴 거예요. 아래쪽으로 폭이 넓어지는 사다리꼴 모양을 그립니다. ● P620

2　지붕 모양을 완성한 다음 지붕 위에 간격을 두고 작은 직사각형의 굴뚝을 그립니다. ● P620

3　지붕과 굴뚝 안쪽을 색칠하고 검은색으로 지붕에 선을 그려 주세요. ● P620 ● P710

4　지붕 아래 큰 직사각형을 그려 집을 완성하고 지붕과 같은 색상으로 직사각형 문을 그린 후 검은색으로 작게 손잡이를 그려 주세요. ● P710 ● P620

5　문 옆으로 사다리꼴 모양의 작은 전등을 그려 주세요. 그 아래 간격을 두어 노란색을 칠한 후 검은색으로 빗금을 그려 불이 켜진 모습을 표현합니다. ● P710 ● P040

6 이제 창틀을 그려요. 일정하게 간격을 띄워 가로 선 3개를 먼저 그립니다. ● P620

7 불이 켜진 창문을 표현해요. 노란색으로 창문이 들어갈 크기에 맞춰 정사각형 모양을 그리고 색칠합니다. ● P040

8 검은색으로 노란색 사각형을 감싸며 창문의 형태를 그려 주세요. 연필파스텔 끝을 뾰족하게 깎은 후 날카로운 선으로 그려 주세요. ● P710

9 같은 방법으로 아래쪽에 2개의 창문을 더 그리고 집을 완성합니다. ● P620 ● P040 ● P710

10 이제 우편함을 그려 볼게요. 모서리가 둥근 사다리꼴 모양으로 우편함을 그리고 색칠해 주세요. ● P620

11 검은색으로 곡선을 그려 우편함 입구를 그리고 숫자 7을 써 줍니다. 집의 바닥 선에 맞춰 우편함의 다리를 같은 색으로 그려 주세요. ● P710

12 집 뒤로 작은 언덕을 그립니다. 곡선으로 가장 위쪽의 언덕을 그려 주세요. ● P480

13 첫 번째 언덕을 색칠하고 간격을 띄워 두 번째 언덕을 그려 줍니다. ● P480 ● P510

14 두 번째 언덕을 색칠하고 집의 바닥 선에 맞춰 가장 아래쪽 언덕도 그려 줍니다.
● P510 ● P480

15 언덕 위에 나무 두 그루를 그릴게요. 먼저 앞쪽에 있는 나무를 둥글게 그려 주세요. ● P510

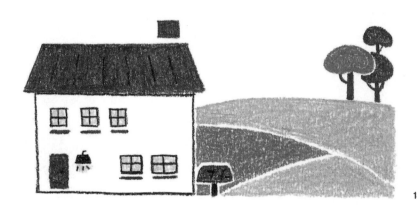

16 나무의 안쪽을 꼼꼼하게 색칠하고 진한 갈색으로 나무 기둥을 길게 그려요. 나무 기둥에서 나무 아래쪽으로 곡선의 나뭇가지도 그려 줍니다. ● P510 ● P550

17 앞의 나무 뒤로 나무 하나를 더 그릴게요. 먼저 작은 타원 모양으로 위의 나무를 그리고, 아래쪽의 나무는 앞쪽 나무 뒤로 겹치게 그려 주세요. ● P410

18 나무를 색칠하고 나무 사이사이를 지나는 직선으로 나무 기둥을 그린 후 곡선의 나뭇가지를 그려 그림을 완성합니다. ● P410 ● P550

강아지와
피크닉

Picnic with Puppy

햇살 좋은 날 강아지를 데리고 동네 공원에 놀러 갑니다. 푸른 잔디 위에 매트를 펴고 책을 읽고 있으면 아이들과 강아지는 잔디밭을 신나게 뛰어놀죠. 한가롭고 평온한 저의 주말 오후 모습을 함께 그려 볼까요.

더웬트 연필파스텔

- P160 Crimson
- P180 Pale Pink
- P320 Cornflower Blue
- P350 Prussian Blue
- P480 May Green
- P510 Olive Green
- P560 Raw Umber
- P570 Tan
- P680 Aluminium Grey
- P710 Carbon Black

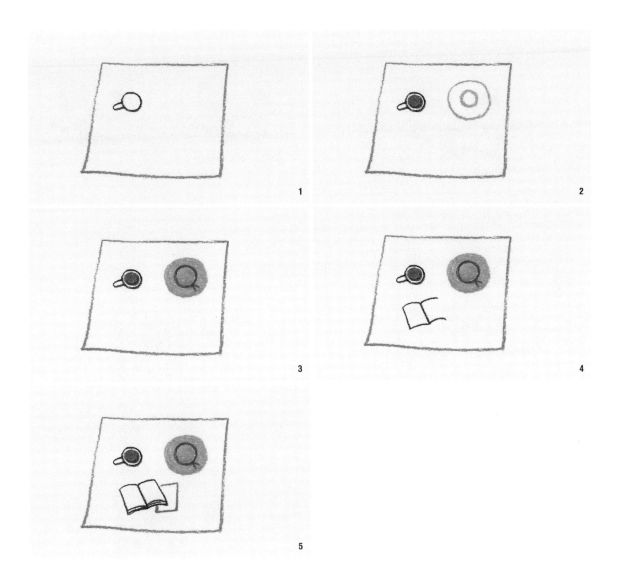

1 파란색으로 정사각형의 매트를 그립니다. 매트 안에 동그라미 컵을 그리고 손잡이 도 그려 주세요. ● P320 ● P710

2 갈색으로 커피를 채우고 아래쪽 어두운 부분은 검정색으로 선을 그어 줍니다. 모 자는 큰 동그라미 안에 작은 동그라미를 그려 주세요. ● P560 ● P710 ● P570

3 동그라미 사이에 간격을 두고 색칠한 후, 붉은색으로 띠를 그려 주세요. 모자의 아 랫부분에 짙은 황토색을 블렌딩해 명암을 표현합니다. ● P570 ● P160 ● P560

4 이제 책을 그려 볼게요. 곡선으로 네모를 그려 펼쳐진 책을 표현합니다. ● P710

5 책 아래 선은 간격을 주며 그려 두께를 표현하고, 그 아래 겹쳐진 초록색 책도 그 려 주세요. ● P710 ● P510

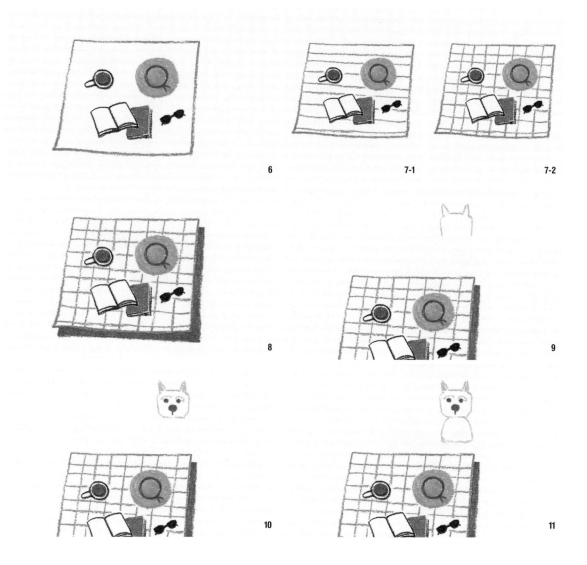

6 책 표지를 색칠하고 두께를 그린 다음 책 옆에 선글라스를 그려요. ● P510 ● P710

7 매트에 가로 줄과 세로 줄을 그려 격자무늬를 표현합니다. ● P320

8 매트 아래로 진한 파란색의 매트 한 장을 더 그리고 색칠해 주세요. ● P350

9 이제 강아지를 그려 볼게요. 가로로 선을 먼저 그리고 두 귀를 삼각형 모양으로 연결해 그립니다. 귀 아래로는 얼굴선을 그려 주세요. ● P680

10 얼굴을 완성한 후 귀는 분홍색으로, 눈과 코는 짙은 갈색으로 그려 주세요. 회색으로는 눈 위의 털을 그려 줍니다. ● P680 ● P180 ● P560

 note 연필파스텔의 끝을 날카롭게 한 후 그려야 합니다.

11 앉아 있는 강아지를 표현하기 위해 얼굴 아래로 둥글게 몸을 그립니다. ● P680

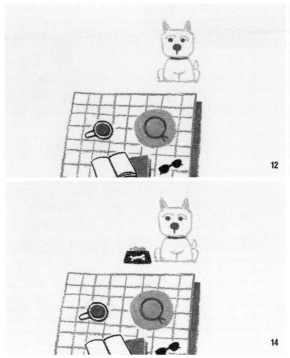

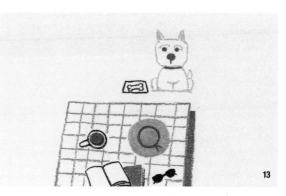

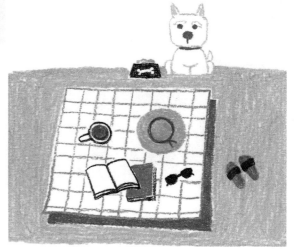

12 다리와 꼬리를 그리고 목에는 붉은색의 끈을 그려 완성합니다. ● P680 ● P160

13 강아지 옆으로 사다리꼴 모양의 사료 그릇을 그리고, 가운데 뼈다귀 모양을 그려 주세요. ● P710

14 뼈다귀 모양을 제외한 부분을 색칠한 후 위에 사료를 그려 줍니다. ● P710 ● P570

15 매트와 강아지 아래로 연두색의 잔디밭을 색칠하고, 그 위에 짙은 갈색으로 슬리 퍼를 그려요. 슬리퍼 바닥 위로 띠를 두툼하게 그리면 그림이 완성됩니다. ● P480 ● P560 ● P710

나무

Tree

그림을 그리다 눈이 피로할 때는 동네 공원에 가서 나무를 보곤 해요. 초록색만큼 마음을 편하게 해 주는 색은 없는 것 같아요. 공원에서 만나는 여러 가지 모양의 나무를 그려 보아요.

더웬트 연필파스텔

- P040 Deep Cadmium
- P080 Marigold
- P180 Pale Pink
- P200 Magenta
- P410 Forest Green
- P430 Pea Green
- P460 Emerald Green
- P480 May Green
- P510 Olive Green
- P550 Brown Earth
- P600 Burnt Ochre

218

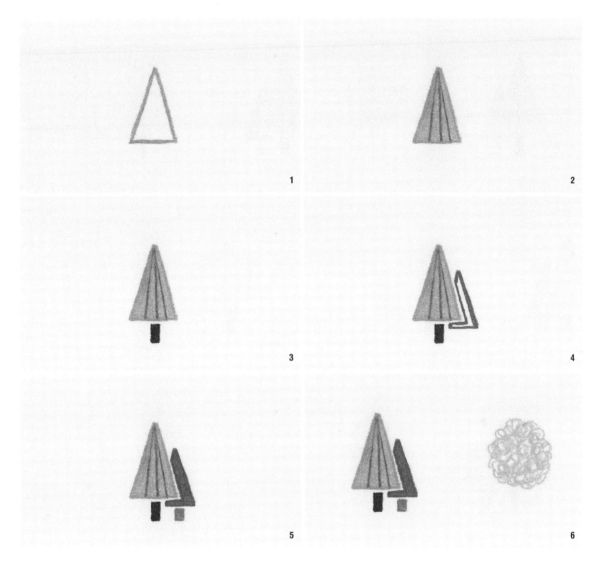

1 먼저 삼각형 모양의 나무를 그려요. ● P480

2 연두색으로 꼼꼼하게 색칠한 후 초록색으로 아래로 갈수록 넓어지는 선 3개를 그려 주세요. ● P480 ● P510

3 간격을 두고 직사각형 모양의 나무 기둥을 그린 후 색칠합니다. ● P550

4 앞의 나무와 간격을 두고 뒤에 같은 모양의 나무를 하나 더 그려 줍니다. 삼각형을 조금 더 작게 조금 아래에 위치하도록 그리면 뒤에 있는 것처럼 보여요. ● P510

5 나무 안을 색칠하고 간격을 두어 나무 기둥을 그린 후 칠해 줍니다. ● P510 ● P600

6 스컴블링 기법(25쪽 참조)을 사용해 다른 모양의 나무를 그려 볼게요. 노란색으로 동글동글 연필파스텔을 돌려가며 칠해 동그라미 모양의 나무를 그려 주세요. ● P040

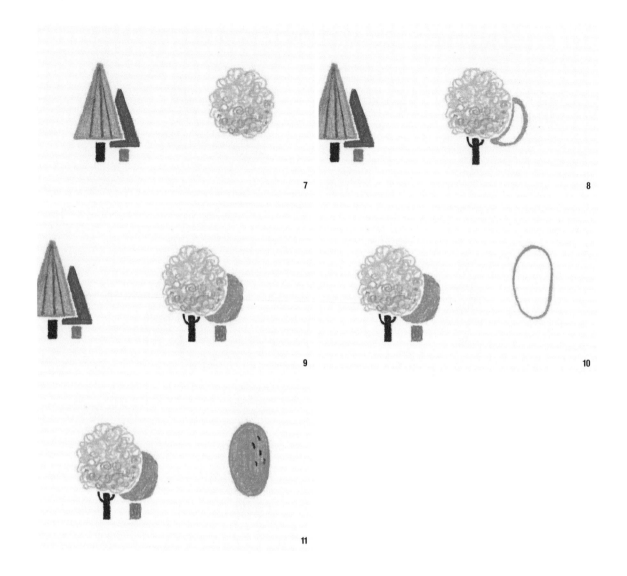

7 노란 동그라미 아래쪽에 주황색으로 색을 덧입혀 줍니다. 먼저 칠한 노란색이 보이도록 동글동글 그려 주세요. ● P080

8 진한 갈색으로 나무 기둥과 가지를 그려 줍니다. 앞의 나무 뒤로 같은 모양의 나무를 하나 더 그려 줄게요. 동그라미를 조금 더 작게 아래쪽으로 겹치게 그려 주세요. ● P550 ● P080

9 동그라미 안쪽을 색칠한 후 기둥을 그려 나무를 완성합니다. ● P080 ● P600

10 이번에 그릴 나무는 핫도그 모양으로, 먼저 세로로 긴 타원을 그려요. ● P460

11 타원 안을 색칠하고 진한 초록색으로 점을 찍어 무늬를 표현합니다. ● P460 ● P410

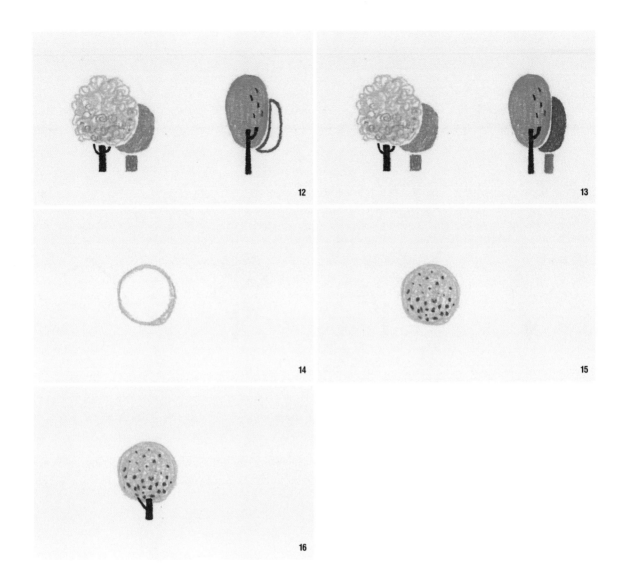

12 진한 갈색으로 나무 기둥과 가지를 그린 후 앞서 그린 나무와 같은 방법으로 타원 모양의 나무를 뒤에 하나 더 겹치게 그려 줍니다. ● P550 ● P510

13 나무 안을 색칠하고 간격을 두어 기둥을 그린 후 완성합니다. ● P510 ● P600

14 지금부터는 벚꽃 나무를 그릴 거예요. 분홍색으로 동그라미를 그려 줍니다. ● P180

15 동그라미 안을 색칠해 주세요. 이번에는 스티플링 기법(25쪽 참조)을 사용해 벚꽃 나무를 그려 볼게요. 진한 분홍색으로 점을 찍어 벚꽃을 표현해요. 동그라미 위쪽의 점보다 아래쪽의 점들은 점점 더 크고 간격을 좁게 해 그려 주세요. ● P180 ● P200

16 진한 갈색으로 나무 기둥과 가지를 그려 벚꽃 나무를 완성합니다. ● P550

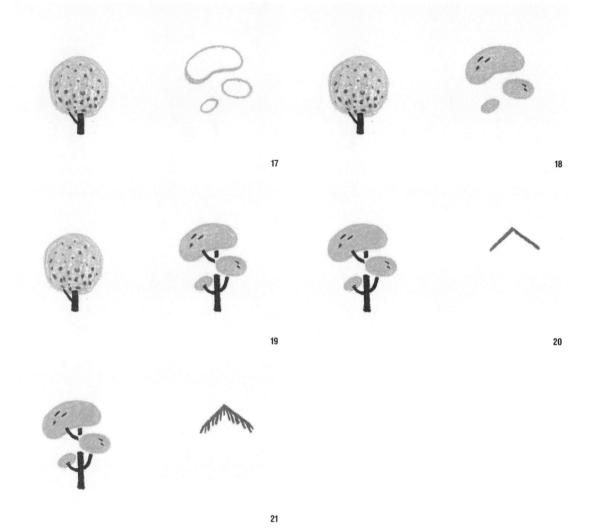

17 이번에는 소나무를 그릴게요. 기울기를 주어 크기가 다른 물방울 모양을 3개 그려 줍니다. 제일 위의 동그라미를 가장 크게 그리고 간격을 두고 동그라미 2개를 점점 작게 그립니다. ● P430

18 꼼꼼하게 색칠한 후 첫 번째 나무와 두 번째 나무에 진한 초록색으로 점을 찍어 무늬를 표현해 주세요. ● P430 ● P410

19 동그라미 사이사이를 지나는 직선을 그려 나무 기둥을 그리고, 나무 기둥에서 동그라미 아래쪽으로 곡선을 그려 가지를 그려 줍니다. ● P550

20 이번에 그릴 나무는 두 선이 대칭되게 ∧ 모양의 나뭇가지를 그려 주세요. ● P510

21 나뭇가지 아래에 같은 간격으로 사선을 그어 뾰족한 잎을 표현해 줍니다. ● P510

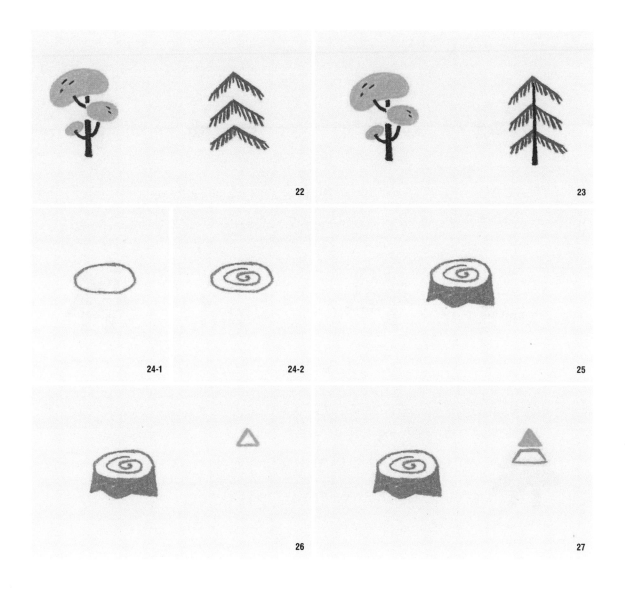

22 간격을 두고 아래쪽에 2개의 나뭇가지를 더 그려 주세요. ● P510

23 3개의 나뭇가지 가운데에 선을 길게 그어 나무 기둥을 그립니다. ● P550

24 이제 나무 그루터기를 그려 볼게요. 먼저 가로가 긴 타원 모양을 그리고 그 안을 코일 형태로 뱅글뱅글 그려 나이테를 표현해 주세요. ● P600

25 타원 아래 나무 기둥을 그려 나무 그루터기를 완성합니다. ● P600

26 이번에는 아래로 점점 커지는 트리 모양의 나무를 그릴 거예요. 가장 위에 작은 삼각형을 그립니다. ● P430

27 삼각형 안을 색칠한 후, 간격을 두고 두 번째 나무 칸을 그려 줍니다. ● P430 ● P460

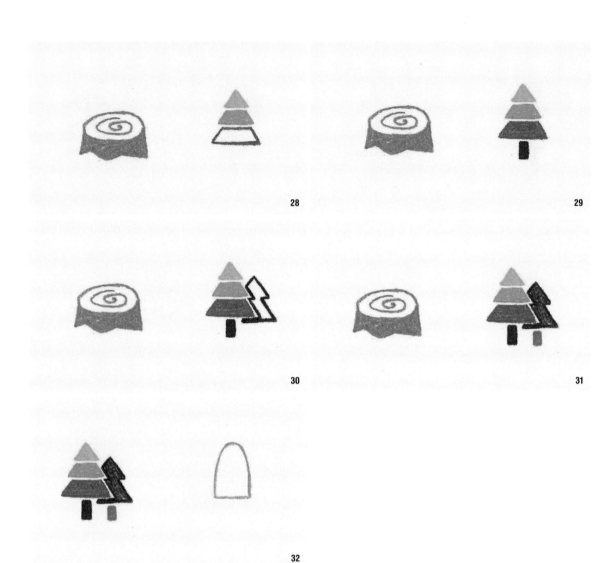

28 두 번째 나무 칸에 색을 채워 주고, 마지막 나무 칸은 두 번째 나무 칸보다 더 크게
 그려 주세요. ● P460 ● P510

29 마지막 칸도 색칠한 후 아래에 짙은 갈색으로 기둥을 그려 줍니다. ● P510 ● P550

30 앞의 나무에 간격을 두고 뒤에 나무를 하나 더 그려요. 조금 더 작고 아래에 위치
 하도록 그려 뒤에 있는 나무를 표현해 줍니다. ● P410

31 뒤쪽의 나무를 색칠하고 나무 기둥도 그려 주세요. ● P410 ● P600

32 마지막으로 종 모양의 나무를 그립니다. ● P480

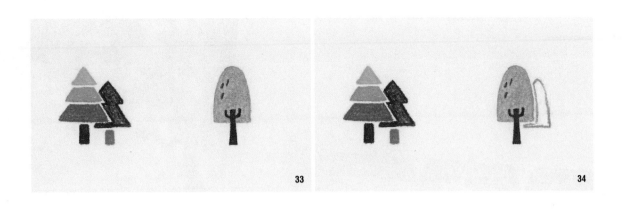

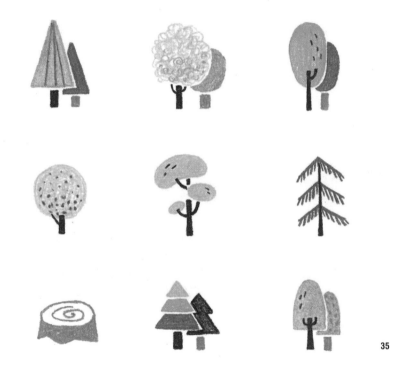

33 나무 안을 색칠하고 진한 초록색으로 점을 찍어 무늬를 표현합니다. 그리고 진한 갈색으로 나무 기둥과 가지를 그려 완성합니다. ● P480 ● P410 ● P550

34 이번에도 간격을 두고 같은 모양의 나무를 하나 더 그려 줍니다. 조금 더 작고 아래에 위치하도록 그려 주세요. ● P080

35 나무 안을 색칠한 후 안쪽에 점을 찍어 무늬를 표현하고, 나무 기둥을 그려 그림을 완성합니다. ● P080 ● P600

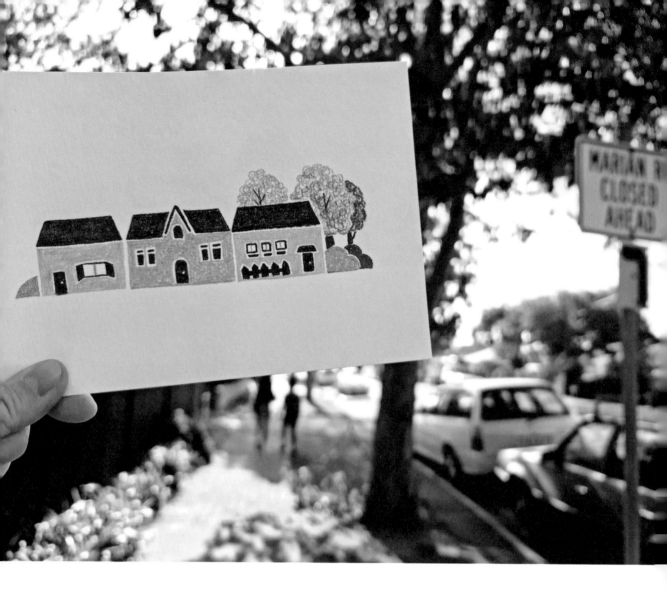

이웃집들
Neighboring houses

호주에는 개성 있는 집들이 참 많아요. 이웃집 구경도 산책의 또 다른 즐거움인데요. 산책하다 만난 이웃집들을 함께 그려 보아요.

더웬트 연필파스텔

- P040 Deep Cadmium
- P280 Dioxazine Purple
- P560 Raw Umber
- P180 Pale Pink
- P480 May Green
- P680 Aluminium Grey
- P220 Burgundy
- P510 Olive Green
- P700 Graphite Grey

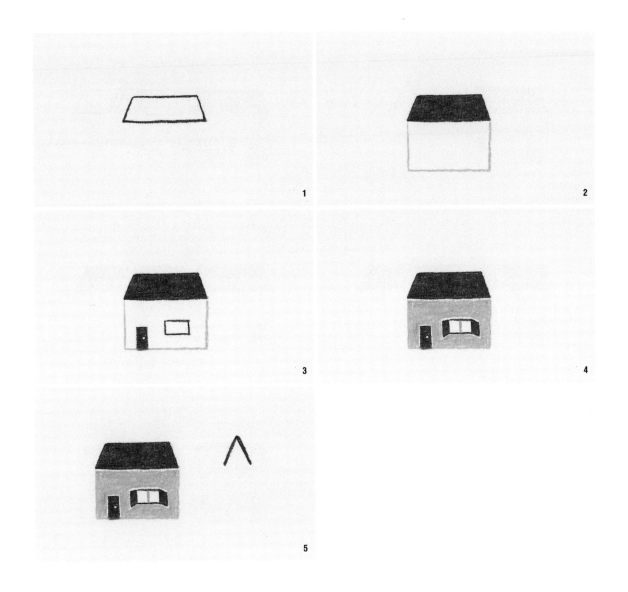

1 첫 번째 집부터 그려 볼게요. 지붕을 사다리꼴 모양으로 그려 주세요. ● P220

2 지붕을 색칠하고 그 아래에 직사각형 모양으로 집을 그려 줍니다. ● P220 ● P180

3 집에 문을 그린 다음 동그란 손잡이를 제외한 부분을 색칠하고, 가로가 긴 직사각형 창문을 그립니다. ● P220

4 창문 양옆으로 창문 덮개를 기울어진 형태로 그리고, 창문 한가운데 세로 선을 그어 유리창을 표현해요. 문과 창문을 제외한 나머지 부분을 분홍색으로 색칠해 첫 번째 집을 완성합니다. ● P220 ● P680 ● P180

5 가운데 집은 뒤집어진 V 자 모양으로 지붕의 가운데 부분을 그립니다. ● P280

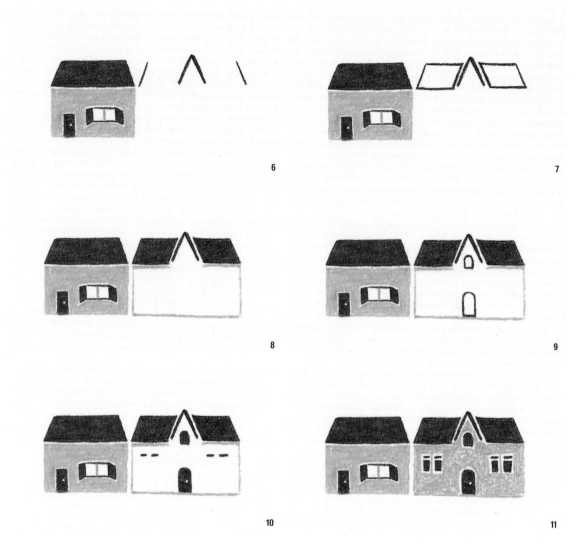

6 지붕의 양 끝 선을 가운데 부분의 기울기에 맞춰 그려 주세요. ● P280

7 지붕 위아래 가로 선을 그려 마주 보는 2개의 평행사변형 지붕을 그립니다. ● P280

8 지붕을 색칠하고 회색으로 직사각형 모양의 집을 그려 주세요. ● P280 ● P680

9 가운데에 윗부분이 둥근 형태의 창문과 문을 그려 주세요. ● P280

10 창문과 문을 색칠하고 지붕 가까이 짧은 선 4개를 그려 창틀을 그립니다. ● P280

11 창틀에 간격을 두고 긴 직사각형의 창문을 그리고 색칠해 주세요. 문과 창문을 제
외하고 나머지 부분을 회색으로 색칠해 가운데 집을 완성합니다. ● P280 ● P680

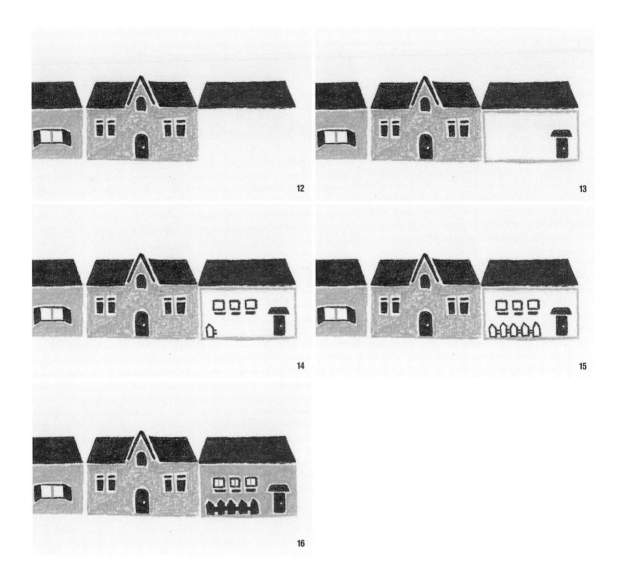

12 세 번째 집의 지붕도 사다리꼴 모양으로 그리고 색칠해 주세요. ● P700

13 지붕 아래 노란색 직사각형으로 집을 그린 후, 직사각형의 문과 사다리꼴 모양의
거터를 그립니다. ● P040 ● P700

14 사각형 창문 3개와 창틀을 그리고, 집 아래쪽에 울타리를 그릴게요. 윗부분이 뾰
족하게 울타리를 그려 주세요. ● P700

15 나머지 울타리도 연결해서 그려 줍니다. ● P700

16 울타리를 색칠해 주세요. 문과 창문, 울타리를 제외한 집을 노란색으로 색칠하고 창
문 가운데 회색 세로 선을 그어 마지막 집을 완성합니다. ● P700 ● P040 ● P680

17

18

19

20

21

17 이제 3채의 집 양옆으로 키가 작은 나무를 그려요. 집의 절반 높이로 둥근 곡선의 나무를 표현합니다. ● P480

18 앞쪽의 나무를 색칠하고 뒤쪽에는 좀 더 진한 초록색으로 나무를 겹쳐 그려 주세요. ● P480 ● P510

19 스컴블링 기법(25쪽 참조)으로 나무를 그릴게요. 가장 오른쪽 집 위로 동글동글 연필파스텔 끝을 굴려가며 나무를 그립니다. ● P480

20 나무를 풍성하게 그리고 나뭇가지를 표현해 주세요. ● P480 ● P560

21 오른쪽에 동글동글 같은 방법으로 연두색 나무 한 그루를 더 그립니다. ● P480

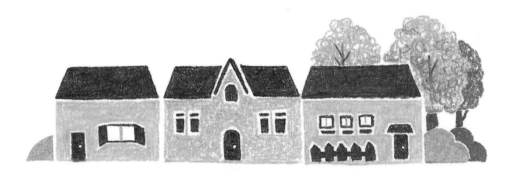

22 연두색 위에 초록색을 동글동글 덧입혀 주고 짙은 갈색으로 나무 기둥과 나뭇가지를 표현해 주세요. ● P510 ● P560

23 연두색 나무 뒤에 키가 조금 작은 초록색 나무를 그린 후, 조금 더 나무를 풍성하게 다듬어 주고 그림을 완성합니다. ● P510 ● P560

My Time

봄, 여름, 가을, 겨울
사계절에 만난 나의 추억과
하루하루 특별한 시간에 만난
나의 일상을 함께 그려 보아요.

봄_
벚꽃과
자카란다

Spring_
Cherry blossoms &
Jakaranda.

한국의 봄을 알리는 벚꽃 나무와 호주의 봄을 알려 주는 자카란다 나무를 그려 보았어요. 더운 지역에서 자라는 자카란다는 하늘하늘 보라색 꽃을 피우는데, 한국의 벚꽃 축제와 마찬가지로 호주에서도 매년 봄 자카란다 축제가 열린답니다. 꽃길 사이를 드라이브하는 기분으로 원근감이 느껴지는 길을 그려 보아요.

더웬트 연필파스텔

P180 Pale Pink P190 Coral P230 Soft Violet

P240 Violet Oxide P510 Olive Green P630 Venetian Red

P690 Blue Grey P720 Titanium White

1 먼저 회색 도로를 그려 볼게요. 아래로 내려오면서 간격이 넓어지도록 대칭되는
두 선을 그려 줍니다. ● P690

2 사다리꼴 모양을 완성하고 안쪽을 꼼꼼하게 색칠해 주세요. ● P690

3 흰색으로 진하게 횡단보도와 차선을 그려 주세요. 강한 힘으로 선을 그리고 선 모
양이 두껍거나 기울어졌다면 다시 회색으로 모양을 다듬어 주세요. ○ P720

4 벚꽃은 동글동글 연필파스텔 끝을 굴려 나무 모양으로 그려 주세요. ● P180

5 스컴블링 기법(25쪽 참조)으로 색칠해요. 동글동글 연필파스텔 끝을 굴리며 여백을
조금씩 주면서 색칠합니다. 진한 분홍색으로 * 모양의 꽃잎도 그려 주세요. ● P180
● P190

6 꽃잎을 풍성하게 그리고 짙은 갈색으로 나무 기둥과 가지를 그립니다. 나무 기둥의 끝은 도로의 바닥 선과 맞춰 주세요. ● P190 ● P630

7 이제 보라색 자카란다를 그릴게요. 벚꽃 나무 뒤쪽으로 조금 작은 동그라미 모양의 자카란다를 그리고 진한 보라색으로 꽃잎을 표현한 후 나뭇가지도 작게 그려 주세요. ● P240 ● P230 ● P630

8 점점 작아지게 벚꽃과 자카란다를 순서대로 그립니다. ● P180 ● P190 ● P240 ● P230

9 도로 오른쪽에도 나무를 그려 줄게요. 벚꽃 나무를 그리고 나무 기둥도 함께 그려 주세요. ● P180 ● P190 ● P630

10 그 뒤로 자카란다와 벚꽃을 점점 작게 그립니다. 중간중간 나무 사이로 가지도 그려 주세요. ● P240 ● P230 ● P180 ● P190 ● P630

11 이번에는 초록색으로 잔디를 그릴게요. 도로와 같은 기울기의 선을 가장 앞쪽 나무 아래로 그리고, 도로 시작과 끝 선에 맞춰 가로 선을 연결해 큰 사다리꼴 모양의 잔디를 그립니다. ● P510

12 도로와 나무에 간격을 두고 초록색을 칠해 그림을 완성합니다. ● P510

여름_
수박

Summer_
Watermelon

나의 계절에 만난

제가 가장 좋아하는 과일은 수박이에요. 건조하고 더운 여름에 수박만큼 시원한 과일도 없죠. 사이다에 수박을 잘라 넣어 수박 화채도 만들고 주스를 만들어 먹기도 해요. 비록 자르긴 힘들지만 수박만큼 달콤하고 맛있는 과일은 없는 것 같아요.

더웬트 연필파스텔

● P130 Cadmium Red ● P410 Forest Green ● P510 Olive Green

● P590 Chocolate ● P680 Aluminium Grey ○ P720 Titanium White

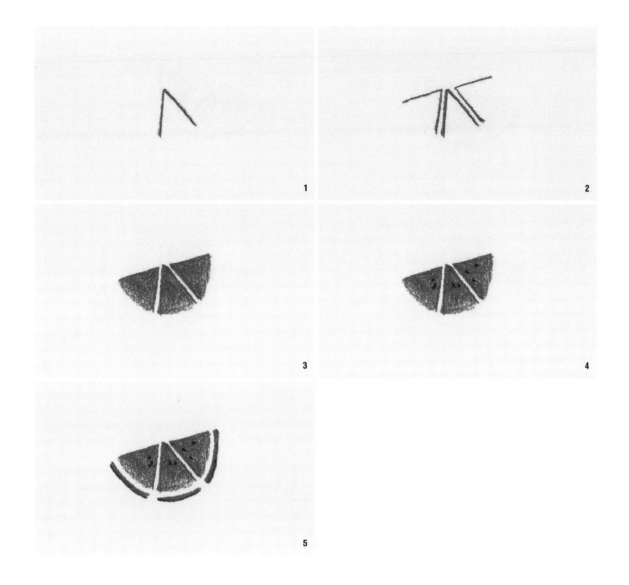

1. 지금부터 수박의 단면을 그려볼 거예요. 먼저 가운데 부분의 수박을 그려 봅니다. 삼각형 모양으로 그리되 아래쪽 면은 그리지 않습니다. ● P130

2. 가운데 수박을 향해 기울어진 삼각형 모양 2개를 더 그려 주세요. ● P130

3. 삼각형의 윗부분부터 색칠합니다. 윗부분은 진하고 꼼꼼하게 칠하고, 아래로 내려 오면서 연하게 색칠해 주세요. ● P130

4. 수박 씨를 짙은 갈색으로 콕콕 찍어 표현해 줍니다. ● P590

5. 수박의 초록색 껍질 부분은 빨간 수박에 간격을 두고 반원으로 그려 줍니다. 초록 껍질 라인을 따라 바로 아래에 진한 초록색을 두툼하게 그려 줄게요. ● P510 ● P410

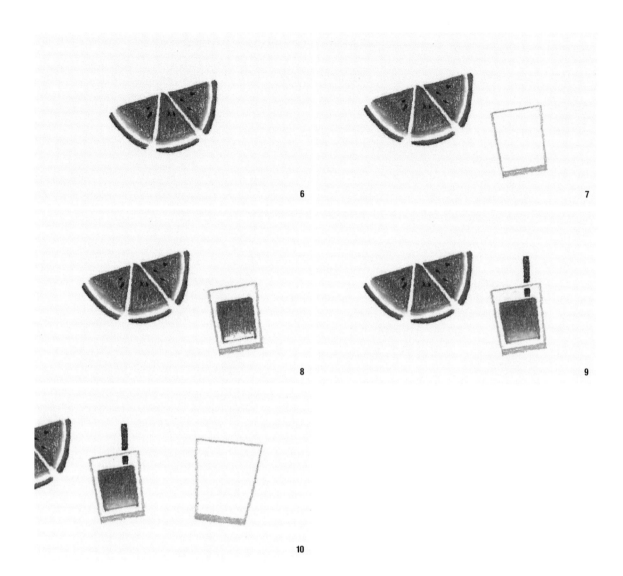

6 수박의 빨간 부분과 초록 껍질 사이의 하얀 부분은 흰색 연필파스텔로 살살 연결
해 자연스럽게 풀어 주세요. ○ P720

7 아래로 폭이 좁아지는 유리컵 하나를 그립니다. 컵의 아랫부분은 선을 두껍게 그
려 주세요. ● P680

8 컵 안에 든 수박 주스는 컵의 2/3 정도까지 빨간색으로 색칠해 주세요. ● P130

9 나머지 1/3은 흰색으로 연결해 자연스럽게 색칠하고, 짙은 갈색으로 유리컵에 담
긴 빨대를 그려 줍니다. ○ P720 ● P590

10 이번에는 저그를 그려 볼게요. 유리컵보다 큰 크기의 저그는 아래로 폭이 좁아지
는 모양으로 그리고, 바닥 면은 조금 두툼하게 그려 줍니다. ● P680

11 삼각형 모양으로 입구를 그리고, 손잡이는 두툼한 곡선으로 그려 주세요. ● P680

12 간격을 두고 빨간색으로 저그의 입구와 안쪽에 수박 주스가 들어갈 공간을 그린 후 색칠합니다. ● P130

13 이번에는 시원한 얼음을 그려 볼게요. 흰색으로 사각형 모양의 얼음을 다양한 크기로 그려 주세요. 덧칠을 해야 하니 연필파스텔의 끝은 뾰족하게 해 주세요. ○ P720

　　　 note 흰색 연필파스텔 끝에 빨간색이 묻어 있다면 닦아가며 그려 주세요.

14 얼음의 그림자를 짙은 갈색으로 그려 주고 그림을 마무리합니다. ● P590

가을_
도토리와
친구들

Autumn_ Acorns & Friends

제가 좋아하는 계절, 가을이 왔어요. 가을에 만나는 도토리, 밤 친구들은 생김새도 너무 귀엽고 색상도 따스해요. 가을에 만나는 친구들을 스티커 모양으로 그려 볼까요.

더웬트 연필파스텔

● P070 Naples Yellow ● P120 Tomato ● P160 Crimson

● P410 Forest Green ● P560 Raw Umber ● P570 Tan

● P630 Venetian Red ● P670 French Grey Light

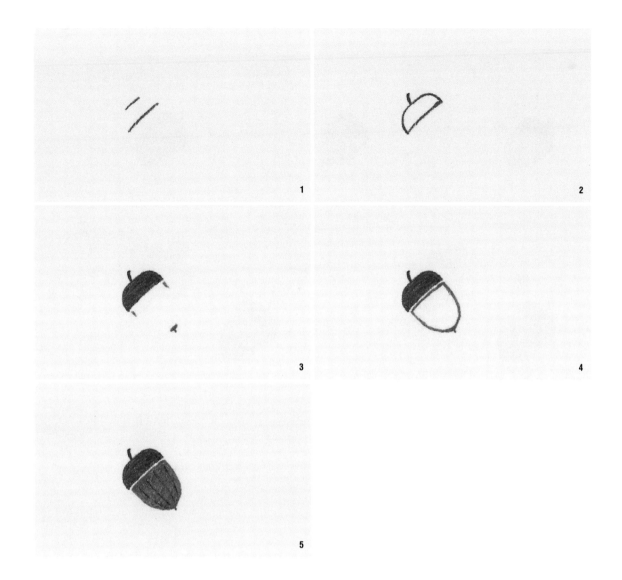

1 먼저 도토리를 그려 볼게요. 짧고 긴 선을 위아래로 비스듬하게 그려 도토리의 위 치를 잡아줍니다. ● P410

2 두 선의 양 끝을 곡선으로 연결해 도토리 깍정이를 그리고, 위로 꼭지를 그려 주세 요. ● P410

3 도토리 깍정이를 색칠하고 간격을 띄워 도토리 몸통을 그려요. 깍정이 아래로 짧 게 세로로 선을 긋고 아래쪽에 두 선이 만나는 점을 찍어 줍니다. ● P410 ● P120

4 두 선과 점을 곡선으로 연결해 도토리 몸통을 그려요. ● P120

5 몸통을 색칠하고 세로로 줄을 그어 도토리를 완성합니다. ● P120 ● P410

6　낙엽은 긴 선을 그어 중심선을 만들고 가장 위쪽의 나뭇잎을 둥글게 그립니다. 그 아래 잎맥을 V 자 모양으로 그린 후 그 끝에 둥근 잎을 마주 보게 연결해 그려요. 가장 아래쪽의 나뭇잎도 잎맥을 그린 후 조금 더 크고 둥글게 연결해 잎 모양을 완성합니다. ● P070

7　낙엽을 색칠하고 짙은 초록색으로 가운데 중심선을 그리고 V 자 모양의 잎맥도 그려 낙엽을 완성해요. ● P070 ● P410

8　이제 밤을 그려 볼게요. 짙은 갈색으로 두 곡선을 마주 보게 그려 밤의 윗부분을 그립니다. ● P560

9　불룩한 삼각형 모양의 밤을 그리고 색칠해 주세요. ● P560

10 간격을 살짝 두고 밤의 아랫부분을 반원 모양으로 그려 색칠합니다. ● P070

11 같은 방법으로 크기가 작은 밤을 하나 더 그려 줍니다. ● P630 ● P570

12 이제는 버섯을 그려요. 짧은 선과 긴 선을 위아래로 그려 버섯 갓의 위치를 잡아 줍니다. ● P160

13 두 선의 양옆을 곡선으로 연결해 버섯 갓을 그리고, 안에 작은 동그라미를 그려 주세요. ● P160

14 동그라미를 제외한 나머지 부분을 색칠한 후, 버섯 갓 아래로 두툼하게 버섯대를 그립니다. ● P160 ● P410

15

16

17

15 마지막으로 호박을 그릴게요. 연한 갈색으로 둥글고 큰 호박을 오른쪽으로 기울어
진 모양으로 그려 주세요. ● P570

16 호박을 색칠하고 짙은 초록색으로 줄무늬와 꼭지를 그려 넣습니다. ● P570 ● P410

17 그림들을 스티커 모양으로 바꿔볼 거예요. 각각의 그림에서 간격을 띄워 테두리와
같은 모양으로 점선을 그리면 스티커 완성입니다. ● P670

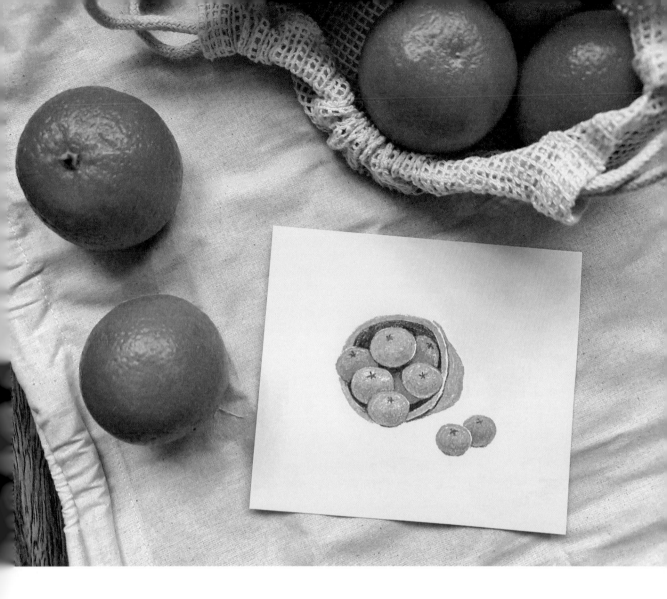

겨울_귤

Winter Tangerine

귤은 주황빛 색상도 예쁘고 생긴 모습도 예쁜 것 같아요. 겨울에
는 늘 한 박스씩 사다 놓고 손끝이 노래지도록 먹었던 기억이 납니
다. 입체감을 표현하며 귤 바구니를 함께 그려 볼까요.

더웬트 연필파스텔

● P080 Marigold ● P100 Spectrum Orange ● P110 Tangerine

● P420 Shamrock ● P560 Raw Umber ● P570 Tan

● P590 Chocolate

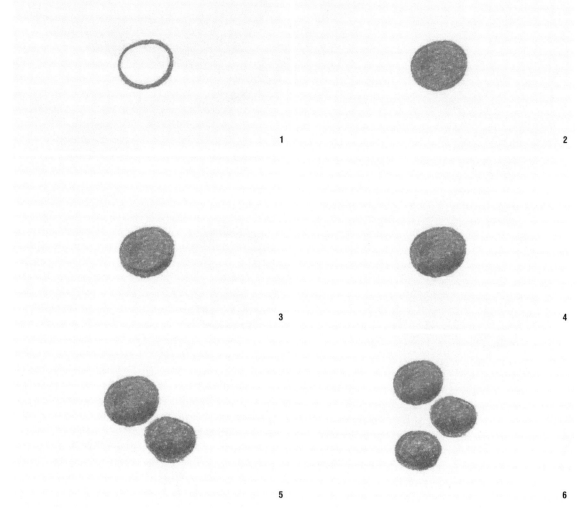

1 자루에 담긴 귤을 표현해 볼게요. 먼저 동그랗게 귤을 그려요. 귤의 모양은 울퉁불통해도 괜찮아요. ● P080

2 동그라미 모양의 귤을 색칠합니다. 귤 표면은 매끄럽지 않으니 꼼꼼하게 색칠하지 않아도 좋습니다. ● P080

3 귤 아래쪽에 주황색으로 곡선을 덧칠해 주세요. ● P100

4 덧칠한 색상과 미리 칠한 색을 블렌딩해 입체감을 표현합니다. ● P100 ● P080

5 같은 방법으로 아래쪽에 귤을 하나 더 그립니다. ● P080 ● P100

6 이번에 그리는 귤은 더 진한 주황색으로 블렌딩해서 입체감을 표현할게요. ● P080
 ● P110

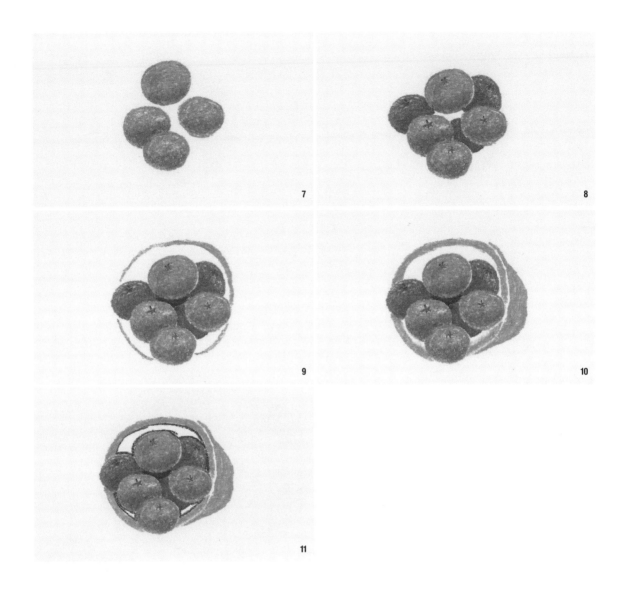

7 뒤쪽에 겹쳐진 귤을 그린 후 색칠하고 진한 주황색으로 입체감을 표현해 주세요.
● P080 ● P110

8 4개의 귤 사이사이로 겹쳐진 진한 주황색 귤을 그리고, 귤의 꼭지 부분은 * 모양으
로 그려 줍니다. ● P100 ● P110 ● P420

9 가운데 빈 곳을 갈색으로 칠해 가장 어두운 부분을 표현하고, 황토색으로 귤을 감
싸고 있는 자루를 동그랗게 그려 줍니다. ● P560 ● P570

10 자루의 테두리를 두툼하게 그린 후 오른쪽에 자루의 뒷부분을 그려 주세요. ● P570

11 자루 안쪽을 갈색으로 칠합니다. 깔끔하게 채색하기 위해 미리 선을 따라 그려 주
면 좋아요. ● P560

12

13

14

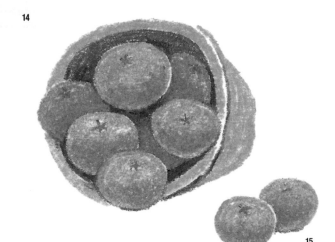

15

12 자루 안쪽의 어두운 부분을 갈색으로 꼼꼼하게 색칠해 주세요. ● P560

13 귤 아래와 자루의 입구에 그림자 라인을 그려 입체감을 표현해 줍니다. ● P560

14 진한 갈색으로 조금 더 선명하게 그림자를 넣어 주고, 진한 주황색으로 귤의 입체
감을 표현해 주세요. ● P590 ● P110

15 앞과 같은 방법으로 자루 바깥쪽에 귤을 2개 더 그리고 색칠합니다. 귤 꼭지는 초
록색으로 * 모양을 그리고, 갈색으로 그림자를 표현해 그림을 완성합니다. ● P080
● P110 ● P420 ● P560

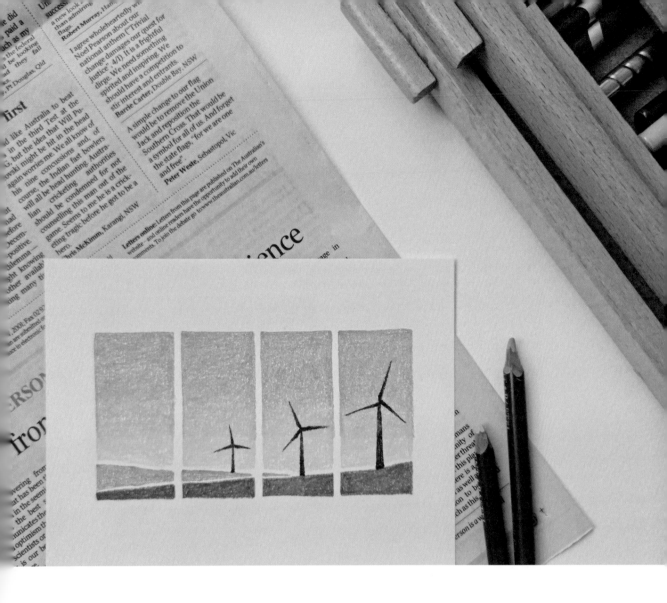

노을 지는 하늘

The Sunset Sky

긴 연휴 여행길에서 만난 노을 지는 하늘이 너무나도 인상 깊었어요. 주황색 하늘과 풍력발전소의 웅장함에 한동안 넋을 잃고 바라본 기억이 나네요. 이번에는 조금 색다르게 면을 나눠 그림을 그려 볼게요.

더웬트 연필파스텔

- P030 Process Yellow
- P040 Deep Cadmium
- P080 Marigold
- P480 May Green
- P510 Olive Green
- P660 Seal

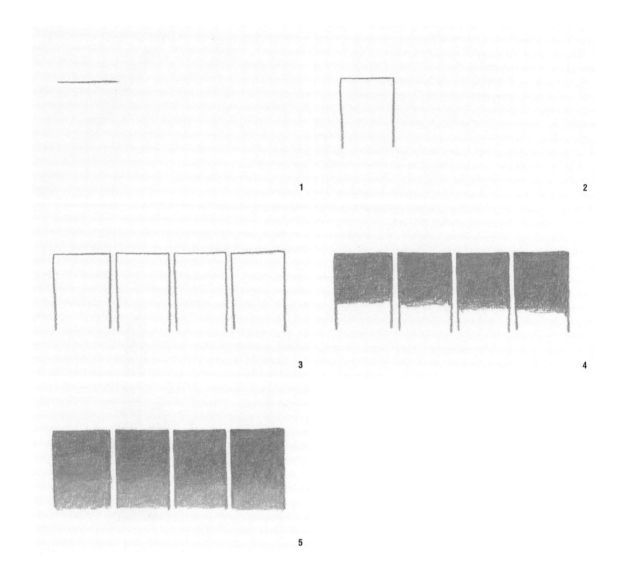

1 　노을 지는 하늘을 4개의 면에 따로 그리지만 합쳐서 보면 하나의 장면으로 보이게 그릴 거예요. 먼저 직사각형의 윗면을 그려 주세요. ● P080

2 　양쪽에 세로로 길게 선을 그려 주세요. 바닥 선은 그리지 않습니다. ● P080

3 　같은 방법으로 간격을 두고 총 4개의 면을 만들어 주세요. ● P080

4 　스케치한 부분의 절반까지 꼼꼼하게 주황색으로 색칠하면서 내려옵니다. 같은 방법으로 나머지 세 면도 색칠해 주세요. ● P080

・5 　주황색에 노란색을 블렌딩해 자연스럽게 연해지는 하늘을 표현해 줍니다. 처음 스케치한 선의 길이까지 색칠할게요. ● P040

　note 두 색상이 만나는 경계면에서는 손의 힘을 빼고 색칠해요. P080과 P040을 번갈아 가며 블렌딩해 주세요.

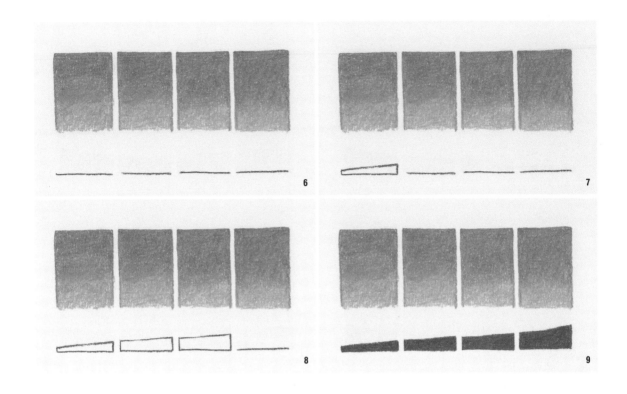

6 노을 지는 하늘 아래로 산을 그려볼 거예요. 산이 들어갈 공간을 두고 주황색 하늘 4개의 가로 선에 맞춰 초록색 선을 그려 줍니다. ● P510

7 기울기가 있는 산의 윗면을 그리고 하늘의 세로 선 위치에 맞춰 산의 세로 선도 그려 주세요. ● P510

8 옆으로 갈수록 점점 높아지는 산을 그려 주세요. 기울기는 점점 커지고, 세로 선은 항상 위의 하늘 선에 맞춰 그려 주면 됩니다. ● P510

9 마지막 산을 그린 후 네 면의 산을 모두 색칠해 주세요. 간격은 있지만 크게 보면 하나의 완만한 산처럼 보입니다. ● P510

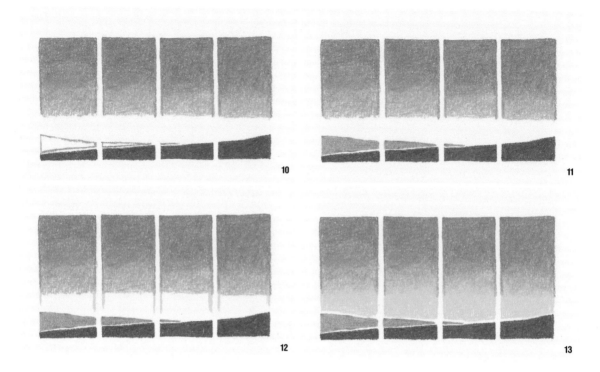

10 초록색 산 뒤로 연두색 산을 그릴게요. 초록색 산보다 두툼하게 시작하지만 폭이 점점 좁아집니다. 나머지 두 면의 산은 점점 기울기를 낮게 해 초록색 산에 가까워 지게 그려 주세요. ● P480

11 연두색 산의 안쪽도 꼼꼼하게 색칠합니다. 전체적으로 산이 완만하고 자연스럽게 연결될 수 있도록 조금씩 선을 정리해도 좋아요. ● P480

12 하늘과 산 사이의 공간을 색칠하기 위해 연한 노란색으로 세로 선을 이어서 그려 줍니다. ● P030

13 주황색과 노란색 아래로 연한 노란색을 자연스럽게 블렌딩해 노을 지는 하늘을 표 현합니다. ● P030

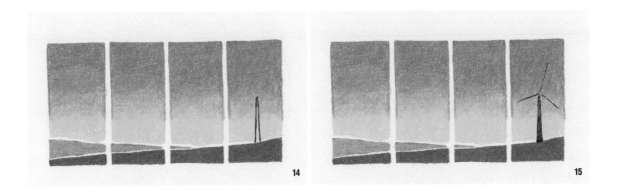

14 그림의 가장 오른쪽 산 위로 풍력발전기를 그릴 거예요. 발전기의 기둥은 산으로 갈수록 벌어지게 그려 줍니다. ● P660

15 기둥을 색칠하고 서로 다른 방향을 보는 3개의 날개를 그립니다. ● P660
　　　[note] 연필파스텔의 끝을 뾰족하게 깎고 세워서 그려 주세요.

16 크기가 작은 풍력발전기를 두 면에 더 그리고, 기둥에 가까운 날개의 선은 조금씩 두툼하게 다듬어 그림을 완성합니다. ● P660

무지개

Rainbow

호주에서는 유독 무지개를 자주 만날 수 있어요. 종종 쌍무지개를 만나기도 한답니다. 오늘 산책길에서 만난 무지개를 함께 그려 보아요.

더웬트 연필파스텔

P030 Process Yellow	P080 Marigold	P130 Cadmium Red
P260 Violet	P290 Ultramarine	P310 Powder Blue
P450 Green Oxide	P480 May Green	P510 Olive Green
P520 Dark Olive	P590 Chocolate	P690 Blue Grey

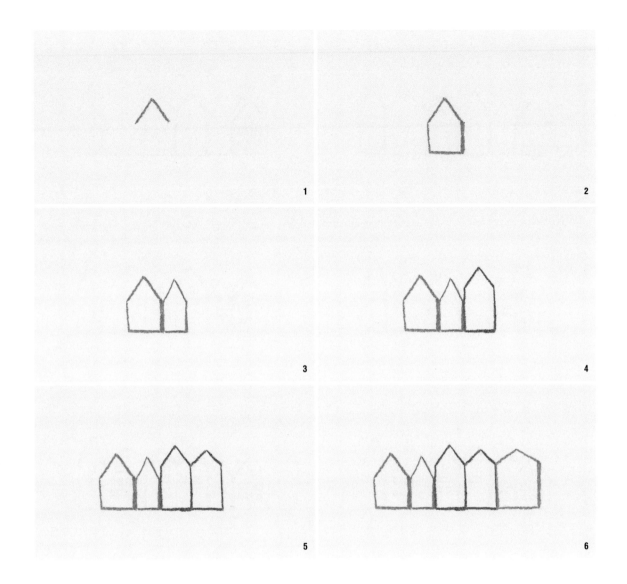

1 먼저 뾰족한 지붕이 있는 집을 그릴 거예요. 두 선의 끝을 맞대어 뾰족한 산 모양을 그려 주세요. ● P450

2 지붕 아래로 선을 연결해 집을 그려 주세요. 집 오른쪽의 세로 부분은 두툼하게 그려 집의 옆면을 표현해 줍니다. ● P450

3 이번에는 폭이 조금 좁은 집을 그려 줍니다. ● P450

4 다른 색상으로 키가 크고 폭이 넓은 집을 그려 주세요. ● P520

5 그 옆으로 키가 조금 작은 집을 그려 줍니다. ● P520

6 색상을 바꿔 가장 폭이 넓은 집을 그려 줍니다. ● P690

7

8

9

10

11

12

7 마지막 집은 가장 날씬하게 그려 주세요. ● P690

8 첫 번째 집의 지붕 오른쪽 옆면을 그리고 창문을 그려 주세요. 창문은 작고 세밀하게 그려야 하기 때문에 연필파스텔의 끝을 뾰족하게 한 후 그려 주세요. ● P590

9 두 번째 집의 지붕도 옆면을 그리고 창문을 그립니다. ● P590

10 가운데 두 집의 지붕은 ㅅ 모양으로 그려 정면에서 보이는 모습으로 표현하고 창문도 그려 줍니다. ● P590

11 이번에는 지붕의 왼쪽 옆면을 그린 후 창문을 그려 주세요. ● P590

12 마지막 집 역시 지붕의 왼쪽 옆면을 그리고 창문을 그립니다. ● P590

13

14

15

16

17

13 스케치한 지붕의 면 안쪽을 색칠해 주세요. 연필파스텔의 끝을 세워 색칠한 선이 스케치 라인 밖으로 나가지 않도록 합니다. ● P590

14 창문에 창살을 그리고 군데군데 창문 안쪽은 색칠해 주세요. ● P590

15 집들 뒤로 산을 그려 볼게요. 지붕들 위로 사선을 그린 후, 뾰족뾰족 지붕을 따라 선을 그려 산을 표현해 줍니다. ● P510

16 산 안쪽을 꼼꼼하게 색칠해 주세요. ● P510

17 이제 그림의 주인공인 무지개를 그릴 차례입니다. 빨간색으로 산 위의 무지개를 둥근 곡선으로 그려 주세요. 빨간색 선 아래로 색상이 더 들어가야 하니 큰 곡선으로 그려야 해요. ● P130

18 빨간색 선 아래로 주황색, 노란색, 초록색, 파란색, 보라색을 차례로 두툼하게 그려 무지개를 완성합니다. ● P080 ● P030 ● P480 ● P290 ● P260

19 이제 무지개가 뜬 화창한 하늘을 그려 봅니다. 하늘색으로 직사각형 모양의 틀을 그려 주세요. 무지개의 안쪽도 선을 그려 주세요. ● P310

20 하늘을 색칠하고 그림을 마무리합니다. ● P310

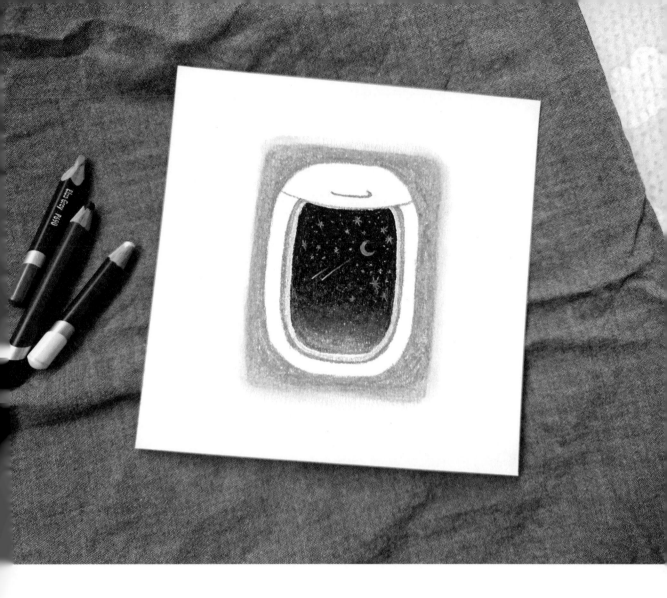

밤 비행기

Night flight

이곳에서 한국까지의 비행시간은 꼬박 하루가 걸려요. 한국으로
한 번에 가는 비행기가 없는 곳에 살고 있어서 다른 나라를 경유해
들어간답니다. 밤이 되어 창밖을 바라보면 더 많은 생각에 잠기게
되는데요. 비행기 창밖으로 보이는 달과 별을 함께 그려 보아요.

더웬트 연필파스텔

● P280 Dioxazine Purple ● P300 Pale Ultramarine ● P360 Indigo

● P680 Aluminium Grey ● P690 Blue Grey ● P710 Carbon Black

○ P720 Titanium White

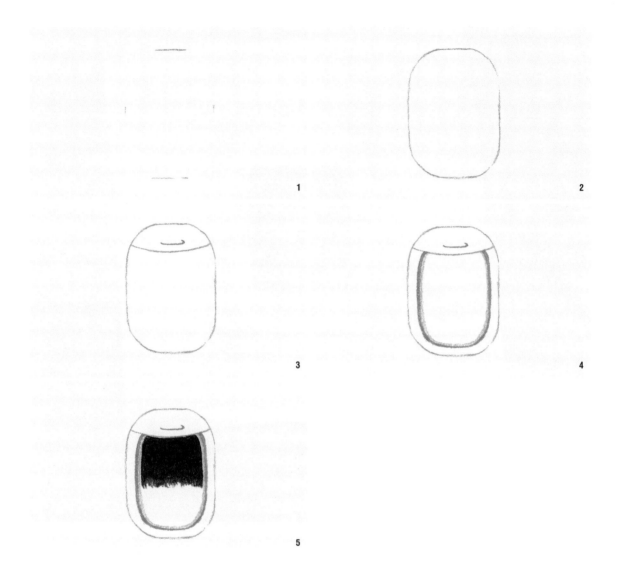

1 비행기 창문의 크기를 정하고 네 면에 선을 그어줍니다. ● P690

2 위아래에 가로로 그은 선을 곡선으로 연결해 비행기 창문을 그려 주세요. ● P690

3 창문 안쪽으로 덮개 부분을 그리고 손잡이도 그립니다. ● P690

4 덮개 안쪽으로 들어간 창문 틀을 그릴게요. 짙은 회색과 옅은 회색으로 모서리가 둥근 창문을 두툼하게 그립니다. ● P690 ● P680

5 이번에는 비행기 밖으로 보이는 밤하늘을 그려 볼게요. 검은색으로 창문의 1/3까지 색칠하고 검은색에 인디고 색상을 연결해 창문의 절반까지 색칠합니다. 달과 별을 표현하기 위해 바탕색을 꼼꼼하게 칠해 주세요. ● P710 ● P360

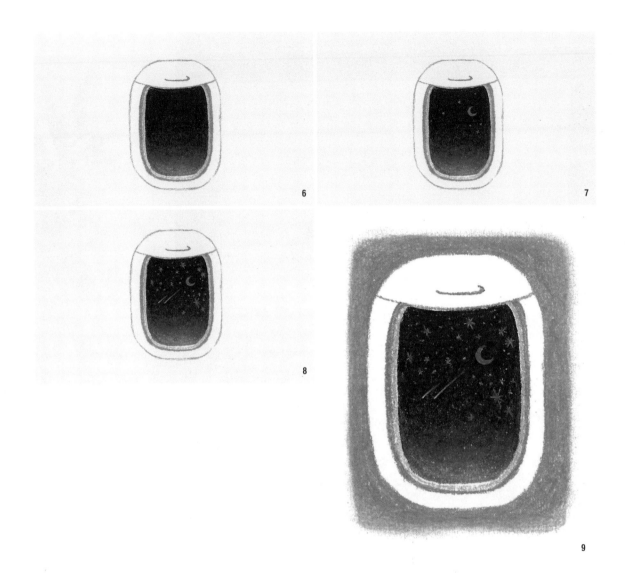

6 다른 두 색상을 연결해 칠함으로써 밤하늘을 완성합니다. ● P280 ● P300

7 흰색으로 C 모양의 달과 * 모양의 별을 그려요. ○ P720

[•note] 날카롭고 강한 힘으로 선을 그리고 흰색 연필파스텔 끝에 다른 색상이 묻어 있다면 닦으면서 그려 주세요.

8 밤하늘 가득히 큰 별과 작은 별을 표현하고 별똥별을 표현합니다. 별똥별은 사선으로 그려요. 아래에서 힘을 주어 시작하고 끝부분은 손에 힘을 빼면서 선을 그어 주세요. ○ P720

9 비행기 창문 밖으로 회색 바탕을 색칠해 그림을 완성합니다. ● P690

야경

Night scene

여유 있는 저녁 시간에는 시내 야경을 보러 종종 뒷동산에 올라가
요. 다양한 색상의 블렌딩으로 야경을 함께 표현해 보는 것도 재
미있답니다.

더웬트 연필파스텔

- P150 Flesh
- P190 Coral
- P200 Magenta
- P300 Pale Ultramarine
- P310 Powder Blue
- P370 Pale Spectrum Blue
- P650 French Grey Dark
- P670 French Grey Light
- P710 Carbon Black
- P720 Titanium White

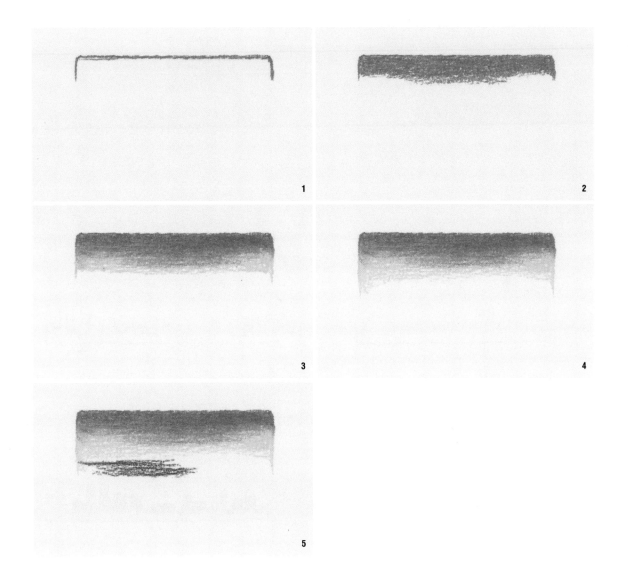

1 먼저 하늘을 그려 볼게요. 가로가 긴 직사각형 틀 안에 풍경을 그리기 위해 윗면을 길게 스케치하고 짧게 세로 선을 그려 줍니다. ● P300

2 스케치 되어 있는 공간까지 가로로 선을 길게 이어 색을 칠해 주세요. ● P300

3 하늘색을 자연스럽게 연결해 칠합니다. 경계면이 잘 연결되도록 앞의 색상과 번갈 아 가며 색칠해 블렌딩해 주세요. ● P370

4 더 연한 하늘색을 연결하며 색칠합니다. ● P310

5 아랫부분은 손에 힘을 살살 주어 진한 분홍색을 색칠해 주세요. 연필파스텔 끝을 가로로 연결해서 칠해 줍니다. ● P200

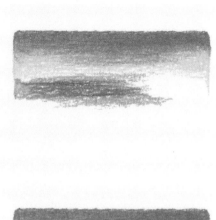

6

7

8

9-1

9-2

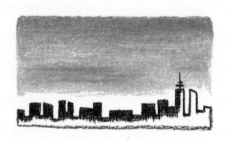

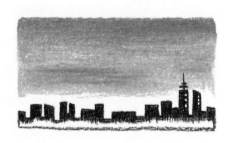

10

11

6 진한 분홍색 위에 분홍색을 블렌딩해 색상을 연결하며 공간을 넓혀 줍니다. ● P190

7 연한 분홍색으로 두 분홍색과 하늘색을 연결합니다. ● P150

8 지금까지 사용한 색상이 모두 자연스럽게 연결될 수 있도록 블렌딩하고 공간을 두고 짙은 회색으로 직사각형 틀의 아랫면을 스케치합니다. ● P650

9 이제 멀리 보이는 건물을 그릴 거예요. 짙은 회색으로 그린 아랫면의 선을 검은색으로 연결해 높이와 모양이 다른 건물을 그려 줍니다. ● P710

10 검은색으로 건물 스케치의 중간 정도만 색칠해 주세요. ● P710

11 중간에 네모 모양을 비워 두고 색칠하면 건물의 창문을 좀 더 쉽게 표현할 수 있어요. ● P710

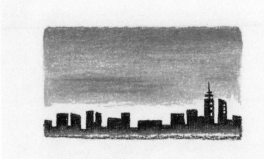

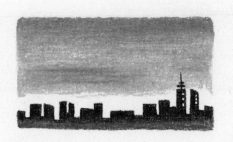

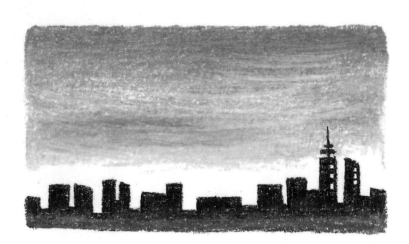

12 건물 아래 빈 공간은 연한 회색으로 연결해 색칠해 줍니다. ● P670

13 연한 회색에 다시 진한 회색을 연결하여 색칠하고 건물을 마무리합니다. ● P650

14 흰색으로 하늘의 아랫부분과 건물 쪽을 자연스럽게 블렌딩해 주세요. 마지막으로 하늘에 ⌒ 모양의 선을 이어 그려 구름을 완성합니다. ○ P720

note 흰색이 검은색에 오염되지 않도록 연필파스텔 끝을 세워서 색칠합니다.

267

할로윈

Halloween.

매년 10월 31일, 할로윈에는 동네 아이들이 유령이나 마녀 분장을 하고 이웃집을 찾아다니며 사탕이나 초콜릿을 받아요. 호박 모양 바구니 안에 사탕을 잔뜩 받아온 아이들의 행복한 모습과 손수 집을 장식하고 사탕을 준비하는 어른들의 모습을 볼 수 있는 즐거운 행사랍니다.

더웬트 연필파스텔

- P080 Marigold
- P100 Spectrum Orange
- P260 Violet
- P450 Green Oxide
- P630 Venetian Red
- P660 Seal

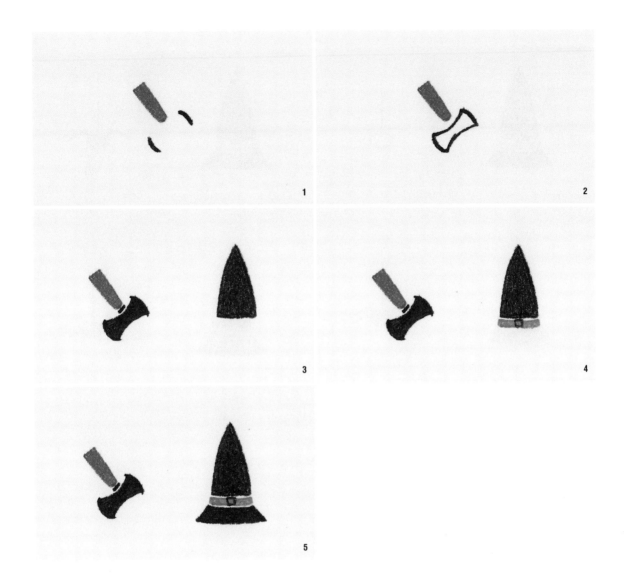

1 먼저 도끼를 그려 볼게요. 갈색으로 폭이 좁은 직사각형 모양의 손잡이를 그려 색칠하고, 괄호 모양으로 도끼의 날을 그려 줍니다. ● P630 ● P660

2 나머지 두 면은 오목렌즈 모양으로 그려 도끼날을 완성합니다. ● P660

3 손잡이와 도끼날 사이의 연결 부분을 짧은 가로 선으로 그리고 도끼날을 색칠해 주세요. 이번에는 마녀의 모자를 그립니다. 삼각형 모양으로 모자의 윗부분을 그린 후 색칠해 주세요. ● P660

4 모자의 띠 부분을 주황색으로 두툼하게 그리고, 가운데 작은 직사각형을 그립니다. ● P080 ● P660

5 모자의 띠 아랫부분을 사다리꼴로 펼쳐 그리고 색칠해 모자를 완성합니다. ● P660

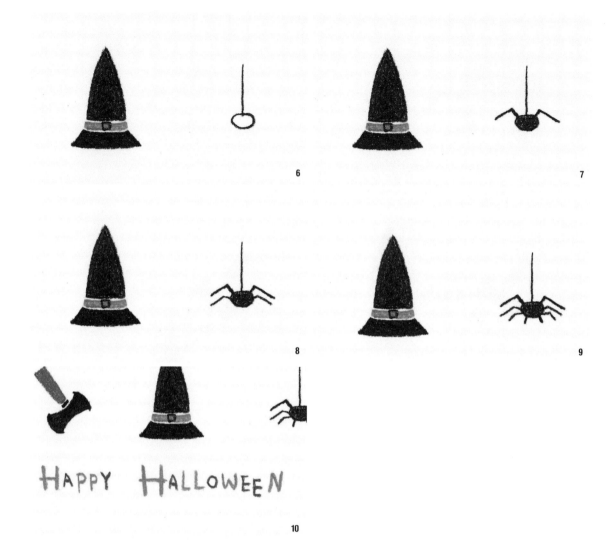

6 이제 거미줄을 그릴게요. 세로로 길게 선을 그은 후 그 아래 타원 모양으로 거미의 몸통을 그려 주세요. ● P660

7 거미의 몸통을 색칠하고 거미의 다리를 그립니다. 거미의 다리는 8개인데, 좁은 공간에 4개씩 그려야 하니 거미 다리 각도를 잘 조절해서 그려 주세요. ● P660

8 점점 각도를 완만하게 해서 다리를 그려 줍니다. ● P660

9 나머지 다리도 그려 거미를 완성해요. ● P660

10 가운데 빈 공간에는 주황색과 보라색으로 HAPPY HALLOWEEN이라는 글자를 써 주세요. ● P080 ● P260

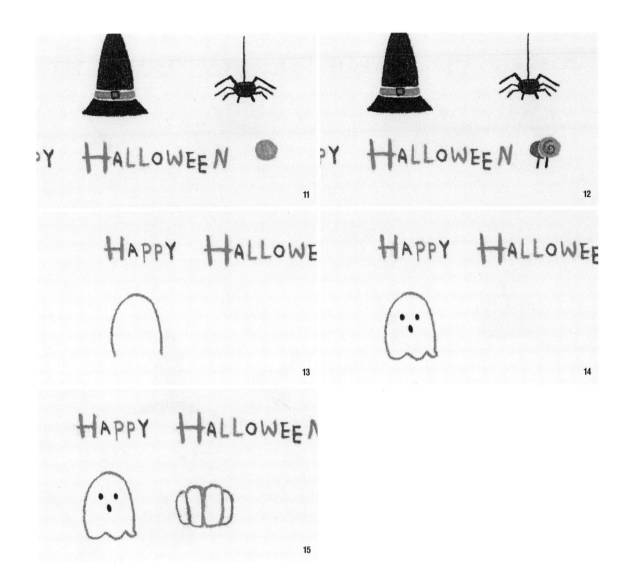

11 글씨 옆에 작은 막대사탕을 그릴게요. 주황색으로 동그라미를 그려 주세요. ● P080

12 동그라미 안에 보라색으로 뱅글뱅글 무늬를 그리고 막대를 연결해 그린 다음, 뒤쪽에 보라색 막대사탕을 하나 더 그려 줍니다. ● P260 ● P660

13 천을 뒤집어쓰고 있는 유령을 그리기 위해 곡선으로 둥글게 윗면을 그려 주세요. ● P450

14 아랫면은 구불구불 곡선으로 연결해 주고 눈과 입을 작고 동그랗게 그려 넣습니다. ● P450 ● P660

15 할로윈에 호박이 빠질 수 없겠죠. 색상이 다른 주황색으로 모서리가 둥근 직사각형을 연결해 호박을 그립니다. ● P080 ● P100

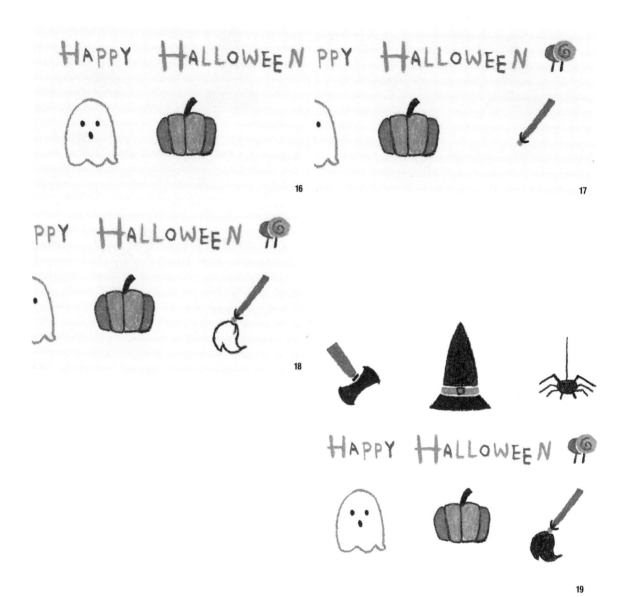

16 호박은 양 끝의 두 면은 진한 주황색으로, 가운데 두 면은 연한 주황색으로 색칠해 주세요. 어두운색으로 호박의 테두리를 그리고 꼭지도 그려 줍니다. ● P080 ● P100 ● P660

17 이제 마녀의 빗자루를 그려 줄게요. 손잡이를 기울기 있게 그리고 주황색의 연결 부분과 빗자루의 윗부분을 뾰족하게 그려 줍니다. ● P630 ● P080 ● P660

18 빗자루의 빗 아랫부분은 바람에 날리는 모습처럼 곡선으로 표현해 줍니다. ● P660

19 빗자루 안을 색칠하고 그림을 마무리합니다. 해피 할로윈! ● P660

설날 한복

New Year's Day
Hanbok

해외에 살고 있는 저는 명절 때가 되면 유난히 한국이 더 그립답니다. 그래서 명절마다 아이들에게 한복을 입히고 사진을 찍어 주며 한국의 문화를 잊지 않게 하고 있는데요. 아이들의 색동 한복과 장신구를 함께 그려 보아요.

더웬트 연필파스텔

- P140 Raspberry
- P150 Flesh
- P280 Dioxazine Purple
- P490 Pale Olive
- P510 Olive Green
- P670 French Grey Light
- P690 Blue Grey

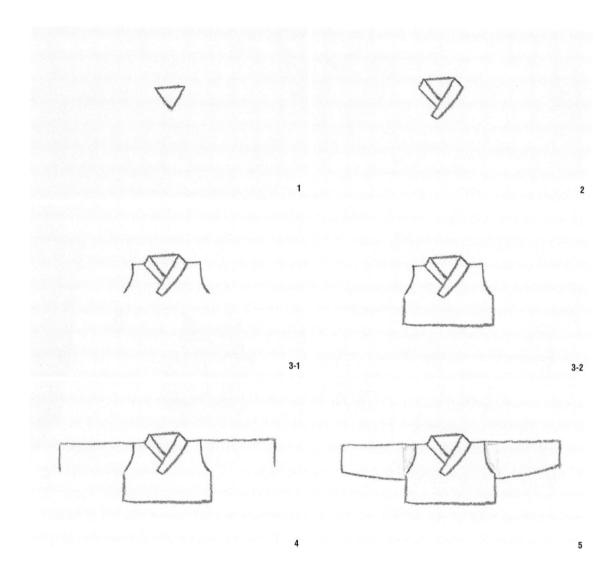

1 저고리의 고대와 동정을 그리기 위해 먼저 역삼각형을 그립니다. ● P670

2 역삼각형의 아래로 두께를 그려 넣어 깃을 표현해 주세요. ● P670

3 저고리 몸판인 길을 그려요. 길을 그리기 위해 곡선 아래 세로로 선을 그어 몸판과
 소매가 붙는 진동을 그리고, 몸판 아래 가로 선을 그어 도련을 그립니다. ● P670

4 이제 소매를 그릴게요. 화장을 가로로 길게 양쪽으로 그리고, 짧은 세로로 소맷부
 리를 그립니다. ● P670

5 옷소매 아래는 곡선으로 그리고, 소매에 색동무늬 표현을 위해 칸을 나눠 그려 줄
 게요. ● P670 P490

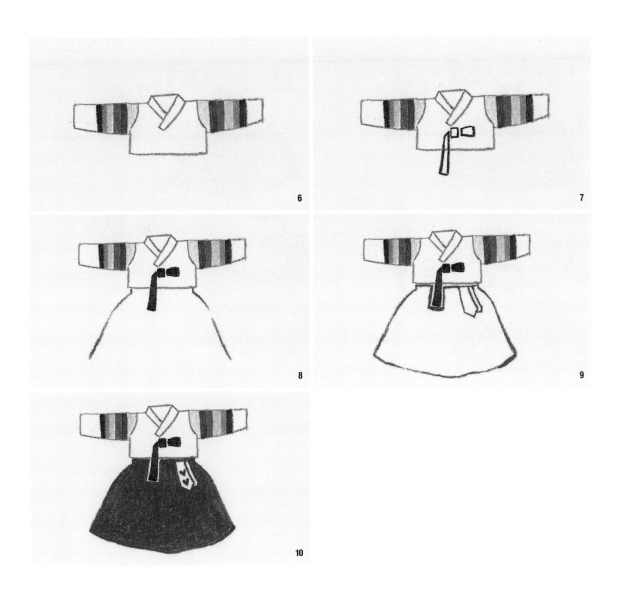

6 다양한 색상의 색동을 두툼하게 그려 주세요. P490 ● P140 ● P510 ◉ P150 ● P690
● P280

7 이제 작은 사각형과 세로로 긴 직사각형으로 묶여 있는 고름을 그립니다. ● P280

8 고름 안쪽을 색칠하고 저고리를 완성합니다. 그 다음으로 한복 치마를 그려 줄게
요. 저고리 아래 세로로 선이 퍼지듯이 한복 치마를 그립니다. ● P280 ● P140

9 곡선으로 치맛단을 연결해 그리고, 치마 안에 장신구인 향대를 세로로 길게 그려
주세요. ● P140

10 향대 안에 하트를 작게 그리고 향대를 제외한 나머지 부분을 색칠합니다. 치마의
위쪽에서 아래쪽 방향으로 색칠해 치마를 완성합니다. ● P140

11 이제 노리개를 그려 볼게요. 타원 모양의 고리와 매듭을 그리고 매듭 아래 초록색으로 동그라미를 그려 주세요. ● P280 ● P510

12 동그라미 안에 하트 모양을 남기고 색칠한 후 선을 겹쳐 그린 술을 달아 노리개를 마무리합니다. ● P510 ● P280

13 같은 방법으로 나비 모양의 노리개를 하나 더 그려 주세요. ● P280 ● P140

14 다음에는 버선을 그립니다. 버선목을 그리기 위해 기울기 있게 가로로 선을 그립니다. ● P670

15 밖으로 향하는 곡선을 그려 버선코를 표현하고, 뒷꿈치 부분은 약간 안으로 들어가게 그립니다. ● P670

16 앞부리와 홈을 곡선으로 그려 버선의 형태를 완성합니다. ● P670

17 버선코에 빨간색 선을 여러 개 겹쳐 삭모를 달고 버선목 위에는 두툼하게 선을 두
른 후, 그 아래 리본 모양으로 대님을 달아 주세요. 같은 방법으로 반대쪽 버선도
그립니다. ● P140 ● P670

18 이제 남자아이 한복을 그릴게요. 앞의 여자아이 한복 저고리처럼 역삼각형으로 저
고리의 동정과 깃을 그립니다. ● P670

19 배자를 그리기 위해 곡선으로 진동을 그려 주세요. ● P280

20 진동 양옆으로 소매를 길게 그려 색칠한 후 소맷부리 가까이에 색동무늬를 그립니
다. ● P670　　P490 ● P510 ● P280

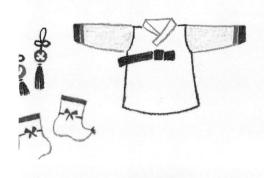

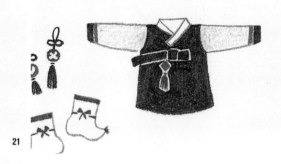

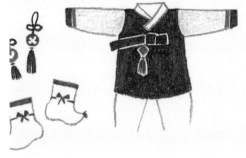

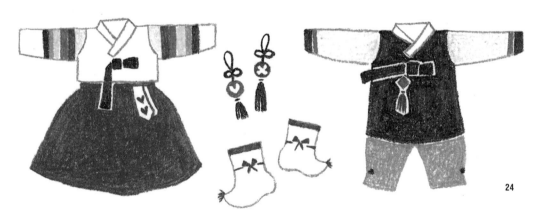

21 사각형으로 저고리 고름을 그리고 색칠해 주세요. 배자의 끝은 약간 벌어지는 모양으로 그린 후 곡선으로 도련을 그려 마무리합니다. ● P280

22 마름모 모양으로 초록색의 노리개를 그리고 빨간색 술을 달아 줍니다. 노리개를 제외한 배자를 색칠해요. ● P510 ● P140 ● P280

23 마지막으로 바지를 그려 볼게요. ∧모양의 배래를 그리고 바깥쪽은 곡선으로 그려 마루폭을 넓게 그려 줍니다. ● P690

24 바지 아래쪽에 부리를 그려 모양을 완성하고 색칠한 후, 작은 동그라미로 매듭단추를 표현해 마무리합니다. ● P690 ● P280

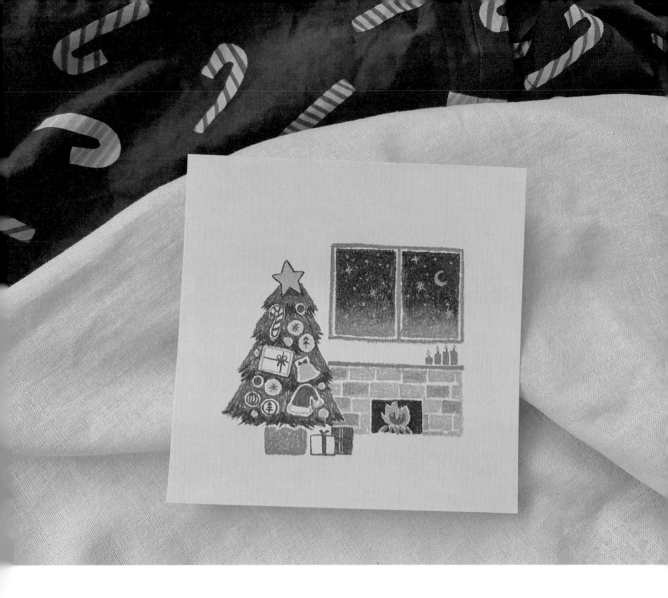

크리스마스

Christmas

크리스마스입니다. 가족과 함께 트리에 장식을 달고 산타할아버지를 기다려요. 이번 크리스마스에는 산타할아버지가 오실까요? 크리스마스 트리와 벽난로, 눈 내리는 밤을 표현해 봐요.

더웬트 연필파스텔

● P040 Deep Cadmium	● P050 Saffron	● P080 Marigold
● P140 Raspberry	● P280 Dioxazine Purple	● P300 Pale Ultramarine
● P450 Green Oxide	● P500 Ionian Green	● P510 Olive Green
● P530 Sepia	● P600 Burnt Ochre	● P680 Aluminium Grey
● P690 Blue Grey	○ P720 Titanium White	

1 먼저 트리 가장 위에 있는 별을 그려 볼게요. 노란색으로 별을 그려 주세요. ● P040

2 별 안을 색칠하고 어두운색으로 테두리를 그려 줍니다. ● P040 ● P280

3 이번에는 캔디 케인을 그려요. 구부러진 모양의 지팡이를 그립니다. ● P140

4 지팡이의 모양을 완성하고 간격을 두며 줄무늬를 그려 주세요. ● P140

5 캔디 케인 오른쪽으로 크기가 각각 다른 동그라미 3개를 그려 주세요. ● P140 ● P050

 note 거리를 너무 두면 장식 뒤에 위치할 트리를 크게 그려야 해요. 너무 떨어지지 않게 그려 주세요.

6 동그라미 안에 장식을 그려요. * 모양을 그려 눈꽃과 짧은 세로 선에 ∧모양을 2개 겹쳐 그려 나무를 표현해요. 작게 노란색 동그라미도 그립니다. ● P500 ● P040

7 선물 상자는 직사각형으로 그린 후 빨간색으로 가로와 세로로 선을 겹쳐 그립니다. ● P680 ● P140

8 가로 선과 세로 선이 만나는 부분에 리본을 그려 줍니다. 선물 상자 오른쪽에 기울어진 모양의 종을 그려 주세요. ● P140 ● P040

9 종을 색칠하고 종 위에 작은 삼각형으로 리본을 그립니다. ● P040 ● P140

10 이제 산타할아버지 모자를 그릴게요. 곡선으로 오른쪽으로 올라가다 아래로 내려가며 폭이 좁아지는 모자를 표현합니다. ● P140

11 모자를 색칠하고 모자 아랫부분과 끝부분에 솜뭉치를 표현해 주세요. 모자 왼쪽 공간에 작은 동그라미 장식을 그립니다. ● P140 ● P680 ● P050

12 빨간색으로 각각의 장식에 눈꽃, 줄무늬, 나무 모양을 그리고, 장식 사이사이로 작
은 동그라미를 그려 풍성하게 트리를 꾸며 주세요. ● P140 ● P040 ● P680

13 이제 장식 뒤로 트리를 그려 볼게요. 아래로 갈수록 폭이 점점 넓어지게 사선을 그
립니다. ● P510
[note] 장식이 들어갈 수 있게 장식 바깥쪽에 트리 선을 그려 주세요.

14 4단으로 트리를 그리고 장식과 간격을 두어 선을 그어 주세요. ● P510
[note] 꼼꼼하게 색칠하지 않아도 됩니다. 세로 선을 옆으로 연결하며 색칠해 단을 채워 주세요.

15 트리를 모두 색칠해 주세요. 연필파스텔의 끝을 뾰족하게 만들어 선을 연결하면
트리 표현이 더 쉽습니다. ● P510

16 각 단의 끝에 진한 초록색을 연결해 페더링 기법(24쪽 참조)으로 칠해 주세요. ● P500

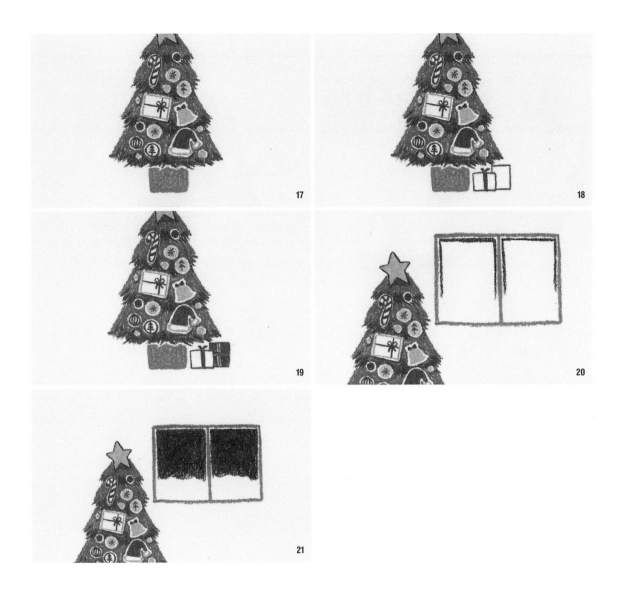

17 모든 단의 끝에 진한 초록색을 색칠해 트리를 풍성하게 만든 후, 트리 아래로 두꺼운 나무 기둥을 그려 주세요. ● P500 ● P600

18 나무 기둥 옆으로 선물 상자를 그려요. 두 상자를 겹치게 그리고 앞의 상자에는 리본을 그려 줍니다. ● P140

19 뒤쪽의 상자는 빨간색으로 색칠하고 초록색으로 리본을 그려 주세요. ● P140 ● P510

20 창문은 가로로 긴 직사각형을 그리고, 직사각형 가운데 선을 그려 창문을 나눈 후 창틀을 두툼하게 만들어 줍니다. 이제 창밖으로 눈이 내리는 밤하늘을 그릴게요. 창문과 간격을 두고 짙은 보라색을 칠할 위치를 그려 주세요. ● P600 ● P280

21 창문의 2/3까지 짙은 보라색으로 꼼꼼하게 색칠합니다. ● P280

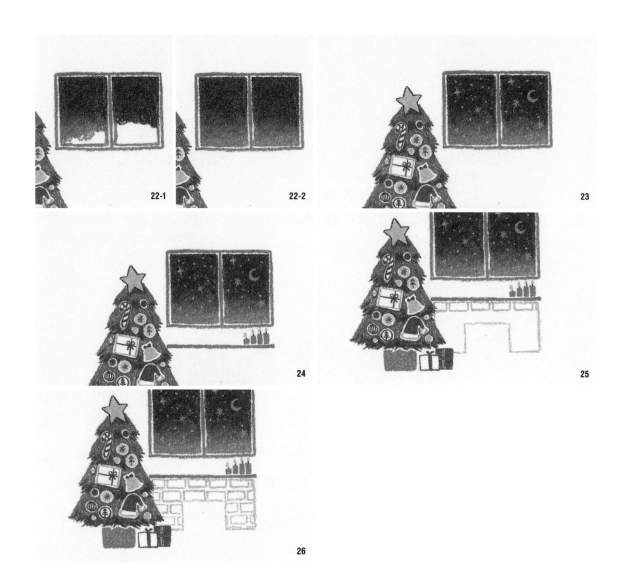

22 짙은 보라색 아래 연한 울트라마린을 블렌딩하며 창문에 비치는 밤하늘을 그려 주
세요. ● P280 ● P300

23 흰색으로 C 모양의 달과 * 모양의 별을 그립니다. ○ P720

(•note) 날카롭고 강한 힘으로 선을 그리고, 흰색 연필파스텔 끝에 다른 색상이 묻어 있다면 닦으면서 그려 주세요.

24 창문 아래 가로로 긴 선을 그어 벽난로의 상판을 그려 줍니다. 상판 위로 크기가
다른 캔들 4개를 그려 주세요. ● P600 ● P450 ● P040 ● P530

25 아래가 뚫린 직사각형을 그려 벽난로의 몸통을 그린 다음, 일정하게 간격을 두며
직사각형 모양의 벽돌을 그립니다. ● P680

26 벽난로 안에 벽돌을 모두 그려 주세요. ● P680

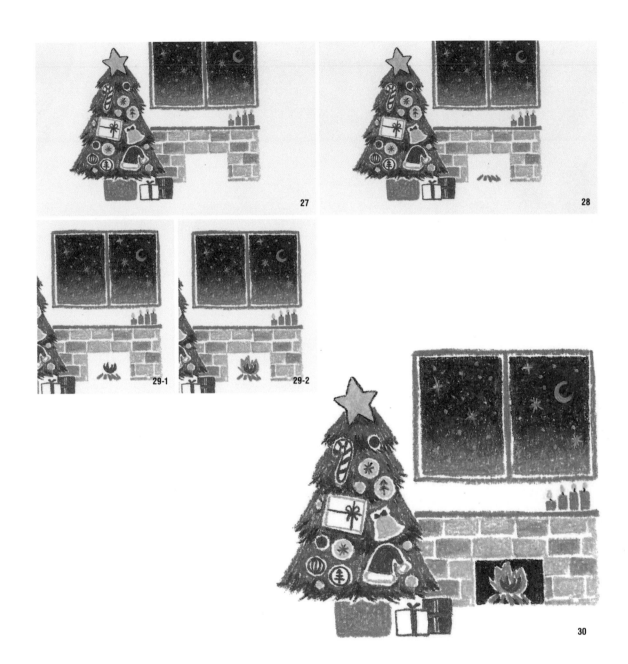

27 회색과 짙은 회색을 섞어 벽돌을 색칠해 줍니다. ● P680 ● P690

28 벽난로 안에 불을 피워 볼게요. 가운데를 향해 있는 장작을 그려 주세요. ● P600

29 빨간색으로 불 모양을 그리고 주황색으로 더 큰 모양의 불을 그려 줍니다. ● P140
　　 ● P080

30 불 외에 벽난로의 어두운 부분을 색칠하고 그림을 완성합니다. 메리 크리스마스!!
　　 ● P530

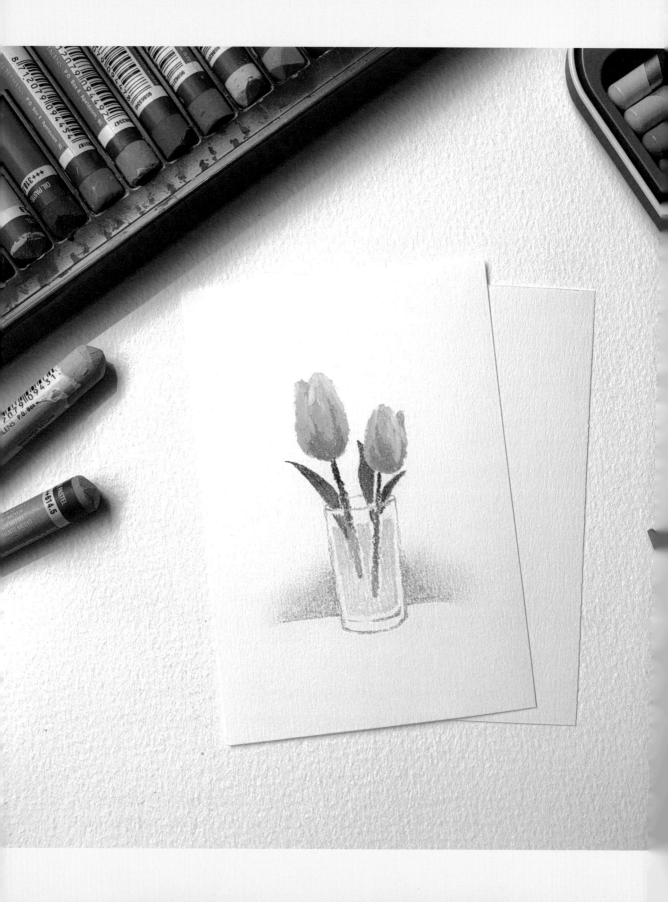

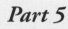

My Memory

연필파스텔은 다른 재료와
함께 사용할 수도 있어요.
수채화, 색연필과 함께하는
연필파스텔 그림을 그려 보아요.

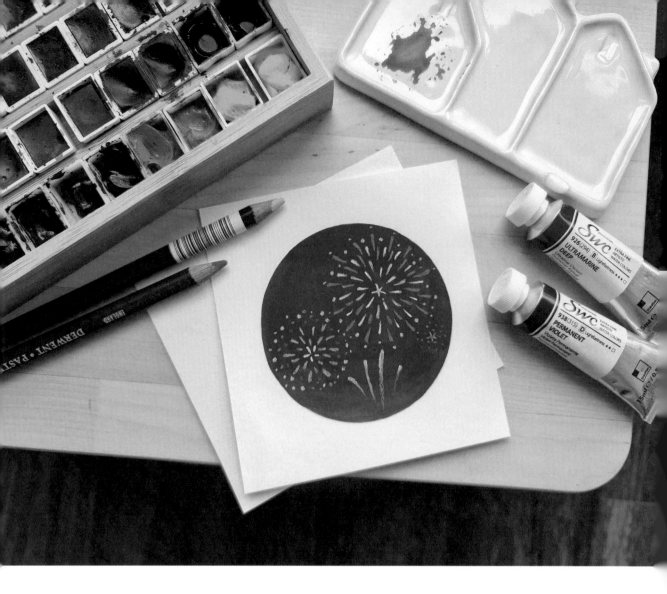

불꽃놀이

Fireworks display

호주에서는 불꽃놀이를 보며 한 해를 마무리해요. 수채화로 밤하늘을 표현하고 연필파스텔로 불꽃을 그려 보아요.

더웬트 연필파스텔

● P180 Pale Pink　　　● P190 Coral　　　● P200 Magenta

● P300 Pale Ultramarine　　● P340 Cyan　　　○ P370 Pale Spectrum Blue

○ P720 Titanium White

신한 SWC 수채화 물감

● 926 Ultramarine Deep　　　● 938 Permanent Violet

note 스케치를 위해 샤프를 준비해 주세요.

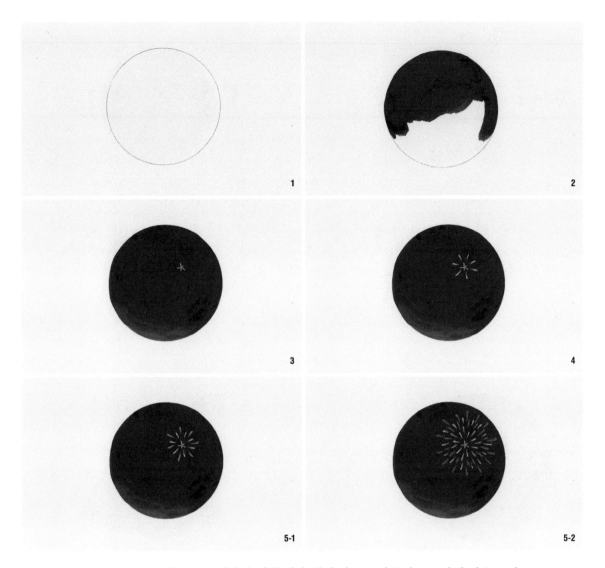

1 밤하늘을 표현하기 위해 연한 심의 샤프를 활용해 동그랗게 원을 그려요.

2 수채화 물감을 섞어 테두리부터 안쪽으로 색칠합니다. 수채화 물감 ● 926 Ultramarine Deep ● 938 Permanent Violet

3 원 안을 진하게 채색한 후 흰색 연필파스텔로 불꽃의 가장 가운데 부분을 그립니다. 작게 별 모양을 그려 주세요. 수채화 물감 ● 926 Ultramarine Deep ● 938 Permanent Violet 연필파스텔 ○ P720

4 별을 감싸듯이 선을 그려요. 선은 바깥쪽에서 안쪽으로 그어 줍니다. 힘을 주어 시작하고 힘을 풀며 끝을 연하게 그려 주세요. 연필파스텔 ○ P720

5 선 사이사이로 더 긴 선을 겹쳐 그림으로써 불꽃 모양을 점점 더 크게 표현합니다. 연필파스텔 ● P370 ● P340 ○ P720 ● P300

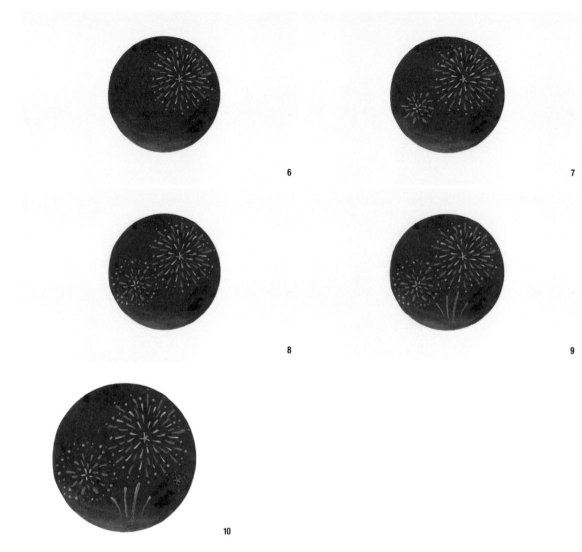

6 불꽃의 끝부분에 흰색으로 점을 찍고 가장 큰 불꽃을 완성합니다. 연필파스텔 ○ P720

7 크기가 조금 작은 불꽃은 가운데 간격을 두고 별 모양으로 그린 후 앞과 같은 방법으로 불꽃을 점점 크게 그립니다. 연필파스텔 ○ P720 ● P180 ● P190

8 세 가지 색상으로 스티플링 기법(25쪽 참조)을 이용해 불꽃의 점을 찍어요. 가장자리로 갈수록 크기가 크고 간격은 가깝게 점을 찍어 줍니다. 연필파스텔 ● P200 ● P190 ○ P720

9 하늘로 날아오르는 불꽃의 선은 위에서 아래쪽으로 살짝 휘어지게 그립니다. 시작은 강하게, 끝은 힘을 빼고 연하게 그어 주세요. 연필파스텔 ● P370 ● P190 ● P300

10 불꽃의 가장 윗부분에 흰색으로 덧칠해 색상 변화를 표현해요. 빈 공간에 분홍색 작은 불꽃을 하나 더 그리고 그림을 완성합니다. 연필파스텔 ○ P720 ● P180

● **수채화 물감으로 다양한 배경을 표현해 보세요!**

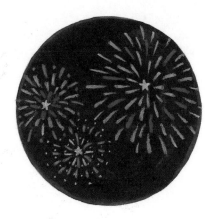

신한 SWC 수채화 물감

● 977 Sepia + ● 926 Ultramarine Deep

(또는 ● 981 Ivory Black)

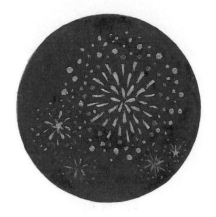

신한 SWC 수채화 물감

● 926 Ultramarine Deep + ● 938 Permanent Violet

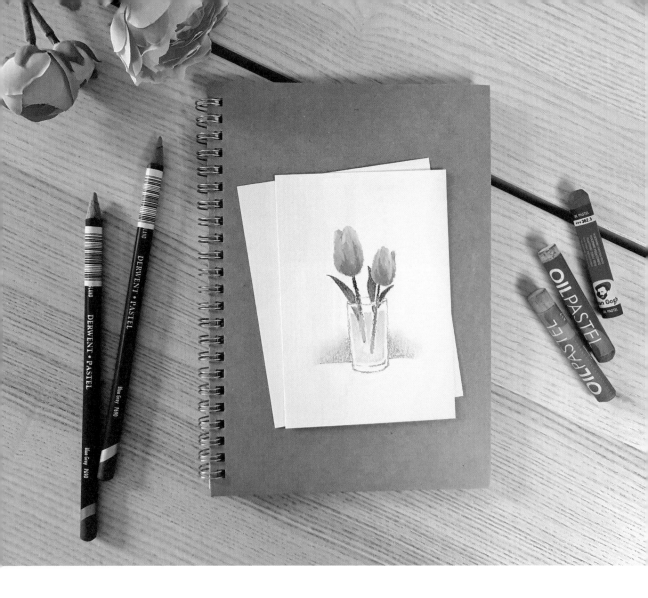

튤립 꽃병

Tulip vase

오늘 꽃집에서 사 온 튤립을 그림으로 남겨두고 싶어요. 오일파스텔로 튤립의 도톰한 질감을 표현하고 연필파스텔로 유리병과 배경을 그려 보아요.

더웬트 연필파스텔

⬤ P370 Pale Spectrum Blue ⬤ P480 May Green ⬤ P500 Ionian Green

⬤ P690 Blue Grey

문교 오일파스텔

⬤ 216 Pink ⬤ 232 Moss Green ⬤ 241 Light Olive

⬤ 244 White ⬤ 257 Cold Pink

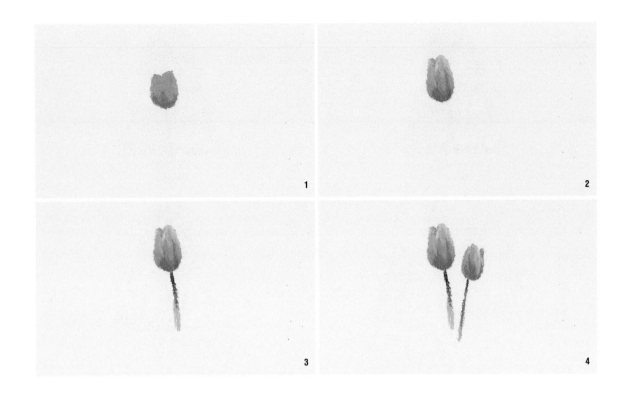

1 먼저 오일파스텔로 분홍색 튤립을 그릴게요. U 자 모양으로 튤립의 꽃잎을 그리고 꽃잎 아래에 진한 분홍색을 덧칠합니다. 오일파스텔 ● 216 Pink ● 257 Cold Pink

2 꽃잎의 가장 윗부분은 흰색으로 연결해 뾰족하게 모양을 만들고, 분홍색과 진한 분홍색으로 꽃잎을 더 묘사해 줍니다. 오일파스텔 ○ 244 White ● 216 Pink ● 257 Cold Pink

3 초록 계열의 두 색상을 연결해 줄기를 그려 주세요. 오일파스텔 ● 232 Moss Green ● 241 Light Olive

4 같은 방법으로 튤립을 한 송이 더 그립니다. 오일파스텔 ● 216 Pink ● 257 Cold Pink ○ 244 White ● 232 Moss Green ● 241 Light Olive

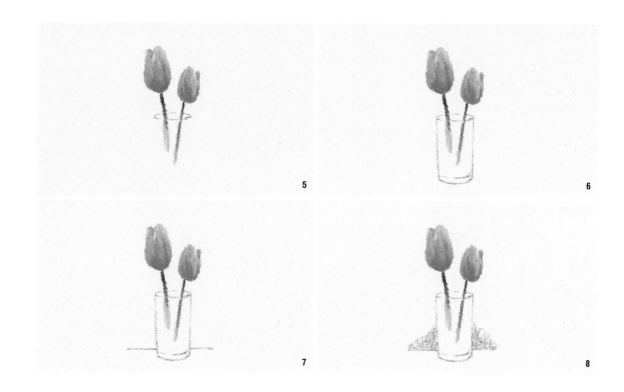

5 이제 연필파스텔로 유리병을 그릴게요. 유리병의 입구를 타원 모양으로 그려 주세요. 연필파스텔 ● P690

6 세로로 선을 그어 길쭉한 유리병을 그리고, 바닥은 2줄로 그려 두께를 표현해 주세요. 연필파스텔 ● P690

7 아래쪽에 유리병을 사이에 두고 가로로 선을 길게 그어 줍니다. 연필파스텔 ● P690

8 유리병 양옆으로 스컴블링 기법(25쪽 참조)을 이용해 동글동글 어두운 부분을 색칠해 주세요. 연필파스텔 ● P690

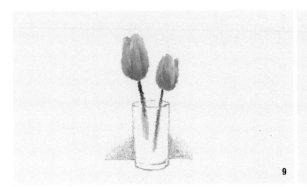
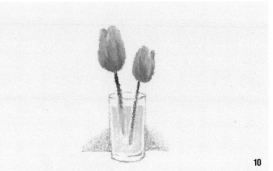

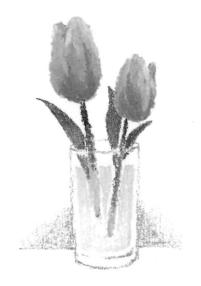

9 회색으로 칠한 부분을 손으로 살살 문질러서 바깥쪽으로 펴 줍니다.

10 유리병 안은 하늘색으로 물을 표현해 주세요. 유리병의 아랫부분으로 갈수록 연하게 표현해 주면 자연스럽답니다. 연필파스텔 ● P370

11 튤립 사이에 길쭉한 잎사귀를 그려 유리병을 완성합니다!! 연필파스텔 ● P500 ● P480

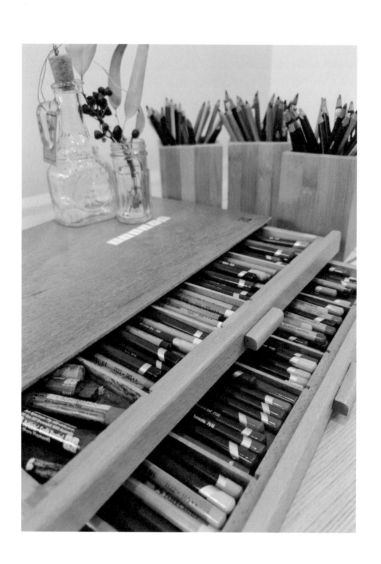